敦煌

石窟全集

敦煌

石窟全集

敦煌研究院 主编

26

交通画卷

本卷主编 马 德

上海世纪出版集团
上海人民出版社

敦煌石窟全集

主编单位…………敦煌研究院
主　　编…………段文杰
副 主 编…………樊锦诗(常务)

编著委员会(按姓氏笔画排序)
主　　任…………段文杰　樊锦诗(常务)
委　　员…………吴　健　施萍婷　马　德　梁尉英　赵声良

出版顾问…………金冲及　宋木文　张文彬　刘　杲　谢辰生
　　　　　　　　罗哲文　王去非　金维诺　周绍良　马世长

出版委员会
主　　任…………彭卿云　沈　竹　刘　炜(常务)
委　　员…………樊锦诗　龙文善　黄文昆　田　村
总 摄 影…………吴　健
艺术监督…………田　村

·26·

交通画卷

本卷主编…………马　德

摄　　影…………宋利良
线　　图…………吕文旭　吴晓慧　李　镈

封面题字…………徐祖蕃

前　言
展现中国古代交通史的艺术瑰宝

　　交通，是人类生存和发展的主要条件之一。交通的发达，是文明进步的标志，而交通要道上的重镇，则是这一标志的集中体现。敦煌就是这样一处交通要塞和历史名城。自公元前一世纪末以来，敦煌在汉族和其他各族人民的共同开发和建设下，经济繁荣，商贸发达，并形成了以汉文化为基础的极具地方特色的高度发达的文化。而敦煌佛教石窟群的创建和发展，又使这一独具地方特色的文化发扬光大，同时也为我们留下了一笔珍贵的文化财富。自公元四世纪到十四世纪的一千多年间，几十代敦煌艺术画师根据他们所熟悉的社会生活，通过雕塑与壁画等描绘和表现了佛教世界的景象、佛教人物及事迹，以及上至帝王将相，下至贩夫走卒的善男信女们礼佛参拜的情况，为我们考察中国古代社会生活留下丰富的图像资料，成为今天研究中国古代文化史的一大资料宝库。在这一千多年间，画师们从一个侧面将耳濡目染的有关交通情况，绘画于敦煌石窟的壁画中。这些珍贵的交通图像，使我们能具体了解古代中国的交通发展情况。

　　中国交通的起源，可追溯到遥远的新石器时代。当时的先民使用舟船，修筑道路桥梁，驯养牛马，后来又发明了车。可以说，中华民族早在进入文明社会之前，已经在多方面使用水陆交通工具了。

　　到夏代，随着国家的形成，中国古代的交通初具雏形。据《史记·夏本纪》记载，传说大禹治水时就"陆行乘车，水行乘船，泥行乘橇，山行乘檋。左准绳，右规矩，载四时，以开九州，通九道，陂九泽，度九山"。经过殷商时代的进一步发展，到西周时已具备了较强的交通运输能力，例如有了四通八达的水陆交通道路网和畜驮车载之类的交通工具。当时，陆路上的车主要是马车。从出土的商、周车马坑实物遗存及先秦典籍《考工记》的记载看，西周马车已十分完备。也正是由于有了发达的交通环境，周建立了以车兵为主力的军队，周的疆域也随着交通

的进步而向四周拓展。春秋战国时期，由于诸雄争霸，战争频繁，客观上促进了交通的进一步发展。浮桥横跨黄河天险，千里栈道架设于人迹罕至的秦岭，开通横贯南北、连接江淮河汉的人工运河，水陆交通连在一起。交通工具也不断改进，马车的形制已开始由轭靼系驾的独辀车向胸带式系驾的双辕车过渡。骑乘大规模的普及，鞍具的使用，不仅导致骑兵的产生与发展，而且也使远行者有了轻松快捷的交通工具。肩舆和木板船也在此时相继出现。春秋战国时期水陆交通网的形成、交通运载工具的使用及紧张繁忙的交通盛况，为中国古代交通奠下发展的基础。

秦汉以来，随着统一帝国的形成，中国古代交通也基本定型：以都城为中心，通往四面八方的水陆道路，结成了全国统一的交通干线网。架设各类桥梁，将被江河隔断的陆道连接起来。这一时期中外有了联系，象征中国同世界各国经济文化交流的陆海"丝绸之路"全面开通。陆上交通工具(双轮双辕车)和水上交通工具(木板船等)在基本定型的基础上，用途越来越广，也越来越多样化。以马匹为骑乘、驾车、邮递等的运输和作战能力日趋强大，中原王朝在大量饲养马匹的同时，又从西域引进良马，产生了十分完善的"马政"。另外，更从西域和南越一带引进大象、骆驼、驴、骡等充作乘骑和拉车的动力。海路交通工具出现装置完备、适应长距离航行的大型帆船，沿海地区建有大型的造船工厂……。作为当时世界一流的秦汉帝国，水陆交通蓬勃发展，规模空前，盛况盖世。

三国两晋南北朝至隋唐时期，水陆交通在原有基础上全面发展，更兴旺发达。中国与周边国家的交流更为频繁。水陆交通工具除了运输、传讯和军事用途外，还出现专供贵族乘用享乐的豪华牛车，发明了平稳舒适的高马鞍和双马蹬等先进马具，制造了适应海上远航的水密舱船和沙船等航海工具，江河上架起了当时世界一流的桥梁，开凿了世界上最长最宽的运河，帝王们可以乘游船走遍全国。先进的中华文化通过水陆交通传播到世界许多国家。

横贯欧亚的"丝绸之路"，是最先开拓的古代中国与西方世界进行

政治、经济、文化交流的国际大通道，是连接中华民族同世界各国人民的友谊之路；而敦煌就地处这条丝绸之路的要冲，乃中西文化交流的咽喉之地。敦煌的古代文明，特别是敦煌石窟留给我们的文化遗产，是古代东西方文明的聚焦，是世界古代文明的集中展现。古丝绸之路的开拓、经营和发展的历史面貌，一一展现在十六国时期至元代创建的近六百座敦煌石窟中。我们从石窟壁画和彩塑中，可以看到公元五至十世纪来往于丝绸之路的各族、各国的人物，以及他们历尽千辛万苦的情景，看到了为管理和守卫丝绸之路而付出了巨大代价的一代又一代的人物形象。同时，我们在壁画中还看到了古代中国中原部分地区的交通状况，看到了马、牛、驼、象、驴等各种载人和驮运货物的实况。而且，在其中的百余座洞窟中，有车、船及辇舆等珍贵图像资料四百余幅。耐人寻味的是，敦煌是陆上中西交通的要塞，但壁画中还出现有系统的水上交通运输的图像！在浩如烟海的中国古代文献资料中，有关车、船制造和使用的记载十分丰富，但遗存至今的实物资料却如凤毛麟角，极为罕见。虽然近年考古发现了不少古代车船实物，可惜都较零散。相比之下，敦煌壁画中的古代交通工具图像资料，则较集中而系统地反映了公元四至十四世纪，特别是隋唐时期交通工具制造和使用的情况，从中可窥见古代中国交通工具的历史。

更出人意表的是，在敦煌壁画中的交通工具图像中，有向来人们以为古代中国极少制造和使用的四轮车、多轮车，还有只是在文献资料中见到的通辀牛车，有出现于宋代家具变革前几百年的亭屋式豪华椅轿，有唐代制造和使用的大型舟船。凡此种种，都可以印证或补证有关文献的记载。

为了让更多的人能鉴赏到上述瑰宝，我们搜集敦煌壁画中有关交通图像资料，并选编为《敦煌石窟全集·交通画卷》，力图向读者全面系统地介绍壁画所展现的史料。但是，石窟壁画中的这些图像，大都是用来表现佛教义理的。同时，壁画经过艺术加工，自然有很多想象的成分，特别是一些壁画的作者，不一定见过所画的交通工具实物，这就使壁画

中的交通图像与现实中的交通状况有一定距离。而且，壁画中的古代交通形象，并不等于中国古代交通的百科全书，因为有很多交通工具、道路设施等在壁画中未表现，这就限制了本卷的内容。另一方面，因体例和篇幅等所限，壁画中有一些其他内容，如城镇街道、宫院道路、园林小道、石窟栈道等，以及与交通有关的石窟人物形象，壁画以外许多记载有关古代交通情况的文献资料等等，一时无法都收录入本卷。因此，本卷只是向读者提供部分研究和欣赏的有关资料。

目　录

第 一 章

从敦煌石窟看丝绸之路

　　公元前二世纪汉武帝派张骞出使西域，发兵攻打匈奴，将河西全境纳入汉朝版图，列四郡(武威、酒泉、张掖、敦煌)，据两关(玉门关、阳关)，从此拉开了中西交通史的序幕。在河西四郡中，最西端的是敦煌郡，而玉门关和阳关均设在敦煌境内。所以，敦煌很自然就成为"丝绸之路"的门户，被誉为"华戎所交一都会"。历三国、两晋、南北朝、隋、唐、五代、宋、元，一直保持着其重要的历史地位。敦煌处于内陆，而陆上交通的繁盛期是在公元十世纪以前，所以不论是敦煌境内今存的遗址、遗迹，还是敦煌壁画所反映的丝绸之路盛况，展现的主要是公元五至十世纪五百年间的陆上交通情况。

　　在敦煌境内，有关丝绸之路的遗址和遗迹，主要是有汉至唐代的州郡古城、驿站、长城、烽燧等。在敦煌壁画中，反映古丝绸之路的内容极为丰富，包括中西交通的开拓、商旅贸易、道路、邮驿、防卫、交通工具、运载牲畜、军政管理、马政管理等方面。有些今存的遗址，如城堡、长城、烽火台等，可以与壁画所绘的图像相印证。

　　展现丝绸之路交通的壁画，除早期有一部分出自"福田经变"外，主要出自隋唐的"法华经变"。在所有的佛教大乘经典中，《法华经》的许多内容较贴近社会，表达了人们的生存、生活的需要和意愿。同时，人们的现实生活也为艺术画师绘制"法华经变"提供素材，这就给我们留下了考察古代社会的珍贵图像资料。

第一节　丝绸之路的开拓与商旅贸易

敦煌壁画保存了自西汉开拓西域之初至隋、唐和宋时期，主要是公元五至十世纪前后五百年间丝绸之路上的道路、桥梁、运输、来往商旅、交通管理、商品贸易等图像。

从石窟壁画所绘图像可知，在古代通过敦煌的丝绸之路的道路大体有两种：第一类是平坦的道路，在路上沿途有管理机构，有可供来往商旅人畜饮食、住宿的驿站、客舍和其他相应的服务设施。第二类是崎岖和险峻的山路，在路上来往的商旅，不仅要遭受风雨的袭击，经常滑落山崖沟涧，将一切葬送在途中，而且还会遇到盗匪的拦途抢劫，将自己千辛万苦赚到的钱财拱手给匪徒，有时甚至还要赔上性命。如果没有壁画的具体描绘，

今天我们在称颂丝绸之路的繁荣兴盛和它带来的巨大文化贡献时，很难具体了解先人付出的沉重代价。

生存离不开水，但水也给陆路交通带来不便，人们于是就架设了桥梁。敦煌一带有大可载舟的河川，也有涓滴细流的小溪，桥梁因此应运而生。壁画也绘各式各样的桥梁。商旅队伍脚下的桥梁，可分为梁桥和拱桥两类，人畜及车辆均可从这些桥梁上通过。

根据敦煌壁画所示，来往于丝绸之路上的商旅，基本上是"胡商"，而从事道路管理者都是中国军政机构的人员。这一点同汉代以来的敦煌历史事实是一致的。同历代典籍及敦煌文献的记载也是相吻合的。居住在中亚的粟特人，两千

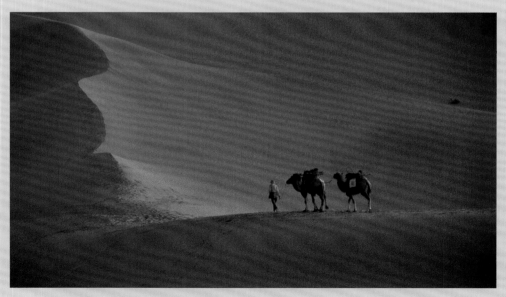

鸣沙山下的驼队

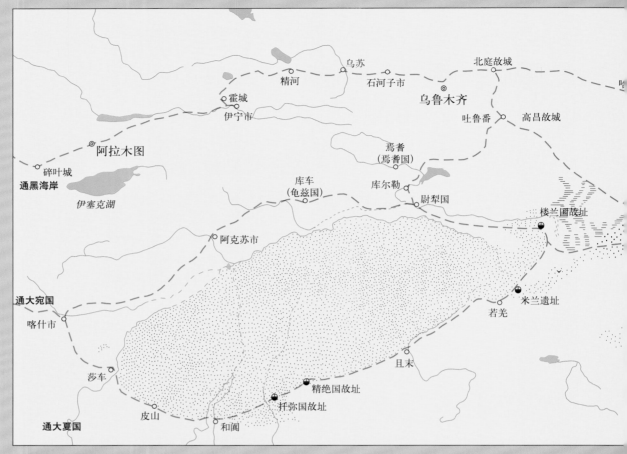

丝绸之路东段地图

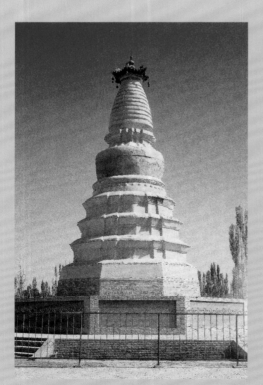

白马塔

多年来一直是丝绸之路上商贸队伍的主体。在国都长安、洛阳及其以西丝绸之路沿线的城镇和乡村，都有粟特人从事商贸活动的场所和居住的地点，敦煌当然更不例外。敦煌壁画所展现的北朝至隋唐的大量"胡商"，虽然没有明确记载其族属，但从历史文献看，他们大都是粟特人，也即人们常说的活跃于古丝绸之路上的西域"昭武九姓"之一。

从六世纪下半叶的北周开始，敦煌壁画中出现大量的商旅图，表现商队出发、行进及途中的各种遭遇、小憩的情景。引人瞩目的是，这类画面都极富敦煌及大漠特色，如建于公元570年前后的第290窟的途中小憩图即是如此。敦煌壁画所反映的丝绸之路的交通图像主要是驮运，乘骑驮运是最早出现的运输形式。即

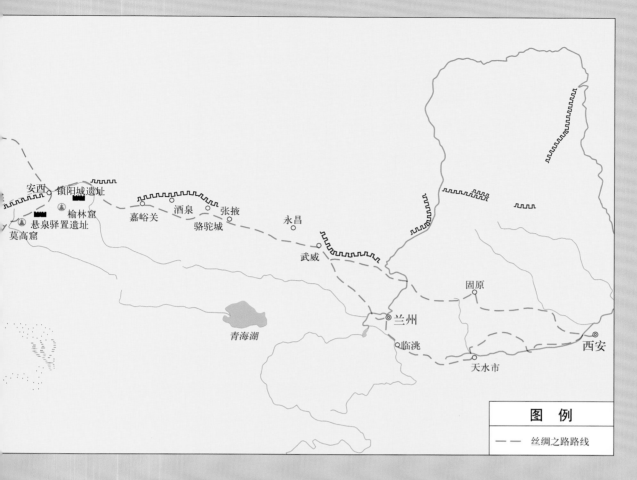

图　例

——— 丝绸之路路线

使车辆出现之后，在很长的时期内，驮运和乘骑仍用于长途运输，而车辆只用于短距离交通。在壁画上所看到的正是这一历史情景：马、象、驼、骡、驴等牲畜队伍重驮满载，在商人的驱赶下穿梭于古道上。历代高僧西行取经，也用马驮经。相传十六国时龟兹高僧鸠摩罗什东行传布佛教，途经敦煌时，替他驮经的一匹叫"天骝"的白马病死，便就地埋葬并建塔纪念。塔建于敦煌故城内，今存的砖座土塔为清道光及民国33年重修后的状况。

马作为运输工具在中国起源较早，新石器时代就开始驯养，至商代已用马拉运和驮运货物。骆驼是沙漠上独特的有运送能力的牲畜，商代传入中原，最初只作为贡品供王族赏玩，后也成为运载

工具。南北朝时大量毛驴从西北输入，渐渐广泛用于乘骑和运载货物。大象则是来自中国云南省的亚洲象，易于驯服和驱使。

第103窟象运图

1 张骞出使西域

张骞,这位中西交通的开拓者,其名字与"丝绸之路"的历史联系在一起,受到后代敦煌人和全国人民的敬仰。莫高窟的唐代壁画中出现的"张骞出使西域图",描绘张骞拜别汉武帝,出没在崇山峻岭,到达西域大夏国等内容。其中虽然附会了佛教的传说,但也不失为敦煌人给张骞树立的一座丰碑。本图描绘的内容为张骞往大夏国途中。

初唐 莫 323 北壁

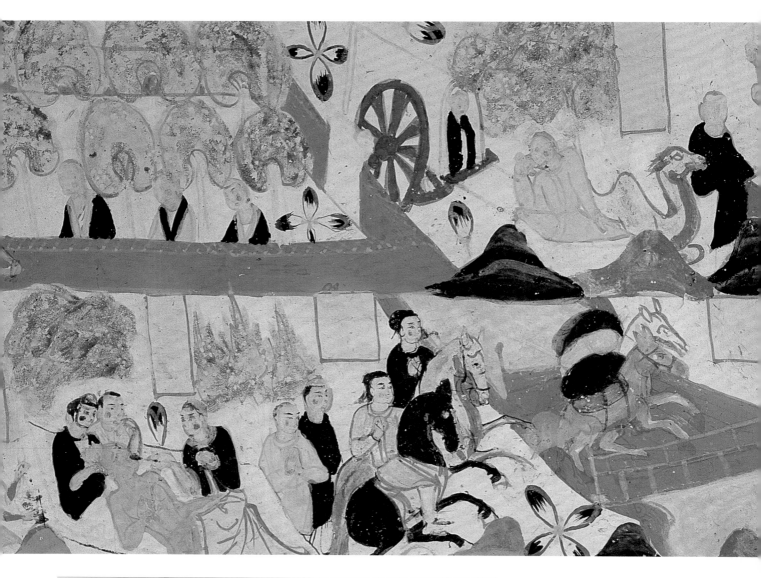

2 踏上征途的商旅

上排从右至左依次为灌驼、槽饮、汲水、等待饮水的卧驼和驼车等场面。给即将出征的骆驼灌药,可以使其预防疾病和抵御酷暑风寒,这是沙漠上一项重要的运输保障措施。下排画牵驼赶马的胡商与骑马赶驮的汉人商队相会在小河两边,汉人商队的马驮已走上平板拱桥,马队后边有一仰卧于露天的病患者,旁有三人正在护理和诊治。这组画面表现的是"三阶教"佛典《福田经》关于"末法时代"佛教面向社会,广施福善的内容。遗憾的是,因画面所限,无法知道驮运的牲畜所驮为何物。

北周 莫296 窟顶北坡

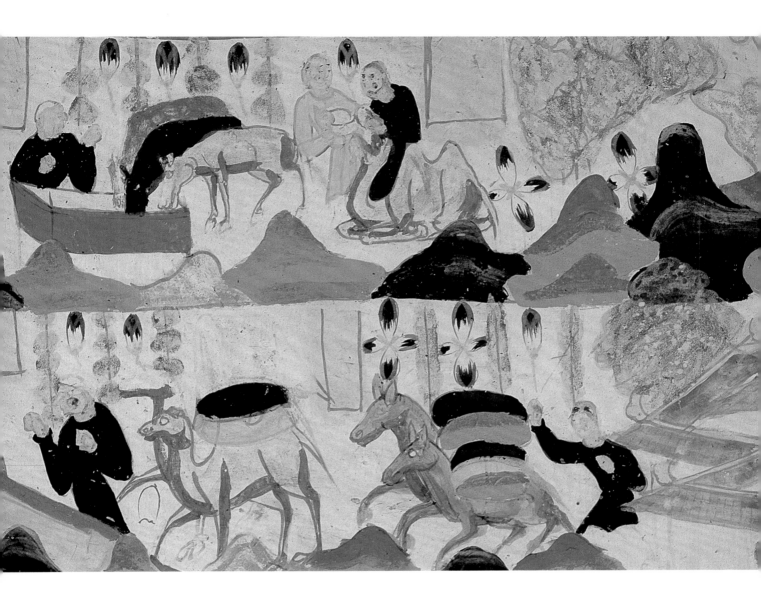

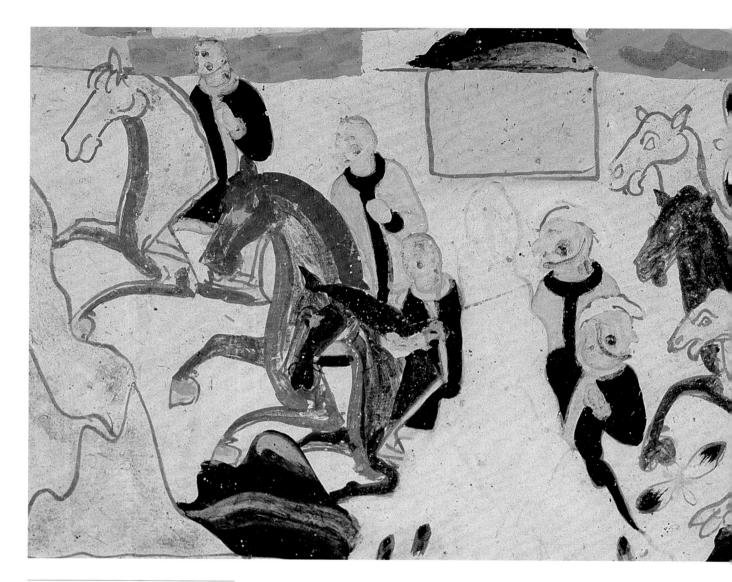

3　骡马和驼队

画中表现的是《贤愚经》中善友太子为谋
得众人的幸福，受父王派遣，率大队人马
出发入海求宝的情景，反映出丝绸之路
的交通盛况。图中人物都是按汉人形象
描绘的。

北周　莫296　窟顶东坡

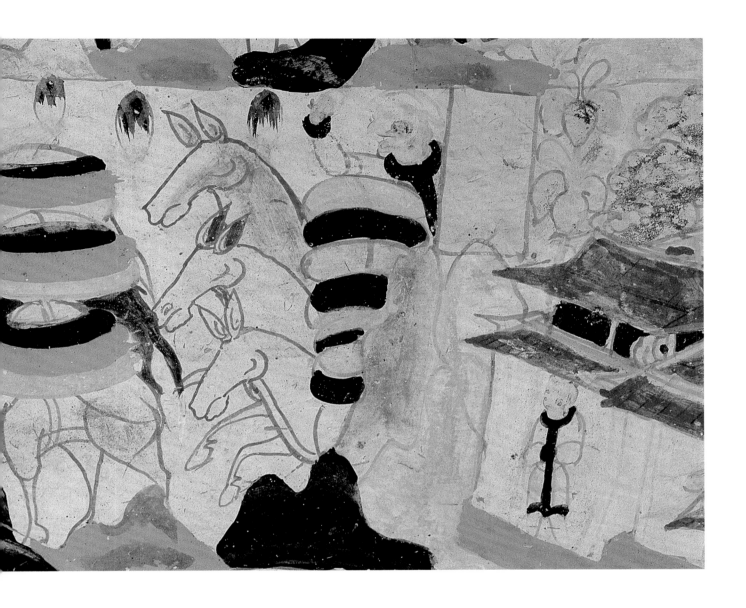

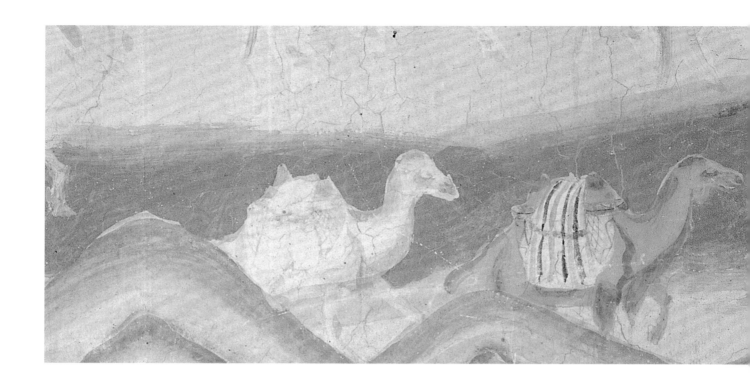

4 驼运图

五代 莫61 西壁

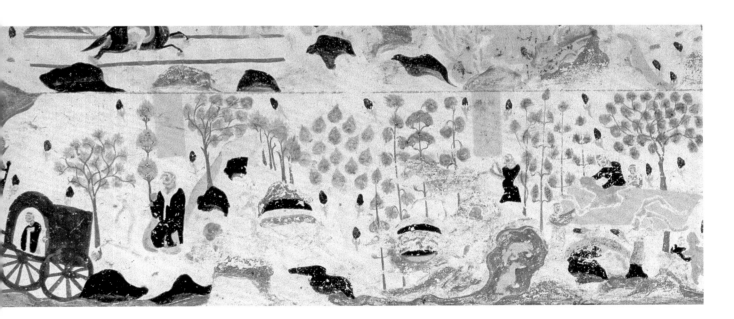

5 丝路水陆交通图

画面自左至右依次为：窝杆取水(井饮)、小河及小筏、驼车过桥、驼马驮队、钉马掌等，都是具有典型中国西北特色的水陆交通情景。其中窝杆取水是至今仍用的半机械人工掘井及汲水方式。钉马掌是对马匹管理和使用的一种方法，旨在提高马的远行耐力。河上的小桥为木栏平桥，河中小筏可能是佛教典籍所记的"浮囊"。

隋 莫302 窟顶西坡

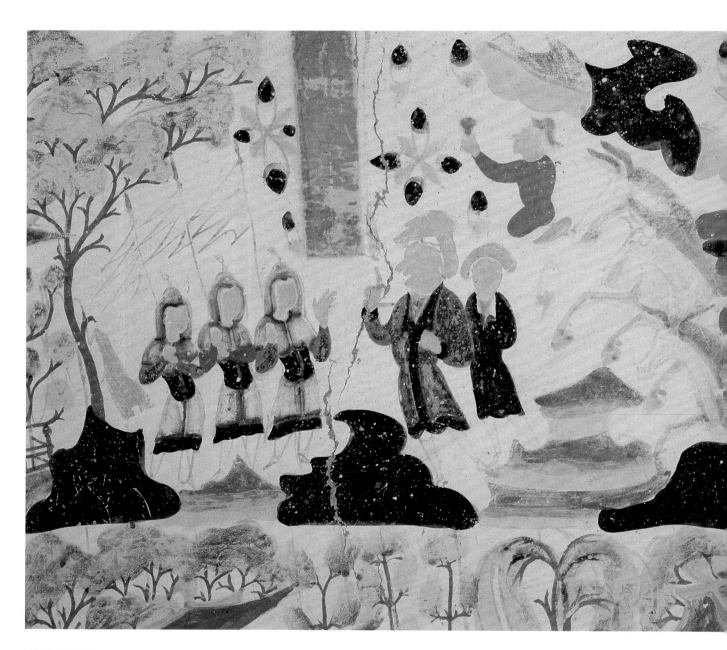

6　西域胡商

这是《法华经·观世音菩萨普门品》中胡
商遇盗而得观音菩萨救助的情节。画师
们显然非常熟悉这一社会现象，把商人、
商队及其途中的艰难辛苦，都作了仔细
的描绘。商队领队为高鼻深目的胡人，他
率领马驮队同全副武装的盗匪在路口相
遇。

隋　莫 303　人字坡东坡

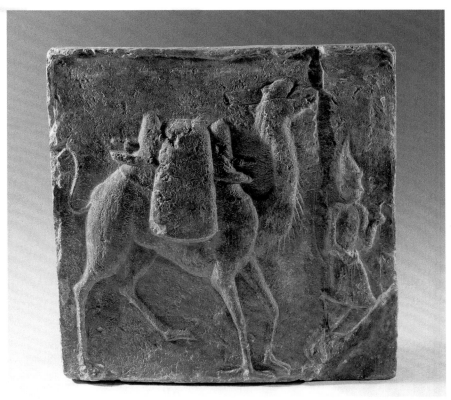

7　唐代胡人牵驼砖

这块在莫高窟附近出土的唐代方砖，上
有戴尖帽的胡人牵驼的浮雕，反映了当
时丝绸之路贸易的情况。

唐　莫高窟佛爷庙出土

10. 强盗排成两列，双手合十，似欲悔过

8. 胡人商队仓促应战

7. 全副武装的强盗

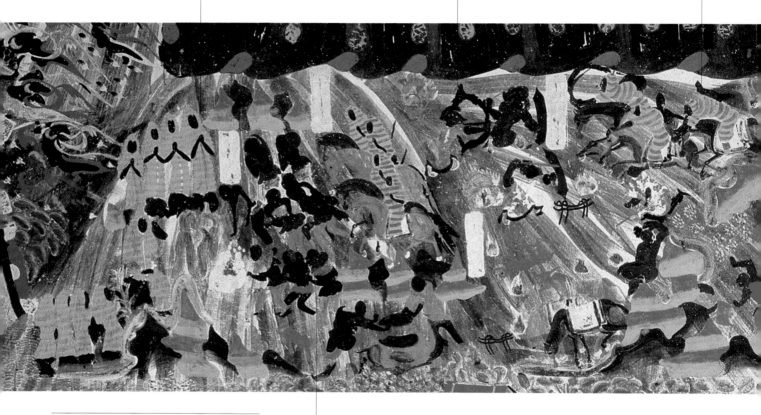

8　西域商队遇盗

此图是《法华经·观世音菩萨普门品》变相中"胡商遇盗图"，十分生动而具体地反映了商队旅程的艰难。行进在丝绸之路上不仅要走过茫茫沙漠，也要翻山越岭，有时还履冰踏雪、跋山涉水，历尽艰险。画的后半段，商队遇到更艰难的一关——遭全副武装的强盗抢劫。最后为观音显灵，强盗悔过。

隋　莫420　窟顶东坡

9. 强盗战胜，监押商人令其奉上财物

2. 灌驼

1. 商主跪拜祈祷

6. 商人拉着驼尾下山

5. 一驼跌下山崖

4. 驼队在陡峭的
山路上攀登行进

3. 驼队出发

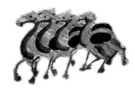

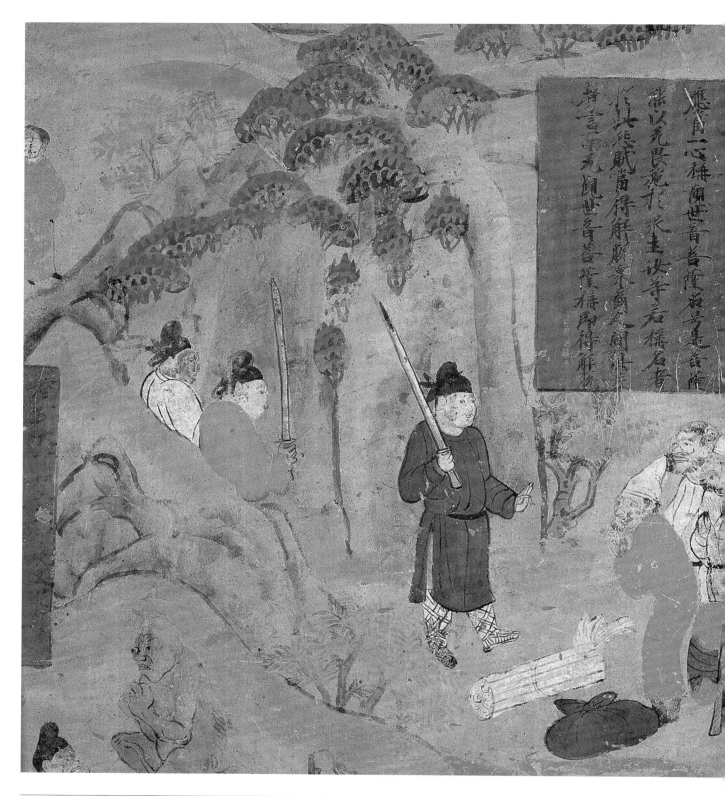

9　胡商遇盗

图中画有高鼻深目长须之胡商六人及驴
驮二乘，商人将货物卸下后，立于手持刀
剑的汉装盗匪面前，一起合掌念观音名
号。在这丝绸之路上，不仅有崎岖陡峭的

山路，而且经常有盗匪出没。此画从另一
个角度展示其历史的真实。

盛唐　莫45　南壁

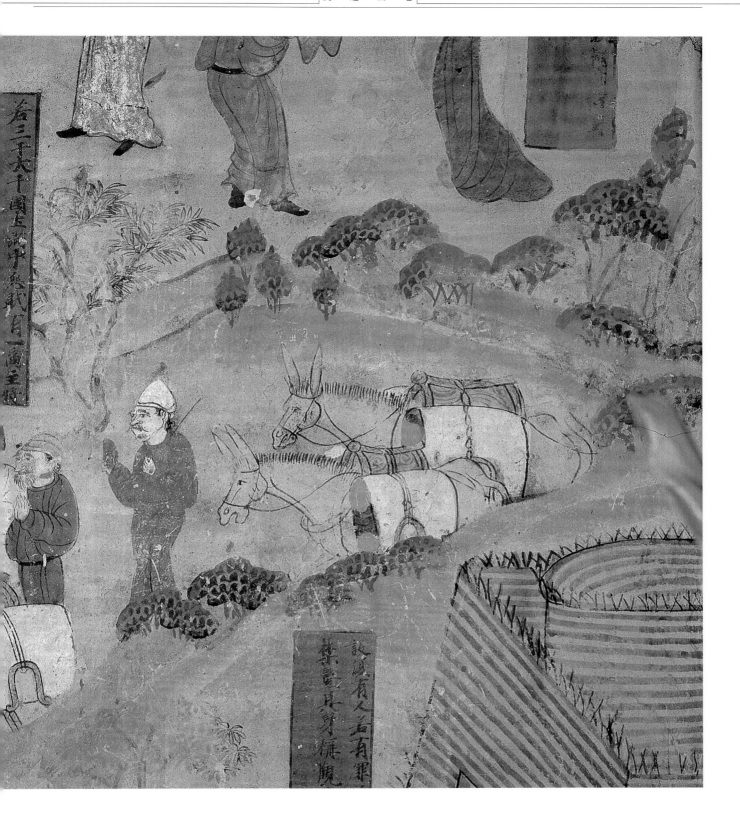

第二节　保卫与管理：军防、邮驿和马政

　　自汉到唐宋的一千多年间，历代为了保障丝绸之路的安全畅通，修筑长城，派驻重兵，建设各类保障设施。敦煌一带至今还保存有汉至唐代丝绸之路重镇要塞及相关设施的遗址和遗迹。汉至元的重镇敦煌古城遗址犹存，位于敦煌市西的党河两岸，长方形的城垣三面已残，但残高仍有达十六米的。西北角有一城墩，比城墙还高出一倍多。敦煌壁画和绢画中，还保存有公元七至十世纪时的长城、关隘及烽火台图像。

　　见于历史遗迹和石窟壁画的丝绸之路的管理情况，主要有军防、邮驿和马政三个方面。

　　军防主要是丝绸之路的安全保卫设施和措施。汉以来敦煌郡城为中西交通要塞，与敦煌境内的长城、烽燧(即烽火台)、玉门关和阳关，都是中西交通的象征和历史见证。敦煌古城今存遗迹很多，如敦煌西部西汉时修筑的长城遗迹长约一百五十公里，沿长城有烽燧十五座，其中玉门关以西的长城内外侧，每隔十华里就有烽燧一座。烽火台，这种古代的军事设施"十里一大墩，五里一小墩"，通过烟、火便可迅速把军情传递到整条长城防线。在敦煌市与安西县之间，保存有较完整的汉代烽火台遗迹。

　　玉门关和阳关，就是汉朝在河西所设的两关。玉门关是北道必经之地，由"都尉"负责管理。考古学家在玉门关发

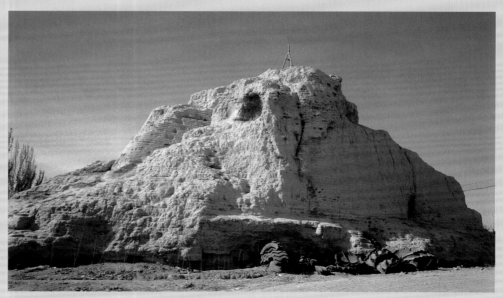

敦煌古城遗址

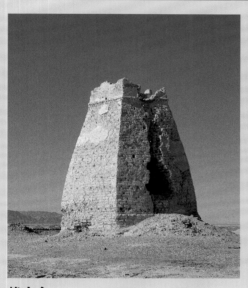

烽火台

现汉代木简"玉门都尉"公文可为明证。玉门关遗迹仅存一座呈方形的城堡，俗称"小方盘城"，位于今敦煌市以东八十公里。城的四垣保存较完整，城墙东西长十四米、南北宽二十六点一米、残高九点一米，西北两墙各开一门，总面积六百三十三平方米；城北坡下即南北大道。其实玉门关出现的时间比敦煌设郡要早，它先属酒泉郡，敦煌设郡后才改属敦煌。阳关则是南道的必经关隘，周围并设有烽燧十余座。阳关今存遗迹，位于今敦煌市西南七十公里的南湖乡"古董滩"。古董滩北面的墩墩山烽燧，有"阳关眼目"之称。这些设施在历代一直发挥着作用。

唐代为加强军力还修筑瓜州城，其遗址在今甘肃省安西县锁阳城。城为长方形，夯土版筑，城墙高十米左右，城外有环墙，远处又有土塔群，重重保护。城中偏东有一南北隔墙，将城分为东(内)西(外)两部，东小西大，隔墙北端拐角有门，上有各种防卫设施。城垣四角有圆形角墩。城墙上共有马面十七个，其中南、北墙各五个，东墙三个，西墙四个。该城北墙开二门，南、西墙各一门，门外有瓮城。城墙西北角有一个圆形高大建筑，并有拱形门洞，东西贯通。城

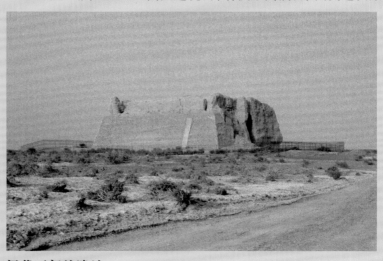

汉代玉门关遗址

唐代瓜州城遗址

内有土筑房屋遗迹。根据历史地理学家近年的考证研究，此城堡基址为唐代所筑瓜州城。瓜州原在敦煌，唐代移建于此，而在敦煌另设沙州。

邮驿是古代中国重要的行政管理措施。历代朝廷为维护统一，加强对地方的驾驭，建立经济和文化的联系，传达王命政令，递送官方文书，不断发展以国都为中心的四通八达的交通网络，建设通往各地的专用的宽阔的邮驿道路，沿途设置驿站，派有驿夫，配备驿马。官方的驿吏、使节在驿站食宿、换马，以便用最快的速度传达政令。在汉代敦煌境内就有驿站设置，古称"驿置"。1990至1992年发掘的汉代悬泉驿置遗址，就是典型的汉代驿站。遗址中出土各类账目以及官文公函、驿使往来等简牍文书。历史记载贰师将军李广利因初伐大宛不利，滞留于敦煌而率兵屯田一年，故悬泉驿出现前，可能是李广利率兵屯田之地。唐代于此设悬泉乡，为敦煌十三乡之一，同时又设悬泉镇以驻军。乡的设置说明悬泉驿一带当时或有从事农牧业的乡民。悬泉驿置遗址资料显示，古代驿置一般设在远离郡县治所的交通要道上，平时由军队管理，其主要作用

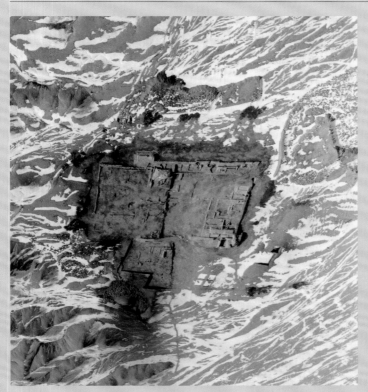

汉代悬泉驿置遗址

北向南，内有隔墙分成三间，墙上有通风设施，在城外东西北更有两重围墙保护，此外，城外南面稍高处建有烽燧，这些都可显示作为补给站的重要性。

隋代以后的敦煌壁画中，第321窟的"长城图"，描绘长城沿线的关隘。绘于公元九至十世纪的第100窟和第156窟的历史人物出行图，描绘了驿夫乘驿马，穿梭于人群之间，从事邮政传递的场面。

有三：一是保证交通道路的畅通和平安；二是驻扎过往军旅，相当于兵站；三是邮政传递。所以，这是历代在丝绸之路上的重要设施，担负着守卫和邮政传递等任务。在北道关卡玉门关以东二十公里也建有一座屯储粮食之所——俗称"大方盘城"的河仓城，供给守关兵马及过往使节、商旅之需，于汉代设立，其作用亦与驿置相同。今存遗址呈长方形，坐

在丝绸之路的守卫和管理方面，马匹起着非常重要的作用。它是古代主要的交通运输牲畜之一，也是军队必需的军事装备。马匹的饲养和管理古称"马政"，受到历代王朝的重视。起源最早大概要追溯到马匹普遍驯养和使用的新石器时代。夏代开始，已用马来拉车。直到近代运输工具问世之前，马一直是乘骑、驮运、驾车和拉车的重要牲畜，故马的饲

养和管理更显得重要。自汉以来，敦煌地区马一直是主要用于交通和生产，也是主要的军事和邮政装备。

宋人将马政分为三个阶段："古者牧养之马，有养之于官，有藏之于民；官民同牧者，周也；牧于民而用于官者，汉也；牧于官而给于民者，唐也。"自汉至唐以前，为民养官用和官养民用(军用)并存，具体地说，北朝之前为前者，隋代以后为后者。所以，敦煌壁画中所绘画的驯马养马场景，实际上是北朝至唐代的"马政"。如西魏和北周壁画中的"驯马图"，马夫(驭手)不论是汉是胡，均只有一人，可能是"民牧"；而隋代壁画中的"驯马图"，一马前后有马夫五六人，是集体驯服，应为"官牧"；唐代的驯马砖浮雕，两马夫驯一马，马夫为身着甲胄的士卒，也是"官牧"。

据敦煌藏经洞出土文书所载，唐代敦煌有官办或由官府控制的马坊、马社等，有所谓"官马家饲"养马民户；文献中有大量关于马的使用，死后处理等管理的记载。官方使用的马有专门的"长行马"，即主要用于邮政的马，驿夫通过驿站时可根据需要换乘。另外就是官府所属的"传马坊"，向军队、使节及过往行人配送马、驴等。这些情况，都与敦煌石窟唐、五代和宋代壁画中的"马厩图"所

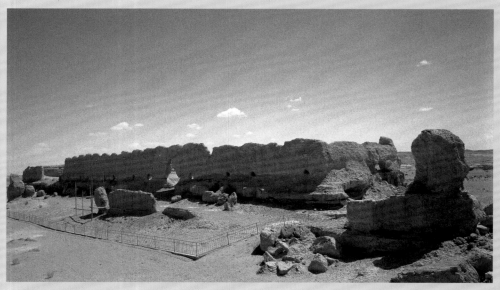

汉代河仓城遗址

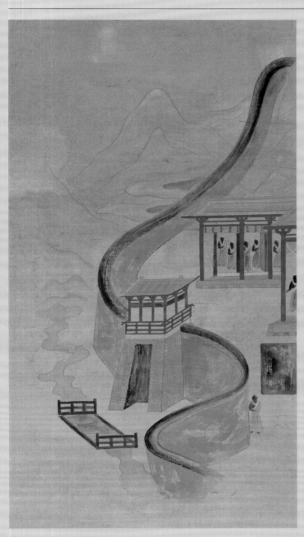

第 321 窟长城复原图

描绘的内容相符。"马厩图"大量出现于唐代中期及以后的巨幅"法华经变"壁画中，马厩内设施齐全，饲养人员各司其职；大部分马厩中都有清扫场面，说明了在养马卫生方面的严格要求。在这些大同小异的画面上，有膘肥体壮的马匹，也有忙里偷闲的养护人员，从中可知这些马厩当为官营养马场所或"传马坊"。

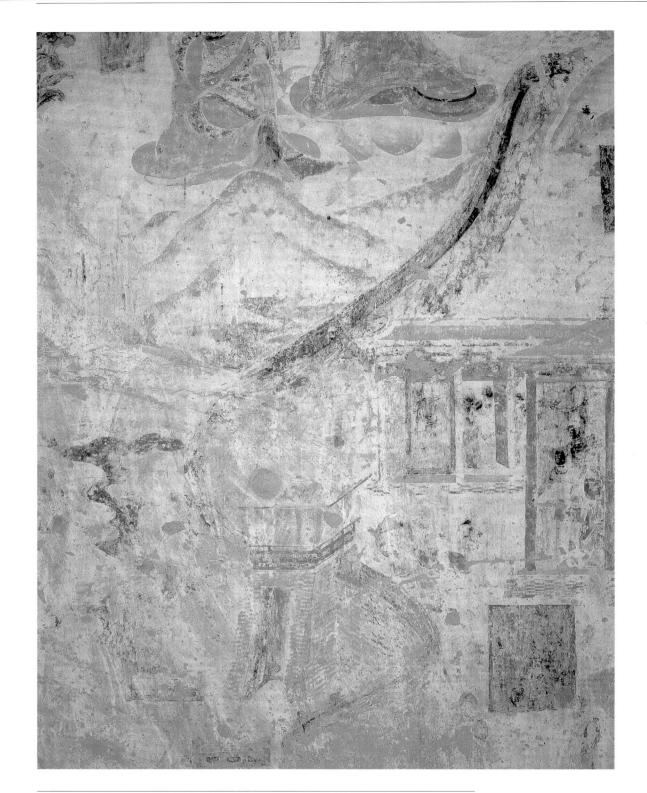

10 长城、关隘及戍边官兵

此图绘于公元七世纪末的武周时期，为
"宝雨经变"的一部分，表现商旅来往出
入关口的情景。长城上无女儿墙设置，这
与河西一带今存唐代以前的城墙遗址是
一致的；沿长城设有关隘一座，关前有一
歇山顶回廊式建筑物，似为关口，内有身

着甲胄的兵士及着便装的商人若干，当
为守关官兵为过往商人办理出入境手续
的情景。此图画面虽已模糊，但规模庞
大，内容全面，有较高的史料价值。

初唐　莫321　南壁

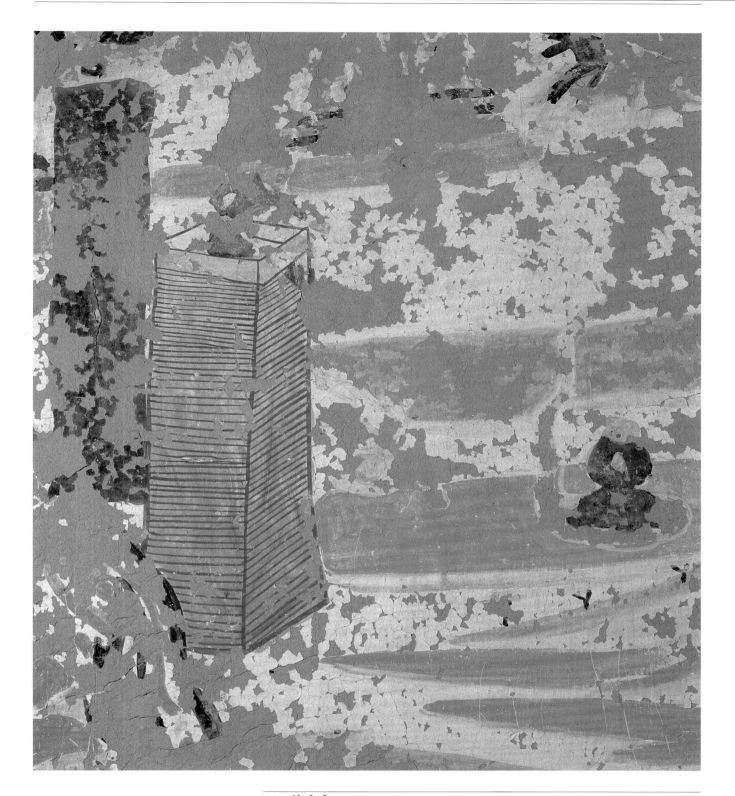

11　烽火台

敦煌壁画中也有烽火台的描绘，如本图
绘于公元十世纪中期的五代曹氏归义军
时期，原为表现《法华经·观世音菩萨普
门品》中观音菩萨救众生"堕落金刚山"
之难的内容。夯土版筑的方形高台上有
一人向远处眺望，实为古代的烽火台及

守台兵士。敦煌遗书中的图说本《法华
经·观世音菩萨普门品》和一些绢本"观
音变相"中都有类似情节和画面，但绢画
榜题中有时写"堕落金刚山"，有时写"或
在须弥峰为人所推堕"。

五代　榆38　室前南壁

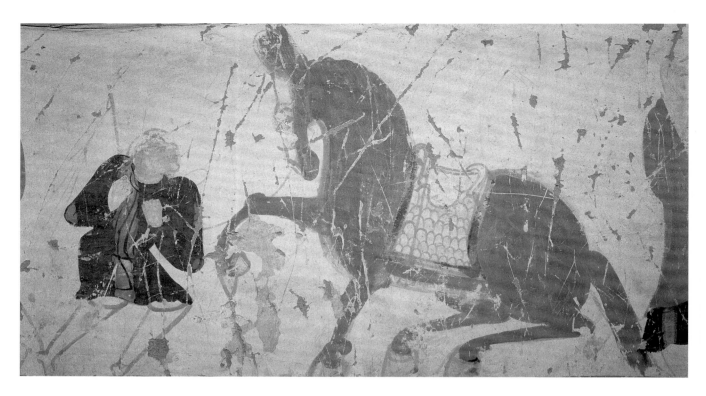

12 民间驯马

此窟在公元570年前后建成。这是敦煌壁
画中较早出现的驯马图：一匹马低头挣
扎，牵缰执鞭的马夫为深目高鼻之胡人，
当为民间为官府养马调驯的情景。

北周 莫290 中心柱西

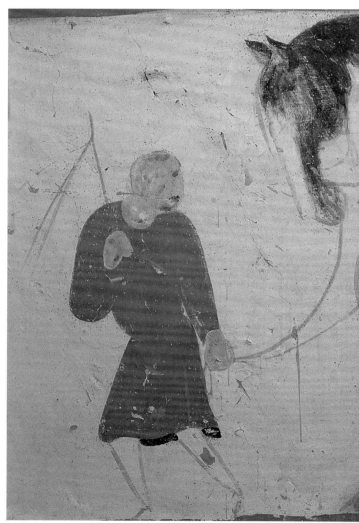

13 驯马实况

图中绘一人牵二马，后立四人，其中二人
执长竿，都应为驯马的马夫；受驯的两匹
马低头抬蹄作挣扎状。

隋　莫 303　东壁门北

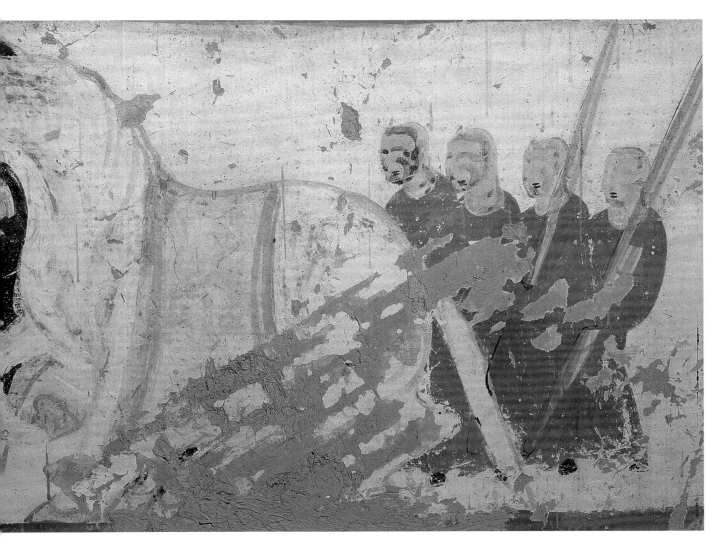

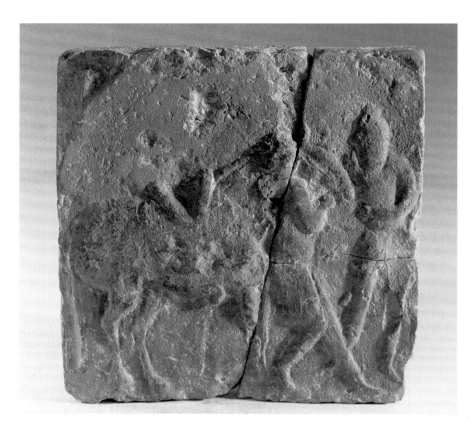

14 唐代驯马砖

此砖浮雕图中的人物形象与西魏及隋代
壁画中"胡人驯马"有所不同。驯马者为
二武士，从形象及装束上看，应为唐代的
士卒。故此砖浮雕反映的应是唐代的军
马调驯情况。

唐 莫112 窟前出土

15 供养人与马

在一行供养人像中，有一供养人向后转
身、挥手招呼一牵马人及马。隋唐之际在
很多供养人像中都画有马，说明马在当
时的受重视程度。

初唐 莫431 西壁

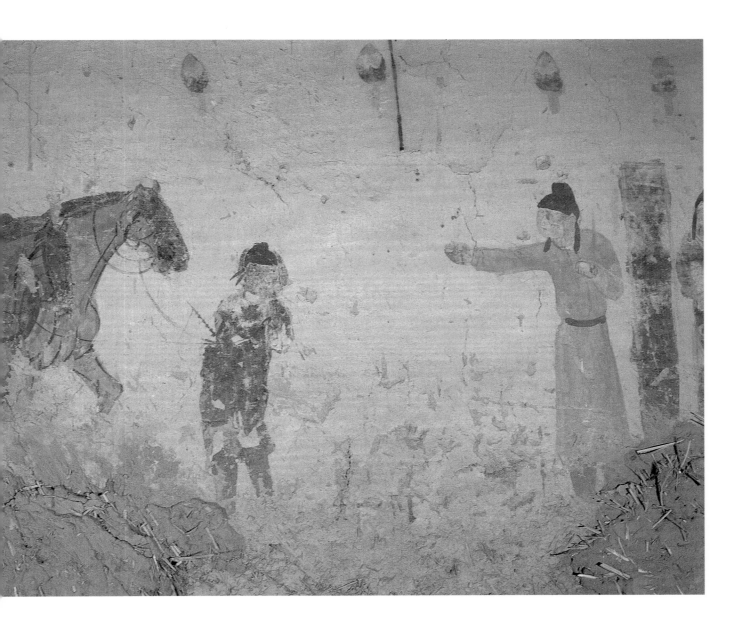

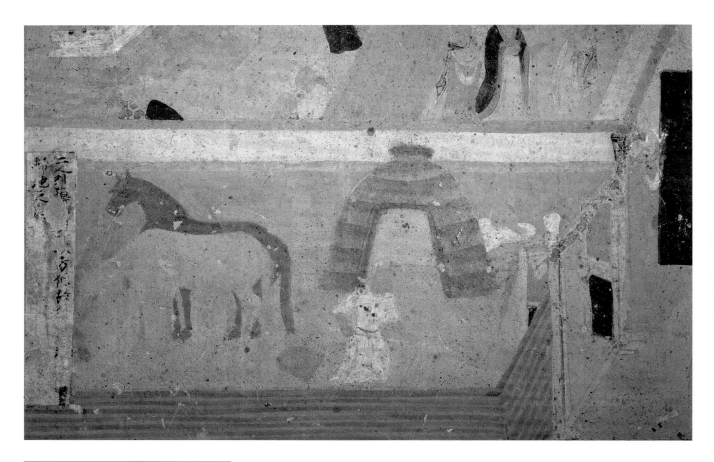

16　马厩

马厩是养马的地方，设施齐全，并有马夫
专门饲马和打扫。

中唐　莫 231　南壁

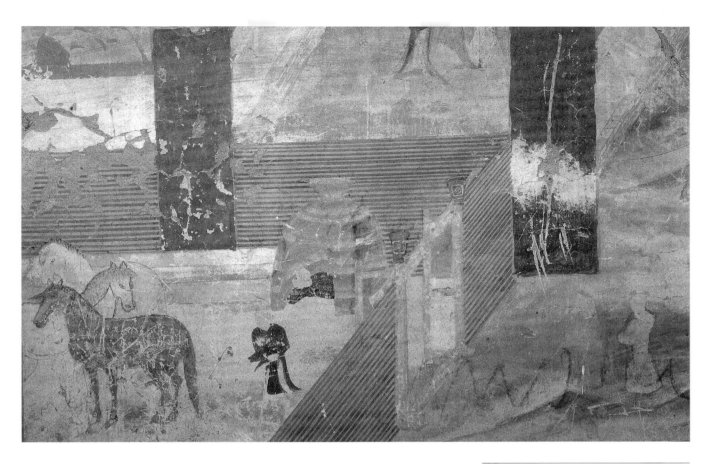

17 马厩

中唐 莫 237 南壁

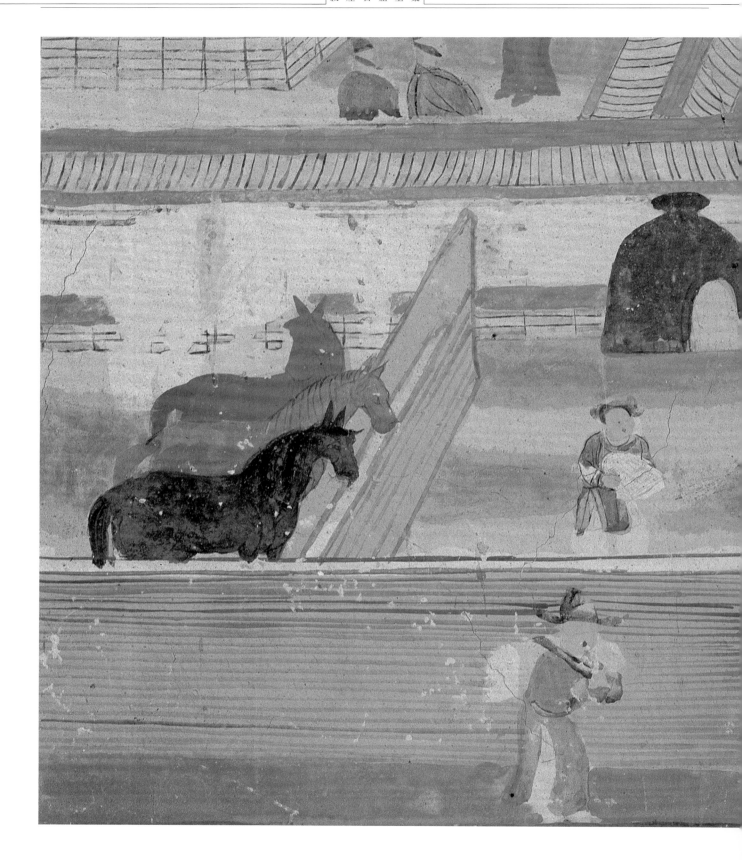

18　有内外间的马厩

此图显示晚唐至五代的马厩规格：隔墙把马厩一分为二，即内外间。外间是马夫休息的地方，所以有临时建筑的草庵；外间也是马夫打草和准备饲料之处；内间是马匹的活动场所。

五代　莫98　南壁

19　大宅旁的小马厩

小马厩在大宅旁呈长条形。

晚唐　莫138　南壁

20　大宅旁的马厩

晚唐　莫85　窟顶南坡

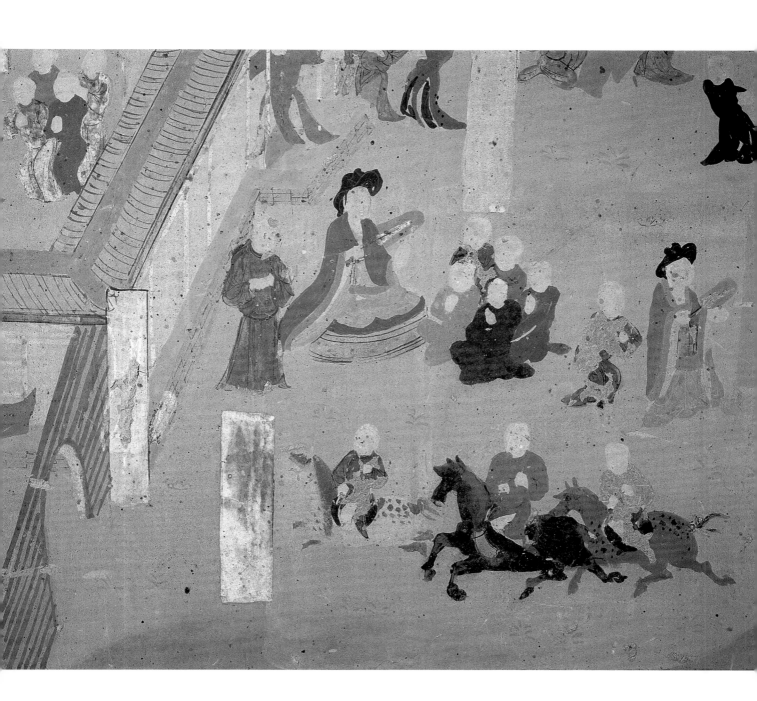

第三节 连接西北和西南丝绸之路的栈道

敦煌地处大漠戈壁，戈壁上的道路十分艰难，但比较平坦。我们在敦煌石窟公元九至十世纪的"法华经变"壁画中，看到许多《观世音菩萨普门品》中的栈道与行人画面，表现的是观音菩萨救"或在须弥峰为人所推堕"一难的内容；也有观音菩萨救"或被恶人逐，堕落金刚山"一难的内容。画面上的栈道都悬空于峭壁上，有行人、牲畜担驮通过，十分险峻和逼真。

离敦煌最近的古栈道为入蜀之道，即从今天的陕西(秦)至四川(蜀)的道路：由关中越秦岭至汉中有斜谷与骆谷两道，而由汉中至四川有文川谷路，均因架设栈道而通。古代栈道有多种形式，最典型者为梁桥式栈道，将一根根横木排列，一端插于悬崖峭壁上的壁孔内，一端悬空伸出，然后于横木上搁置木板连接构成。条件好一些的栈道又在伸出的一方设栏杆。敦煌壁画中的栈道就属这一类型。敦煌文书中保存有一批来自蜀地的写本和印本，其时间大概在公元九至十世纪之间，当年即是通过这条蜀道，经长安而到达敦煌的。据此推断，敦煌壁画中所描绘的栈道，极有可能就是当年的秦蜀之道。

据史籍记载，蜀地与中原的交通早在春秋时代就已开通；战国时代，在人迹罕至的秦岭凿岩插梁，凌空架设了千里

栈道，解决了秦蜀两地的交通问题，即所谓"秦栈道千里通于蜀汉"。秦汉以后，两地交往更加频繁，栈道被不断地修复和改建。汉代开发河西以来，以国都长安为中心的交通网已将蜀地与河西连在一起。南北朝时期，又有河湟地区与蜀地来往的记载。唐朝时，玄宗和僖宗都入蜀避难过。

秦蜀(或曰蜀汉)之道的艰难险阻，从唐代初年开始，许多文人墨客都作过描述和记载。如张文琮说："梁山镇地险，积石阻云端……飞梁架绝岭，栈道绕危峦"；李白的《蜀道难》千百年来一直脍炙人口；岑参形容栈道上"行人贯层崖……石窄难容车"。欧阳詹的描述更为逼真："秦之坤，蜀之艮，连高夹深，九州之险也。阴溪穷谷，万仞直下，奔崖峭壁，千里无土；……猿垂绝冥，鸟傍危岑，凿积石以全力，梁半空于木栅；……总庸蜀之通途，统岐雍之康庄。"刘禹锡也记录过公元839年修筑秦蜀新路时的状况："层崖峭绝，构木亘铁"。

公元849年，唐宣宗因蜀汉道"劳人御马，常困艰险"，而奖励山南西道节度使和凤翔节度使新修文川谷路和斜谷道，并在斜谷道遭洪水冲毁后又敕令重修："差军将所由领官健人夫并力修造道路桥阁等"，"通过商旅骡马担驮往来"，保证

"其商旅及么行者，任驭稳便往来"。公元886年，唐僖宗又一次过斜谷道，亲睹因沿途道路崎岖，死伤者众。到公元930年，骆谷道依然"险阻尤甚"。蜀道之难，成为长期困扰人们出入四川的话题；但出入四川、往来于秦蜀之道的商旅却从未间断，以至于远处西北边陲的敦煌也与四川交往。

最早的栈道画面出现于公元865年建成的第156窟壁画中，时为敦煌张氏归义军政权初期。这与敦煌文献中记载敦煌同蜀地交往的时间是一致的。陈寅恪先生明确指出，"蜀汉之地当(南朝)梁时为西域胡人通商及居留之区域"想必有所据。西域胡人到蜀汉通商及居留，都应通过敦煌，则敦煌与蜀地的交通道路，最迟于南朝梁时开通了，比敦煌文献的记载早三百多年。值得注意的是，画面中的栈道大多是同驴驮队连在一起的，出栈道后的驴驮队伍都在休息。这些画面早已脱离了佛经的原意，而较贴切地展现古代西北地区与川蜀交通道路及运输的一些情景。

古代中国与西方世界的交通，除了以敦煌为枢纽站的这条地处中国西北的丝绸之路外，在中国的西南地区，长期以来也有一条通向南亚各国的经济文化交往之道，被人们誉为西南的丝绸之路。产生于印度的佛教，经缅甸传入中国云南的时间，比佛教经中亚传到中国的时间还要早。中国西北的丝绸之路与西南的丝绸之路正是通过"难于上青天"的蜀道连接在一起的。而敦煌壁画中的栈道即是这一历史真实的直接表现。

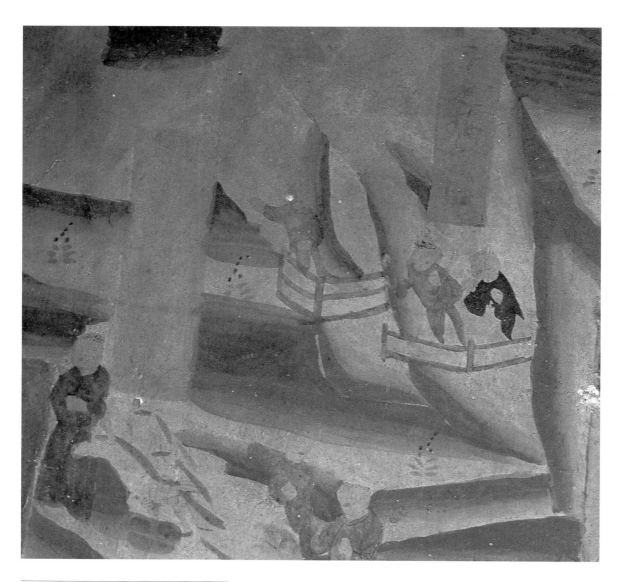

21 栈道与行人

古代栈道有多种形式,最典型的是梁桥
式栈道,就是将排列好的一根根横木的
一端插入悬崖峭壁上,另一端悬空伸出,
然后在横木上铺设木板,以利行走。讲究
安全的栈道,另设栏杆。敦煌壁画中的栈
道就属于这一类型。

晚唐　莫156　窟顶南坡

22 过栈道的行旅

晚唐 莫85 窟顶南坡

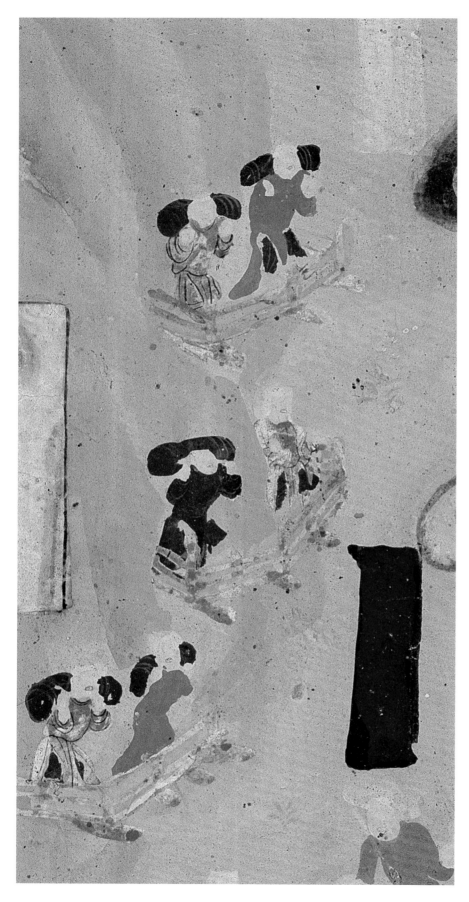

23 难于上青天的蜀道

晚唐 莫12 南壁

24 万丈深谷中的栈道

晚唐 莫14 南壁

25　有栏杆的栈道

五代　莫98　南壁

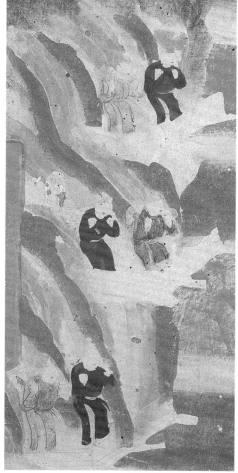

26　峭壁上的栈道

宋　莫6　南壁

第 二 章

山重水复——五台山图的朝圣送供道

　　敦煌石窟各个时期的壁画中，有关交通道路的图像较多，但较零散，特别是在反映中国古代交通制度方面就不太明显，如在壁画中几乎看不到官道与民道的区别，一般画面中单个的乘骑驮运、车辆运载及步行者等等都没有绘出，甚至一些交通队伍也是如此。只有第61窟的"五台山图"所表现的道路可以较清楚地反映唐至五代时的交通情况。

　　敦煌石窟现存有七幅"五台山图"，其中六幅是唐代所绘，只有一幅是五代的作品。唐代的"五台山图"属于屏风画一类，规模很小，内容也很简单。这些屏风画主要是装饰和衬托文殊菩萨变相的，远远不及五代的"五台山图"。著名的五代"五台山图"绘于公元950年前后建成的莫高窟第61窟的西壁，这幅画面积达四十五点九平方米，是今存较早的在石壁上彩绘的地图(更早的有今内蒙古自治区和林格尔县汉墓彩绘的宁城图)。它不仅形象地描绘了佛教圣地五台山古刹林立、香烟缭绕的盛况，而且清晰地展现了唐和五代时期从河北道南部(今河北省)和河东道(今山西省)出入五台山的两条交通要道，即从今河北省正定向西北至五台山和从山西省太原向东北至五台山的两条主要路线。图中山河地貌、道路桥梁、关隘城镇、驿站客栈等靡不具备，还包括来自天南地北的香客、信徒、使团，以及道路、交通工具和各种运输形式。所以此"五台山图"是极为珍贵的交通史图像资料，也是敦煌石窟中反映古代交通的代表作品。

　　"五台山图"的出现和广泛流传，可以说是文殊信仰普及所致。据历史记载，早在公元824年(唐穆宗长庆四年)，吐蕃遣使至唐朝求取"五台山图"；日本和尚圆仁所撰《入唐求法巡礼行记》(以下简称《入唐记》)，记述自己曾得到五台山僧义圆和尚所赠"五台山化现图"。敦煌也是自唐代中期开始盛行文殊信仰,这一点从当时敦煌石窟中绘制大量的文殊菩萨画像和塑像即可证明。

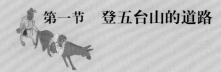

第一节　登五台山的道路

五台山位于中国山西省太行山麓，自古出入五台山有四条道路可行：南面二道和北面二道。南面二道即东南从河北道镇州、西南从河东道并州至五台山；唐文宗开成五年四月二十一日，日本和尚圆仁一行就是从河北道镇州向西北进发，二十九日到达五台山；同年七月初五日，圆仁一行离开五台山向西南行，十三日到达河东太原府。圆仁所撰《入唐记》详细记述了沿上述路线出入五台山所经过的城镇、村庄、道院、客栈等。这条路被后世学者称作"五台山进香道"。北面二道，即西北从河东道朔州或云州进入代州再上山，东北从河北道幽州、易州方向入河东道蔚州至五台山。由于河北道北部及河东道以北地区，居民多为游牧

第61窟"五台山图"与《入唐求法巡礼行记》登山路线比较表

	"五台山图"的登山路线	《入唐记》的五台山进香道	（两地相隔距离）
镇州至五台山路线（"五台山图"榜题称为"河北道山门东南路"）	* 镇州	* 镇州	
	* 新荣之店	* 使庄	10里
	* 灵口之店	* 南接村	20里
		行唐县	15里
		黄山八会寺上房普通院	15里
		刘使普通院	10里
		两岭普通院	25里
		果莞普通院	30里
		解普通院	30里
	* 柳泉之店	* 净水普通院	20里
		塘城普通院	30里
	* 龙泉之店	* 龙泉普通院	15里
		张花普通院	20里
		茶铺普通院	10里
	* 青阳之岭	* 大复岭	10里
	河北道山门	角诗普通院	20里
		停点普通院	30里
	* 五台山	* 五台山中台顶	
五台山至太原路线（"五台山图"榜题称为"河东道山门西南路"）	* 五台山	* 五台山佛光寺	
		上房普通院	2里
		思阳岭	12里
		大贤岭(岭上有重门山楼)	13里
	* 五台县	* 五台县	5里
	河东道山门	定襄县七岩寺	30里
	定襄县	胡村普通院	30里
	忻州	宋村普通院	30里
	* 石岭关镇	* 石岭镇南关头普通院	35里
		大于普通院	20里
		蹢地店	20里
	* 太原白椀店	* 白杨普通院	35里
	* 太原三桥店	* 三交驿	15里
	* 太原新店	* 古城普通院	15里
	* 太原	* 太原府	15里

* 为同名或同地异名的沿线地点。

第61窟五台山上山路线图

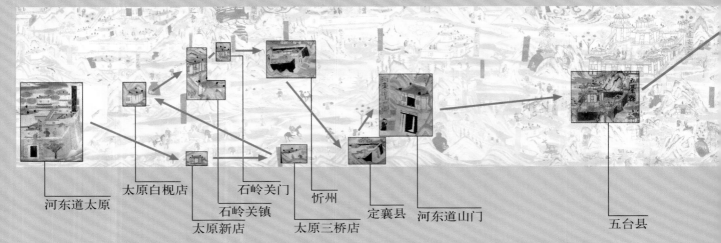

河东道太原　太原白棁店　石岭关门　忻州　定襄县　河东道山门　五台县
石岭关镇　太原三桥店
太原新店

民族。所以，不管是中国人还是外国参拜者，一般都是从南面二道出入五台山。唐朝时五台山周围的交通状况，特别是走太原和正定(古名真定)的两条道路，在当时就为人所熟知。

第61窟"五台山图"所绘出入五台山的道路，即是常见的五台山至镇州和太原的两条道路，分别绘于图下部的左右两边：从镇州出发向西北方向，途经行唐县、龙泉镇、石㟁关镇等城镇村落，翻越太行山大复岭至五台山，图中榜题称为"河北道山门东南路"。从五台山出发向西南方，过五台县，途经定襄县、忻州治所秀容县，南下过石岭关至河东节镇并州太原，图中榜题称为"河东道山门西南路"。

这两条路线并没有按照实际的地理方位绘制，而是根据画面的整体布局，分别作了S形的构图处理。

关于从镇州至五台山沿途所经之地，"五台山图"与《入唐记》所载的"五台山进香道"比较，二者所记之同名地仅镇州一处；异名同地者有：新荣之店即使庄、灵口之店即南接村(属灵寿县)、柳泉之店即净水普通院、龙泉之店即龙泉普通院、青阳之岭即大复岭等。

关于从五台山至太原沿线所经之地，"五台山图"所绘与"五台山进香道"所记地名相同者，有五台县、石岭关和太原；异名同地者，已认定太原白棁店是白杨普通院。此外太原新店或即古城普通院，太原三桥店或即三交驿等处。位于五台山下的五台县，原为汉代虑虒县，隋代因山改名五台县。这里是南北出入五台山的必经之地，古今依然。在"五台山图"中，它的所在位置也与实际相符。

在"五台山图"所展示的从南边出入五台山的道路上，我们可以看到沿途的山川、河流、道路、桥梁以及城镇、关隘、驿站和客栈等形象。但"五台山图"是一幅象征性的地形示意图，图中所有的建筑都是象征性的，与实际外观不符；而且，州县城池在画面上均小于寺院，村镇及店铺均小于兰若、草庵，这是为了突出五台山作为佛教圣地的主题。这一点，仅就我们选取的这些画面上，也可以看得十分清楚。

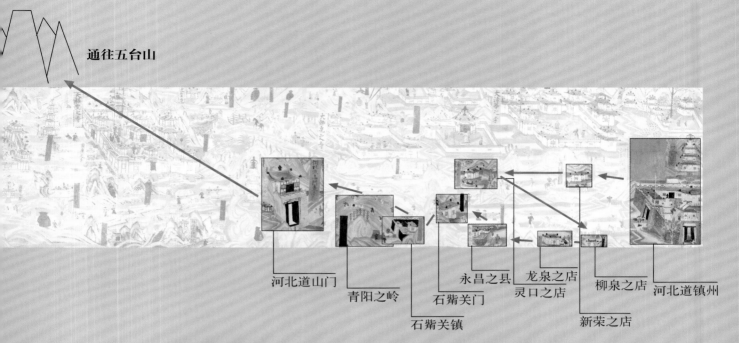

通往五台山

河北道山门

青阳之岭

石岬关门

石岬关镇

永昌之县

灵口之店

龙泉之店

新荣之店

柳泉之店

河北道镇州

五台山进香道地图

这幅真实的五台山进香道地图，两条上山路线所经之处与《入唐记》所记（见第57页路线比较表）的大致相同；再将之与第61窟的五台山上山路线图比较，亦可见"五台山图"在地理位置方面具有一定程度的依据。

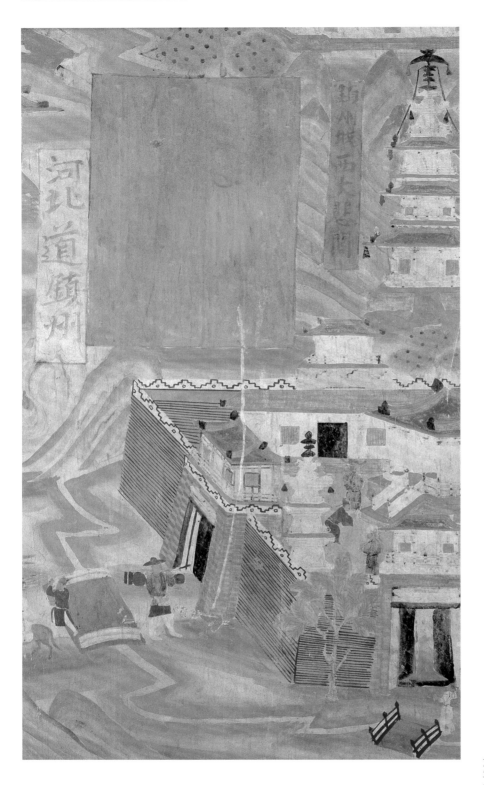

27 河北道镇州

河北道镇州，唐代置。为成德节度军治
所，秦代称常山郡。五代时后汉仍称镇
州，这幅"五台山图"当绘于此时。图中
所示为旅行者出镇州城西门，过桥向五
台山进发的情景。

五代　莫61　西壁

28　新荣之店及新罗送供使

在"河北道镇州"城西侧上部，绘有一座简单的歇山顶小屋，有榜题"新荣之店"，小屋旁绘两名店员正在迎接客人；来客一行二人一马，有榜题"新罗送供使"。新荣之店应该是圆仁《入唐记》所记镇州城北二十里的"使庄"。画面上的使者背对五台山进入新荣之店，当为新罗使臣从五台山东归的途中。而"使庄"可能是因接待各国和各地往五台山的使者而得名，新荣之店即是该庄一处能够接待使臣的客店。

五代　莫61　西壁

29　石岭关门、石岭关镇及永昌之县

石岭关在今山西省代县境内，史籍记载该关为金代所置。唐属河北东路的代州，地处五台山与镇州之间的通道上。而"五台山图"以较大面积绘石岭关门及石岭关镇，表明公元950年前后已有此关、镇。永昌县无考，据图中所示位置，应在石岭关镇以东。此三处很可能是五代时后晋新设置之城、关、镇，其位置当在龙泉镇（图中之"龙泉之店"）与大复岭（图中之"青阳之岭"）之间。

五代　莫61　西壁

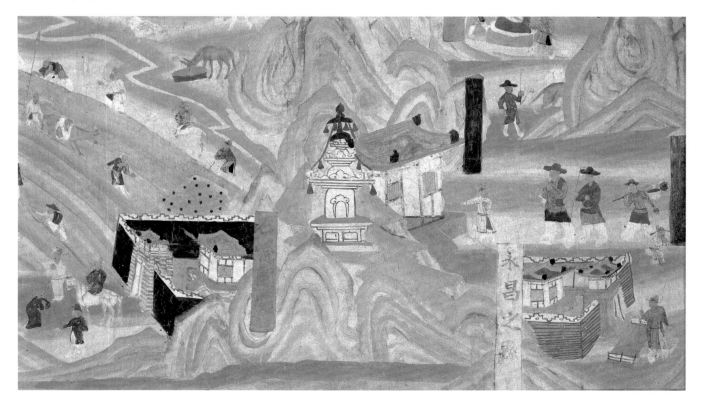

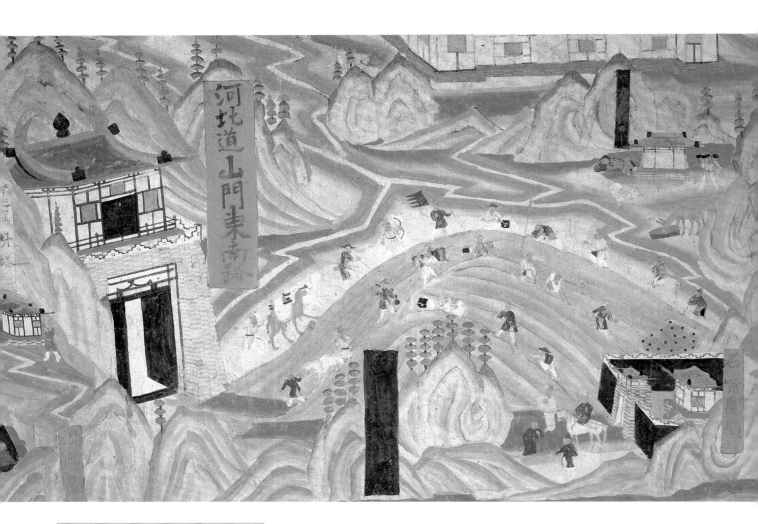

30　青阳之岭与河北道山门

根据画面位置，"青阳之岭"与五台山相
连，可能是圆仁《入唐记》所记之大复岭。
大复岭是东入五台山的最后一道屏障。
画面展现了朝圣者翻山越岭的景象。河
北道山门，史籍不载，可能是设置在大复
岭上的关隘，从镇州往来于五台山者都
是从这里出入。

五代　莫61　西壁

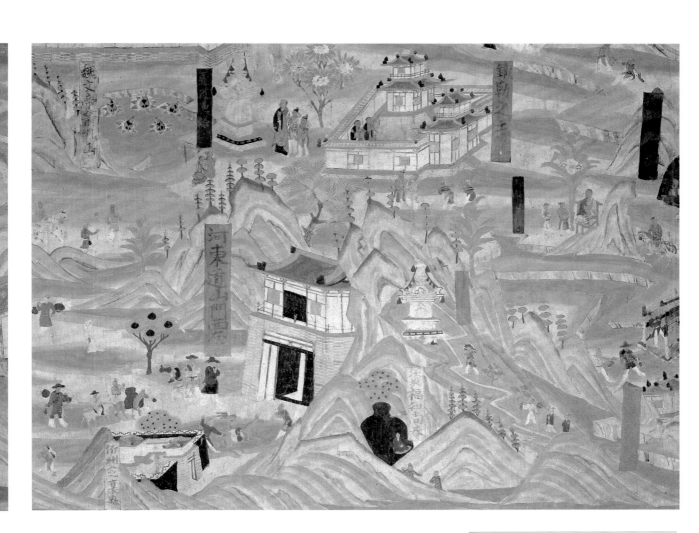

31 河东道山门西南路

"五台山图"中之河东道山门西南路，是
当时五台山向西南至太原之道。图中选
取"河东道山门"以及其左侧的行旅。在
"河东道山门"西侧底部，画一小城，榜
题"忻州定襄县"。定襄县，东汉所置，位
于忻州以东与五台山之间，东北距五台
县十五公里，西距忻州二十二公里。从五
台山到太原，定襄县是必经之地。

五代 莫61 西壁

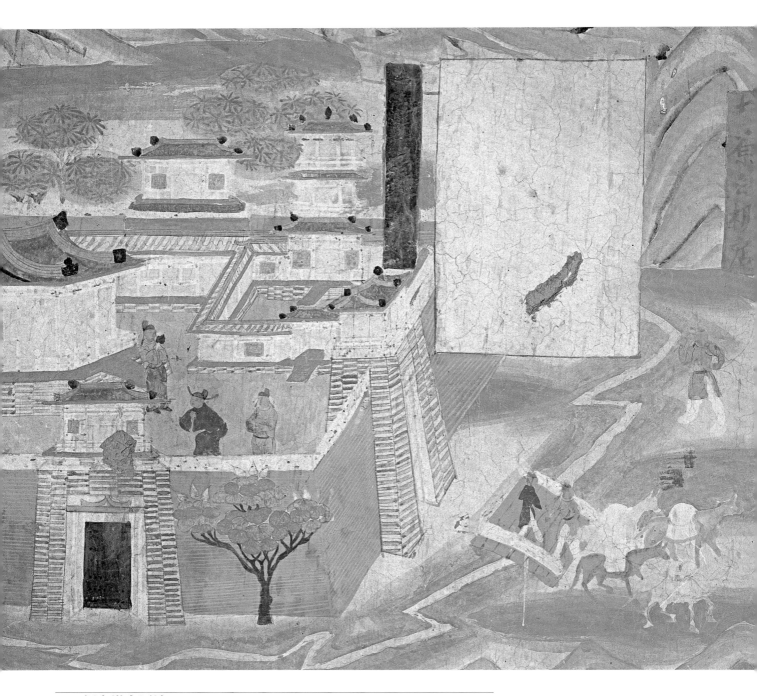

32　河东道太原城

绘于"五台山图"的西侧下部，图中所示
即唐代河东节度使治所太原府，在今山
西省太原市之南。画面下部所示为旅行
者出太原城东门，过桥向五台山进发的
情景；右上角绘一歇山顶式小屋，榜题

"太原白枧店"。此当为北距太原城八十
里的白杨店，或称白杨普通院。太原城右
侧有一队送供天使正在出城、过桥，即是
五代时后唐朝廷送供品往五台山的使团。

五代　莫61　西壁

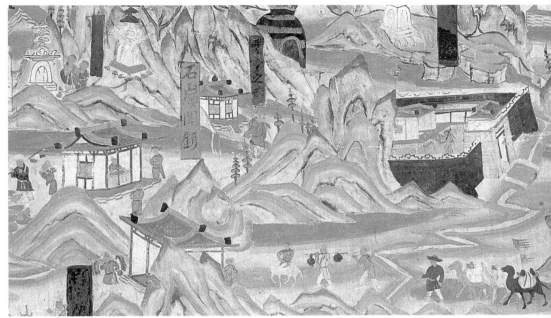

33 石岭关镇与忻州

"五台山图"中的石岭关镇，即今太原以
北约七十公里的石岭关与石岭军镇，是
太原的北大门，乃历史上的战略要塞。画
面上"石岭关镇"榜题上下共绘三处位于
崇山峻岭中的单檐歇山顶建筑物，均应
与石岭关有关：榜题右上方的小房屋象
征北面的石岭关；榜题左侧稍大的建筑
当为石岭军镇，中坐一人即为守镇军将，
已进关(朝太原方向)的一行当为犯人与押
解人。右侧画一城，规模大于下方的定襄
县城，无榜题，疑即石岭关北面约二十公
里的忻州治所秀容县城，上述罪犯及押
解人等当时经由此城过石岭北关。榜题
下侧的建筑物可能是当时石岭关镇专为
过往行旅所设的通道，画面所绘进关者
均为普通行旅。两条道路及其不同身份
的出入者，反映的可能是唐代的"官道"
和"民道"。

五代 莫61 西壁

第二节　山路交通

　　五台山，为中国四大佛教名山之首，相传为文殊菩萨的道场。文殊师利菩萨为佛陀释迦牟尼的胁侍菩萨之一，主司智慧。据佛典《华严经·诸菩萨住处品》载，文殊菩萨居于东北方的"清凉山"为众生说法；而《文殊师利法宝藏陀罗尼经》则说此居处及说法之地为东北方的"五顶山"；因此推定佛经所说的清凉山或五顶山就是中国的五台山。

　　根据明《清凉山志》及五台山寺庙碑文的记载，传说东汉明帝永平年间五台山开始兴建寺庙，中经北魏孝文帝，至北齐时有寺院二百多所；唐代又有增建和重建。北朝时期，不断传说有僧人在五台山见到文殊菩萨真容。唐代名僧澄观、道宣等著书，明确肯定了五台山为文殊菩萨的道场，澄观还在《大华严经疏》中为此作过论证。敦煌莫高窟藏经洞出土的晚唐文书《五台山行记》中也有如下表述："昔人颂宇内灵奇之境，恒空五岳之外，复有三山，盖五台，峨嵋，普陀也。三山皆因佛教显，而五台山以辟最早，境地最幽，灵贶最赫，故得独盛。"

　　唐代以来，五台山香火鼎盛，上自朝廷皇族，下至庶民百姓，凡有条件者都要上五台山"朝圣"；朝廷也不断派遣"天使"向五台山"送供"；同时，作为文殊菩萨的道场，五台山每年要接待来自天南地北，特别是中国周边佛教国家的使团和香客。第61窟"五台山图"上就可见多处与新罗有关的画面。新罗僧人上五台山事，圆仁《入唐记》有多处记载。敦煌文书《五台山胜境赞》中也有颂辞："滔滔海水无边岸，新罗王子泛舟来，不辞白骨离乡远，万里将身到五台。""五台山图"的中部下方(中台下)也绘有"新罗王塔"；又有场面表现正在进入五台山的"高丽王使和新罗送供使"……这一切都表明五台山与新罗国的密切关系。

　　"五台山图"绘制年代的上限，据图中的"湖南送供使"出发于公元947年之后，以及图中有一些关、城在唐代不见于史籍记载(疑为五代时期新设)等情况看，第61窟所依据者可能是五代时期新出的底本，其年代不会早于公元947年。公元950年前后，为中国历史上的五代十国时期，敦煌属曹氏归义军政权管辖，执政者为节度使曹元忠，是石窟营造活动的倡导者与身体力行者。当时敦煌社会稳定，经济繁荣，佛教活动兴盛。曹氏政权与中原王朝关系密切，不论中原是何朝代，都遣使朝贡。曹氏使臣中可能有不少人到过五台山，所以在敦煌文献中发现的十世纪前期的《五台山行记》、《五台山胜境赞》等文书，可能就是由使臣从中原带到敦煌的；使臣也可能带来五台山的地图。

在这种背景下，节度使曹元忠为窟主营造了窟名"文殊堂"的莫高窟第61窟，中心佛坛正中塑制的主尊为骑狮文殊菩萨，像后的主壁（西壁）几乎是用整壁绘制了文殊道场的"五台山图"。这就是现今最知名的敦煌石窟"五台山图"。曹元忠营造"文殊堂"的用意，旨在用佛教的智慧教化他所管治的百姓及周边各民族，以求偏安一隅的曹氏归义军政权得以生存和发展。

"五台山图"中许多建筑形象如城池、寺院、桥梁等，都带有浓厚的敦煌地方色彩。例如，在敦煌壁画中，道路上的桥梁图像较少，但在"五台山图"中，绘制了"化金桥"（神灵化现的金桥）、"五台县西南大桥"、与城门相接的护城河桥，以及其他小溪桥等各种桥梁图像十多座。这些桥有一个明显的特征，即不论规模大小，桥的建筑结构和形制都基本上是相同或相似的，都是象征性的，大多绘成虹桥形式。它反映的是地处大漠戈壁的敦煌一带的桥梁，很有可能是敦煌本地画工依其所见而绘。所以说，"五台山图"在绘制时应参照了中原底本，但整个的设想和布局，则以敦煌当时当地的情况及第61窟内的条件为主要根据。

根据圆仁《入唐记》及各种文献的记载，河北道与河东道的两条通往五台山的道路多为山路，人畜行走便利，但车辆无法通行。第61窟"五台山图"所描绘的正是这样一种景象：尽管当时车辆已大量制造和使用，但"五台山图"中一辆车的图像也未出现。来往于五台山的各国、各族、各个阶层的朝圣者，基本分步行与骑马两种，步行者中还有不少是背负行囊和肩挑重担者；牲畜有马、驴、骆驼等；各类城镇、关隘、驿站、客栈也都地处深山，各类人马都行进和留宿于崇山峻岭之中、大河小溪沿岸。可以说"五台山图"颇为客观地反映了五代时期五台山地区的交通情况。

虽然在到五台山的旅行者中，有朝拜者、使臣和商人等，他们来自天南地北，民族不同，习俗各异，但"五台山图"中所表现的交通运输形式，基本上仍是具有中国北方特色的马、驴驮队及骆驼队，也有靠人背负行囊，肩挑扛担的。

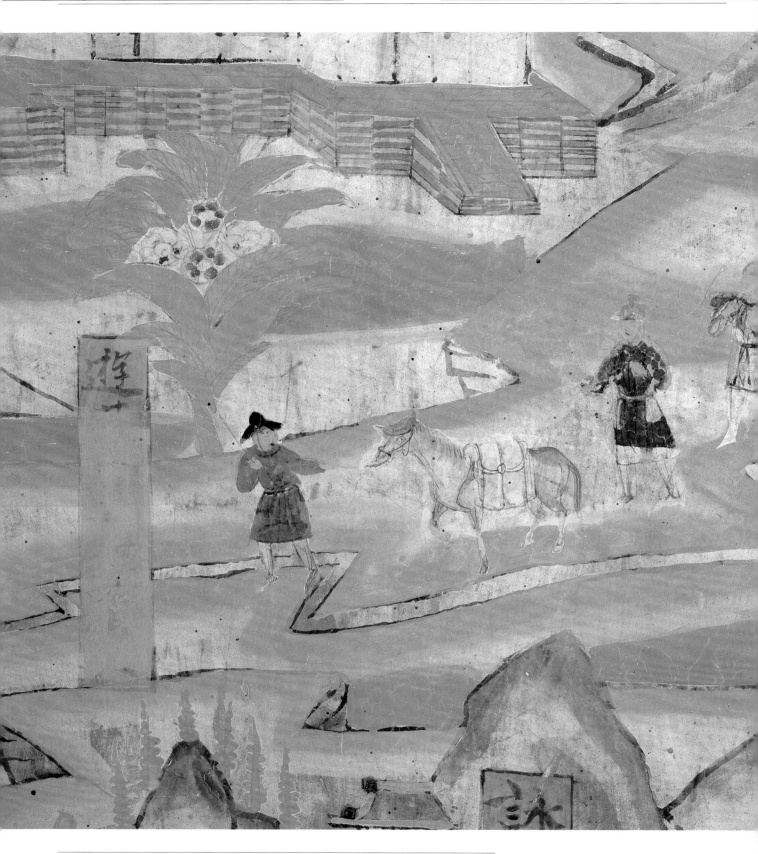

34 五台山的行旅

四人一马排成一行沿山谷中的小溪行进，
前面第一人牵马，第二人赶马，后面的第
三人背负行囊，第四人挑担，表现出朝礼

五台山的普通百姓形象。

五代 莫61 西壁

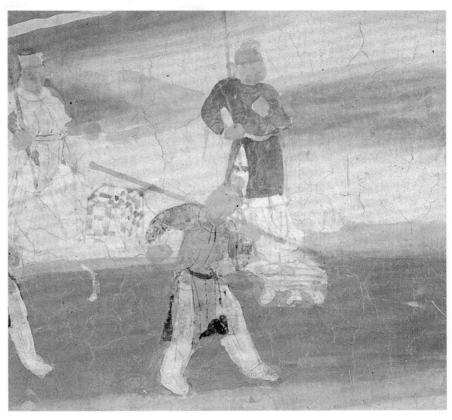

35 挑担登山

在"五台山图"中可见有不少挑担登山的
人物形象。行走于这条漫长的登山道路
上,挑担虽然吃力,但也是较便捷的运输
方式。

五代 莫61 西壁

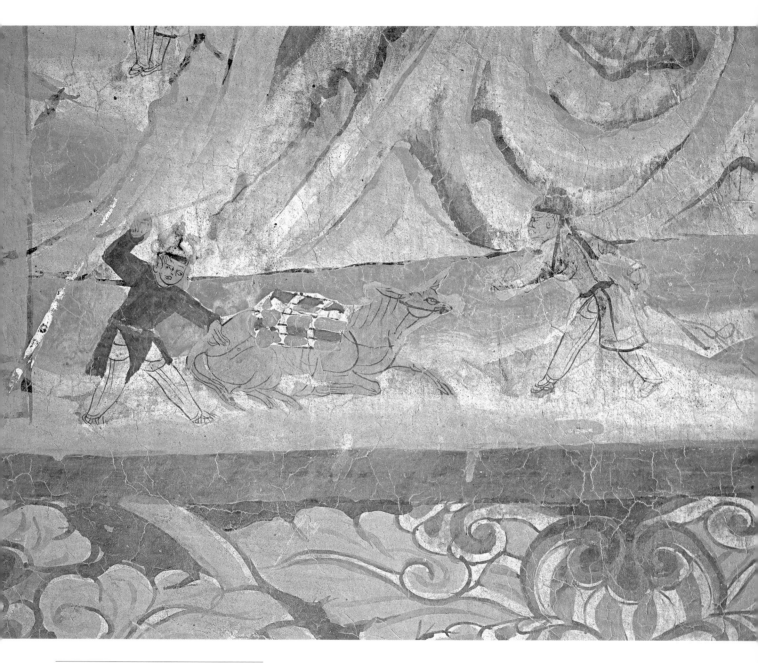

36 拽赶卧驴

一头不堪重负的毛驴因困乏而卧倒在途中，前面一人在用力拉，后面一人执鞭猛抽驴之臀部。这幅画生动地表现了普通百姓的生活场景，同时也在一定程度上反映了登五台山"圣域"的艰辛。

五代 莫61 西壁

37 赶驴上山

前面一人已经登山，正在俯身拉驴，后面
一人则一面挥鞭，一面用力在推。

五代 莫61 西壁

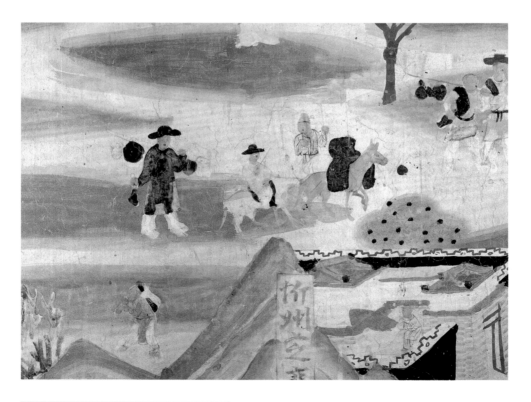

38 山中驮运

五代 莫61 西壁

40 过五台县西南大桥的旅客

本图位于"五台山图"的中部,"河东道
山门"的内侧,所指之地当属五台山境内
的五台县。这是整个敦煌壁画中最清晰
的一幅桥梁图像,但这座木构虹桥也是
象征性的,两边的栏杆分别只绘四根蜀
柱,结构简单而造型别致精巧,是敦煌壁
画中桥梁图像的代表作品。

五代 莫61 西壁

39 驼队西归

在"五台山图"所绘向西通往石岭镇的山
路上,有一幅"驼队西归图",画面上驼
夫手牵三头骆驼,向西南行进于五台山
至太原的道路上,反映了中国古代北方
普遍使用骆驼作为交通运输工具的情况。

五代 莫61 西壁

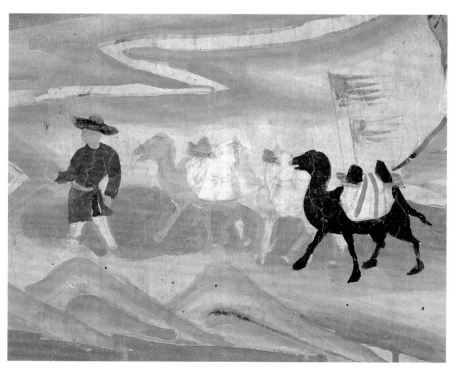

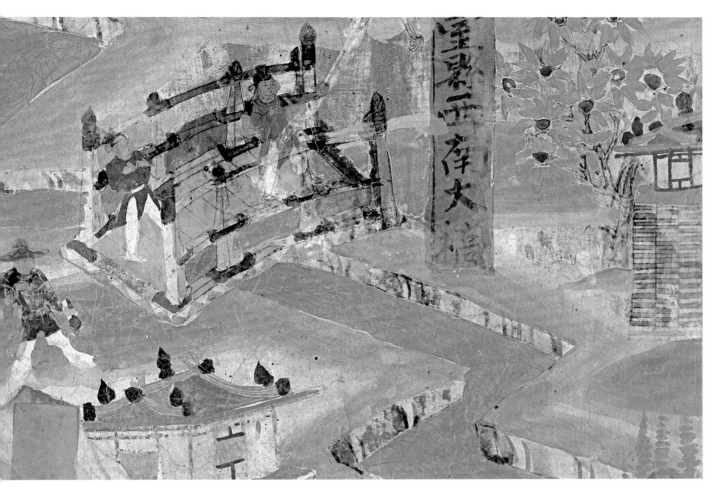

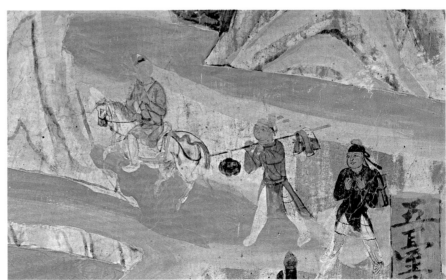

41　上山行旅

五代　莫61　西壁

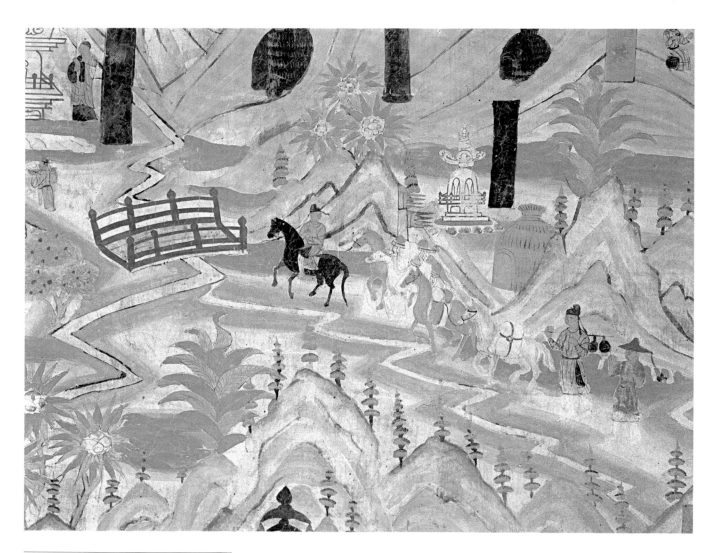

42　山中商队过虹桥

山中商队向山谷深处行进，即将临近的
红色小桥是一座结构简单、造型别致的
小虹桥。这队行旅前后三人，由于行装甚
多，二马二驼均背负重物。

五代　莫61　西壁

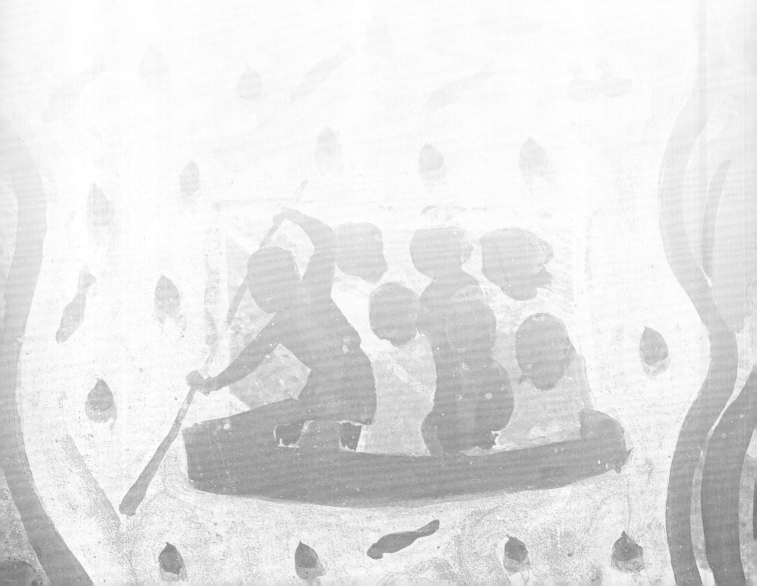

第 三 章

乘风破浪——敦煌壁画中的舟船

　　敦煌莫高窟、西千佛洞和安西榆林窟，自公元六至十三世纪的北周至元代，有舟船图像的五十多个洞窟中，为我们保存了一百三十多幅古代舟船图。其时间跨度近七百年，船的款式达十多种，按其驱动方式，可分为人工驱动的小筏、小木板船、楼船、庐船、双尾船、双尾楼船、双尾庐船和靠风力驱动的小帆船、大帆船、楼帆船、庐帆船、双尾帆船、双尾楼帆船、双尾庐帆船等；其中有一部分是人工与自然两种驱动方式兼有的。

　　壁画中的舟船，大多表现的是佛经的航海内容，如《法华经·观世音菩萨普门品》中的观音救海难，《报恩经·恶友品》中的善友太子入海求宝，《贤愚经》中的海神问难等，其中尤以绘画观音救海难者为多。壁画所绘的船，虽名为海船，实多为江河之船。

　　七百年间敦煌壁画中的舟船形象，随着时间的推移而发展变化，似乎可以作为一部舟船史来读。北周至隋代，所绘基本上全是小舟、筏之类。唐代以后，壁画中渐次出现大木板船、帆船和各类楼船、庐船等，这些大船能在一定程度上反映当时中国的造船和用船水平。因敦煌地处大漠戈壁，人们见到的只是内陆河湖上的舟筏，加上受佛经内容、画师阅历和壁画布局的限制，所以壁画中的舟船也仅反映江河湖泊的水上交通的部分情况，壁画中出现的大小舟船，没有一艘是真正的海船。

第一节　舟、筏、各类小船与双尾船

我们的祖先很早就开发和利用水力交通资源，为了生存，在不断同大自然抗争的过程中，受到自然现象的启发。先秦古书《世本》说古人"观落叶，因以为舟"，西汉《淮南子》说古人"见窾木浮而为舟"。最早的"船"是用许多根木椽或竹竿扎成的筏子，继而是独木舟。《周易·系辞》说伏羲氏"刳木为舟，剡木为楫"。根据考古资料，早在距今七千年前的新石器时代，今浙江省余姚河姆渡遗址的人们就开始使用木舟，比车的出现还要早。从甲骨文看，最迟在商代，已有比较成熟的木板船，同时已使用风帆。到公元六世纪时，除去海船不论，就行驶在中国各地的江河湖泊中的各类舟船来说，其规模和技术水平都已有很大提高。南北朝时期，中国南方出现了用人力驱动的叶轮战船（轮船）。隋代中国水运更为发达，开凿大运河，炀帝乘大船南巡即是明证。我们从六、七世纪敦煌壁画的舟船图像中，可以了解一些中国最早的舟船制造技术和使用情况。壁画中北周、隋代的小舟筏和唐代的木板船，实际上是中国远古和上古中古时期舟船史的反映。

敦煌壁画中最早的舟船图像出现于公元六世纪后期的北朝，是全靠人力驱动行驶的最原始的小筏、小舟，驱动设施主要是桨、橹、篙等，这种情况一直维持

到七世纪初期的隋代；在七世纪末期及以后的壁画中才出现木板船。无论是船型还是驱动方式等方面，这都与现实相差甚远，因为当时中国已有十分高超的造船和航运水平。如历史记载隋炀帝沿大运河南巡时所乘龙舟，同时期的敦煌壁画却无丝毫表现。从史籍记载看，靠人力驱动的小舟船在中国出现的时间是很早的，最少早于敦煌壁画绘制有五千多年。

因此，敦煌壁画中到六、七世纪时才出现的原始舟船图像，不能代表当时中国发达的漕运和造船水平。敦煌虽是中西交通的要道，但因地处大漠戈壁，不需要漕运，人们见到的只是内陆河湖上的小舟筏类；另一方面，舟船图像还可能受到佛经内容、画师阅历和壁画布局的限制。据佛经及佛教其他文献记载，运渡众生从水上抵达"彼岸"的工具中有名为"浮囊"者，用牛皮或羊皮制成，是西域人"吹气浮身"以渡海的，这种羊皮筏子至今还是黄河上游的渡运工具之一。因为这种"浮囊"在佛教壁画中是以海船名义出现的，而且佛教文献中也有西域人以浮囊渡海的记载，所以六、七世纪人们就将壁画中的小舟筏当作渡海工具看待。

自公元九世纪中期开始一直到十世纪末，敦煌壁画中出现了大量方头、平底

的双尾船图像,大多也是表现"航海"的内容,但实际上也只行驶在画师们笔下的河流和湖泊中。双尾船是一种小木板船,有两条像燕尾的尾巴,所以又被称为"燕尾船",其推进方式也是人工、风力和二者兼备三类。这种形式的船在史籍中不见记载,但亦有迹可寻。从秦汉时期开始,中国已出现了由两条船相并的双体船,名曰"舫";考古发掘出土的由两条木船相并连接而成的隋代双体船,这种船运行比较平稳。双尾的形式可能是由舫的形式演变而来。双尾船的方头则可能是借用了唐代沙船的形式,沙船是方头平底的,适宜在浅水沙底的江河湖泊航行,它最大的特点是平稳,这与双体船可谓相得益彰,所以壁画中的双尾船多为方头平底型。五代南唐画家卫贤《闸口盘车图》中有一只双尾船,双尾高翘,与敦煌壁画中的类似,但已属于敦煌双尾船壁画的晚期。从水中航行的原理看,"双尾"在航行方面没有什么作用,而这种变化多端的"双尾",被描绘成各种形状,只是因画家们随意勾画船的外形而成,所以,壁画中的大部分双尾船应该是玩具,也可能是画师们故弄玄虚,有意让画面脱离现实,表现佛教教义的"出世"性。另一方面,各时期壁画中的舟船图像,在航行设备方面描绘得较仔细,从桨、橹、棹、廊到帆、桅、缆等,都有所体现。榆林窟中元代的几幅小双尾船,连船的细部构造,如船身的装饰,甚至有一些铆钉也描绘得十分清楚。这说明画师们对舟船知识有一定程度的了解。

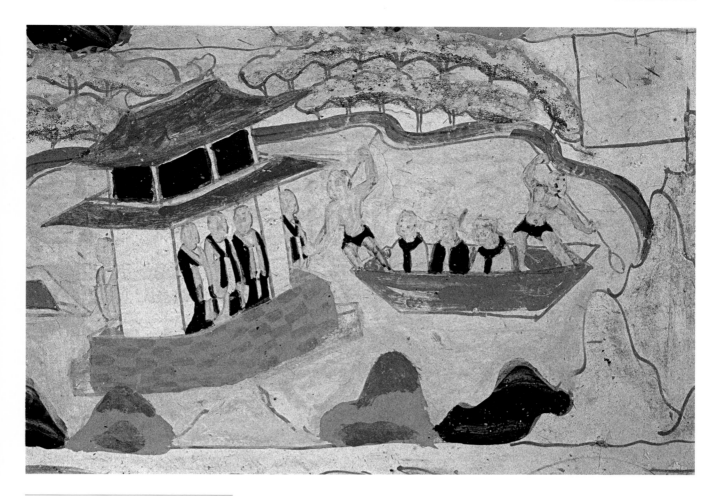

43 类似独木舟的小船

此窟约公元570年前后建成。在善友太子
入海求宝的故事画中，出现敦煌石窟现
存最早的小舟图像。尖头尖尾，中间大，
两头小，船体较短；载客三人，在船两头
船夫二人摇橹与撑篙。这是当时中国西
北地区使用的内河舟船，类似远古时的
"独木舟"。

北周　莫296　窟顶人字坡东坡

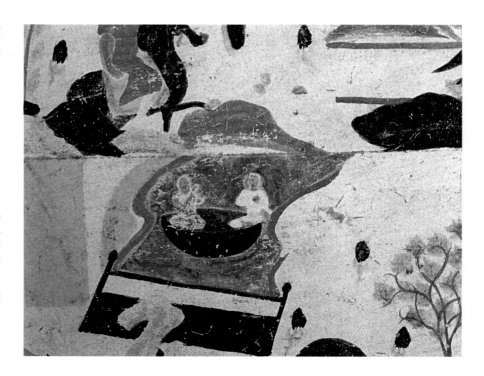

44 浮囊小舟

画面上有一只在小河中的圆形小舟，状
呈锅形，二人一前一后坐其中。画面所
表现的是"福田经变"关于社会公益事业
的内容。但这种形状的船与现实差距较
大，可能就是佛教文献中所记渡众生到
彼岸的"浮囊"。

隋　莫302　窟顶西坡

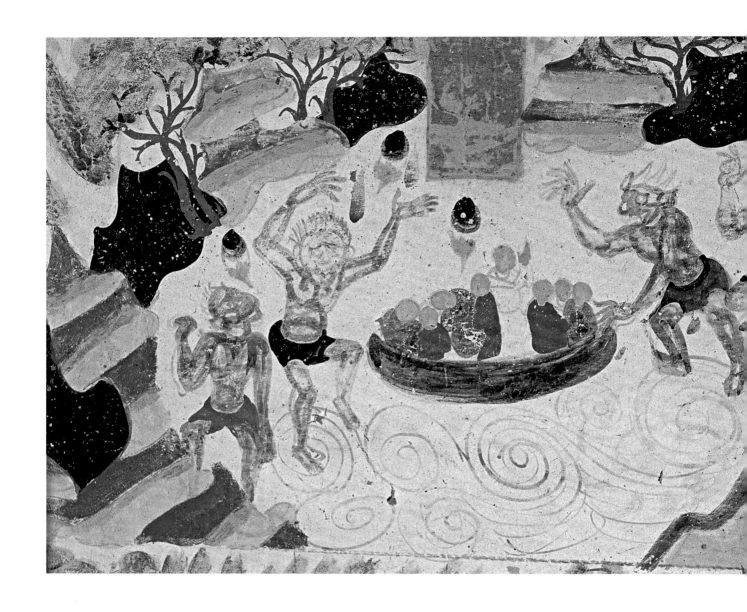

45　类似浮囊的小舟

此图表现《法华经·观世音菩萨普门品》中商船在海上遭遇到风暴及魔怪的情景，绘有三只相同的小舟，分别航行在鬼魅横行、怒潮澎湃和风平浪静且莲花含苞欲放的海面上。舟为长方形，底呈弓形，舱内乘坐八人。这里以连环画形式表现观音救海难的全部过程。遇鬼魅时，白衣僧一人，站立于舟中合十；坐者七人中，四人恐慌低头，三人端坐镇静如常。遇狂涛时，有四人站立合掌；风平浪静时只有白衣僧与穿黑衣的船夫立于船两头。同第302窟一样，第303窟的三只"船"，亦可视为佛教文献中所说的"浮囊"。如中国西北地区黄河上游有悠久历史的、用于内河摆渡的"皮舟"或"皮筏"。

隋　莫303　窟顶人字坡东坡

46　海怪垂涎的小舟

约公元600年前后建成的第420窟中，绘
制的五只小舟，比第303窟小船略有改
进，长方形，平底，行驶于河中，规模较
小，只乘坐七人，其造型在总体上仍未脱
离"浮囊"的构架。其中有四只绘于同一
画面，左右两边各二只，以连环画形式表
现观音救海难故事。图中所见的其中二
只小舟均无桨、橹、桅、帆等驱动工具或
设施，在分别遭遇鬼魅、狂涛、礁石和张
着血盆大口的海怪时，依然平稳行驶。左
上角以卷草图案表现海上浪涛，为本画
之特色。

隋　莫420　窟顶东坡

47　河中小舟

这是第420窟窟顶的另一幅小舟图像，也
是表现"法华经变"中的航海内容。小舟
的形式与同窟内其他四幅相同。

隋　莫420　窟顶东坡

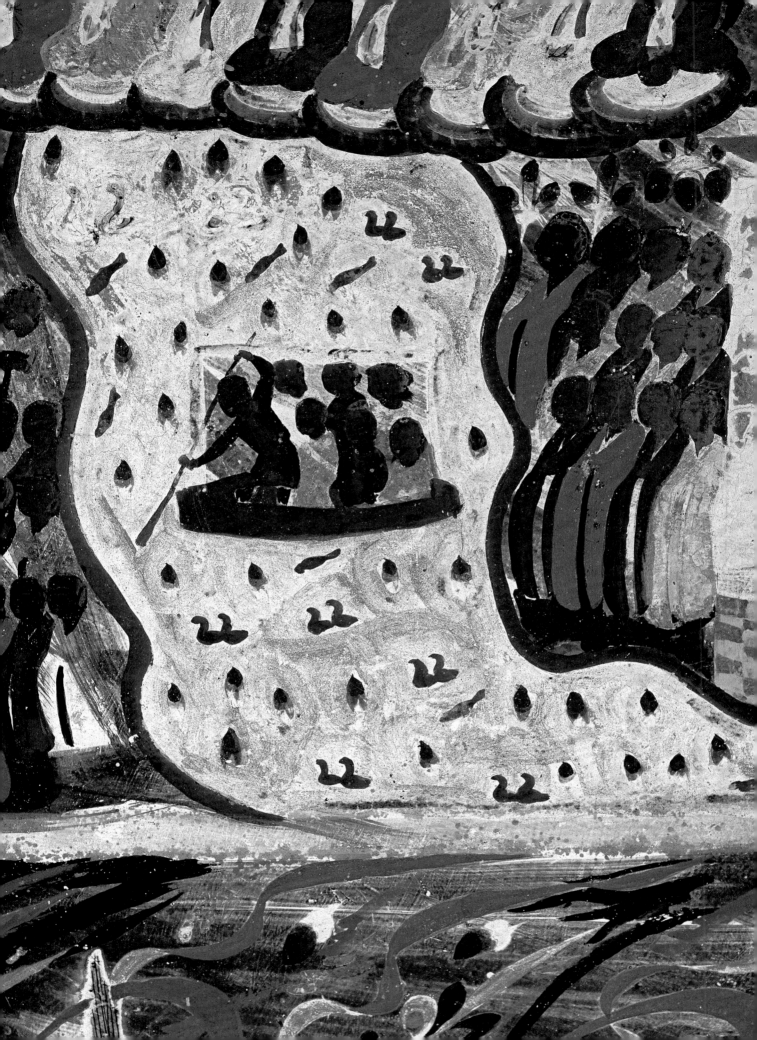

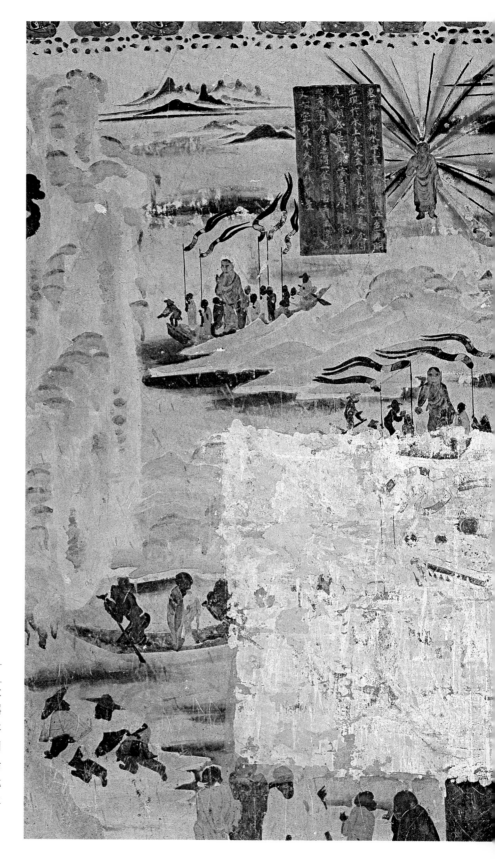

48　湖光泛舟

第323窟南北两壁佛教史壁画中，绘有大
大小小的木板船和帆船十多只，划桨、摇
橹、张帆、拉纤等各类驱动方式都有。本
窟的帆船和小木板船图像都是敦煌壁画
中最早出现的。小木板船的出现是造船
史上的飞跃，殷商甲骨文中已有记载。此
图中间部分是一大船，惟早年被人粘取
盗走。

初唐　莫323　南壁

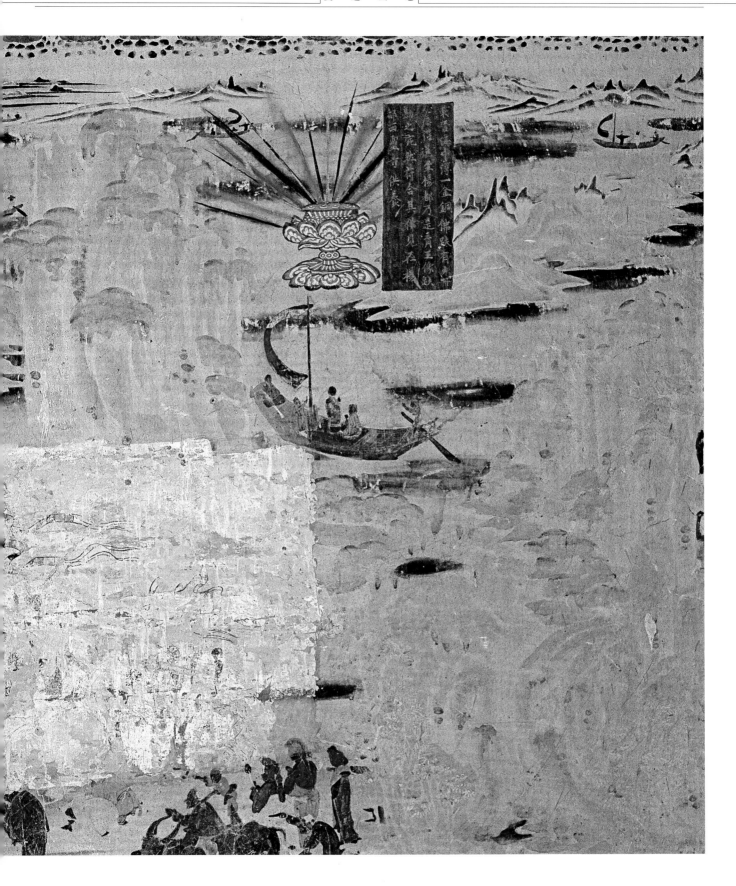

49　摇橹帆船

初唐　莫323　北壁

50　扬帆前进

初唐　莫323　南壁

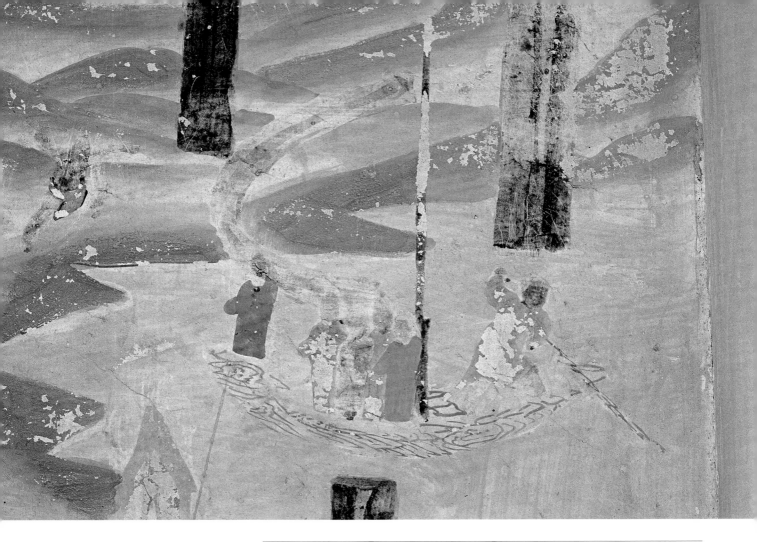

51 撑篙帆船

图中表现观音救海难的撑篙帆船，船身长宽比例适中，桅杆矗立于船舱中部，船夫的撑篙方向、风帆张起的方向与行船的方向一致。在敦煌所有的有关小船壁画中，这是最接近现实、也是最富有生活气息的一幅。船身及船篙的纹理有可能是彩绘的。

盛唐　莫23　南壁

52 摇橹帆船

这是观音救难故事中所绘另一幅小帆船。船上载客四人并摇橹船夫一人；船舱从头到尾都绘有横向隔板，表现出船的结构情况及其坚固和耐用。这类小木船很有代表性，其构造与至今仍普遍使用的江河小船近似。

盛唐　莫23　南壁

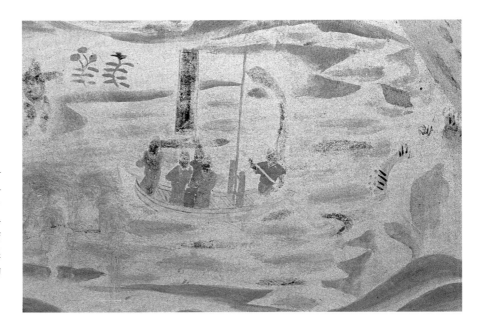

53　水上遇险的小帆船

小帆船绘于卢舍那佛的项光旁边，项光
是以数重连绵的群山组成的椭圆形光圈。
本图是圈内左侧，华盖旁的两艘小帆船，
船夫及乘坐者三至四人不等。小船行驶
在风急浪高、波涛汹涌的水面上，面对着
张开血盆大口的海怪。船虽简略，但连同
群山观赏，颇有美感。

盛唐　莫 446　西壁

54 荷瓣小舟

此窟建于公元767年前后。净土世界的宫
院水池上，荷瓣小舟载着正在嬉戏的莲
花童子。这显然不是现实生活中的水运
工具，而应看作一种仿舟船的水上玩具。

盛唐　莫148　东壁

55 撑篙的小船

这是一幅表现佛教历史故事中驾舟迎佛
的小船。全船呈椭圆形，圆头平底，船上
无桅帆设置，有撑篙船夫一人和乘客三
人。船头翘起高于船尾，与现实中的小船
不合，反映了画师的舟船知识有限。

宋　榆33　南壁

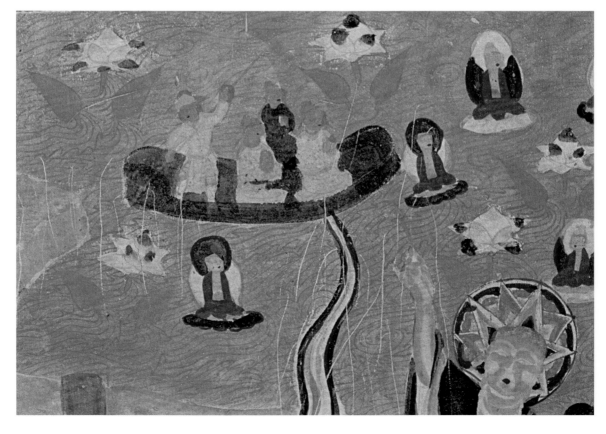

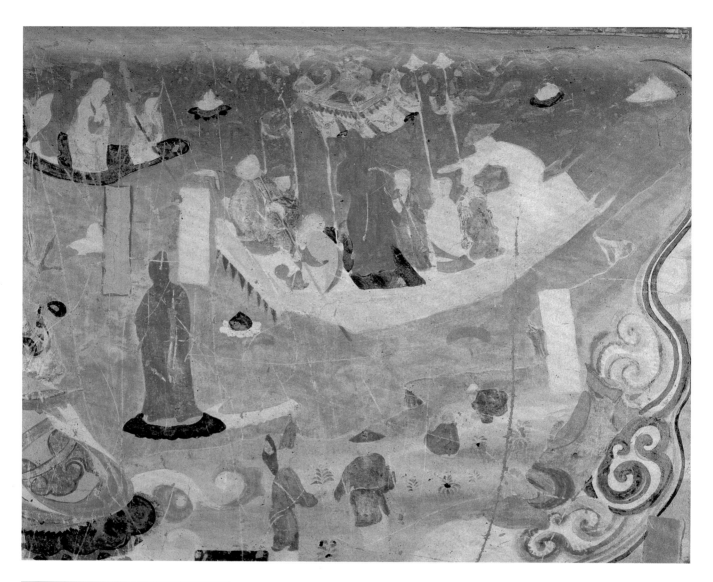

56　方伞盖接引船

此窟甬道顶的佛教历史故事画有一幅规
模较大的"接引佛船"，也是方头、平底、
双尾，船舱正中竖方伞幢，佛陀立于幢
下，侍从拥立周围，首尾各有撑篙船夫一
人。

晚唐　莫9　甬道顶

57　观音救难的双尾帆船

这双尾船方头平底，舱内坐三人，另后部
有一撑篙船夫，只是双尾较短。

晚唐　莫54　北壁

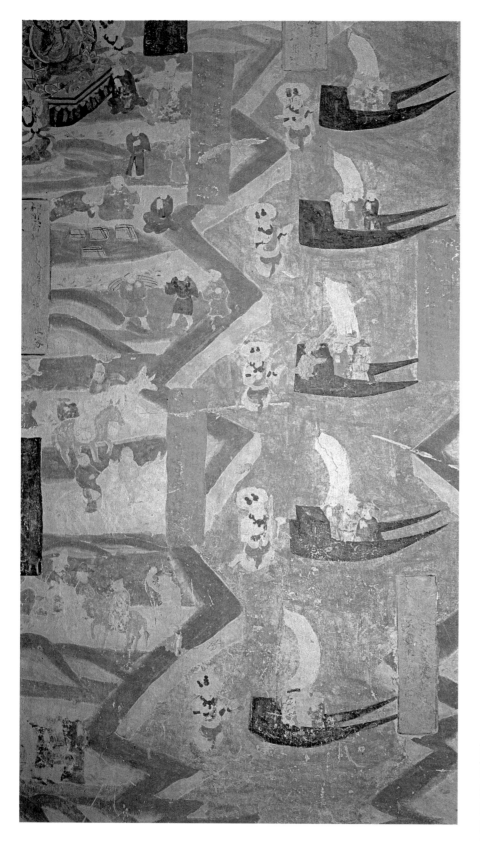

58 双尾帆船五只

在"海神问难"故事壁画中的五只双尾帆船,方头平底,双尾较长,尾尖上翘呈燕尾状,风帆与行船方向相背。壁画上的双尾船图像,多呈奇形怪状,同现实有极大的差距,显示了画师们创作的随意性。

五代 莫98 南壁

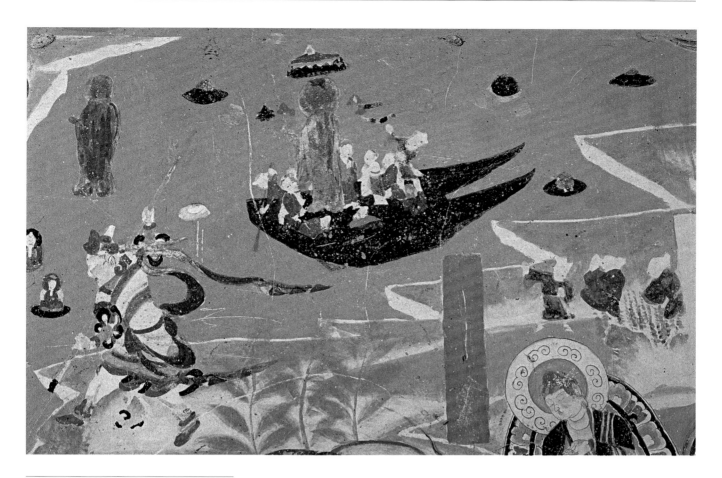

59 释迦乘坐的双尾船

五代 莫108 甬道顶

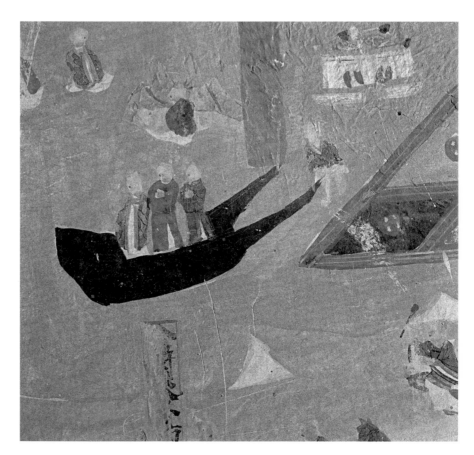

60 双尾船

五代 莫146 南壁

61 双尾船

五代 莫61 南壁

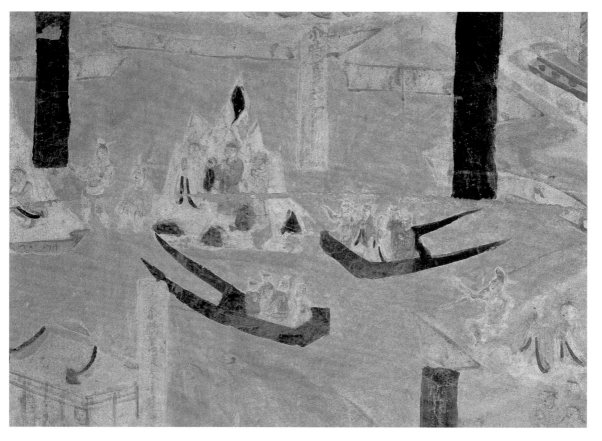

62 善友太子入海乘坐的双尾船

宋 莫55 南壁

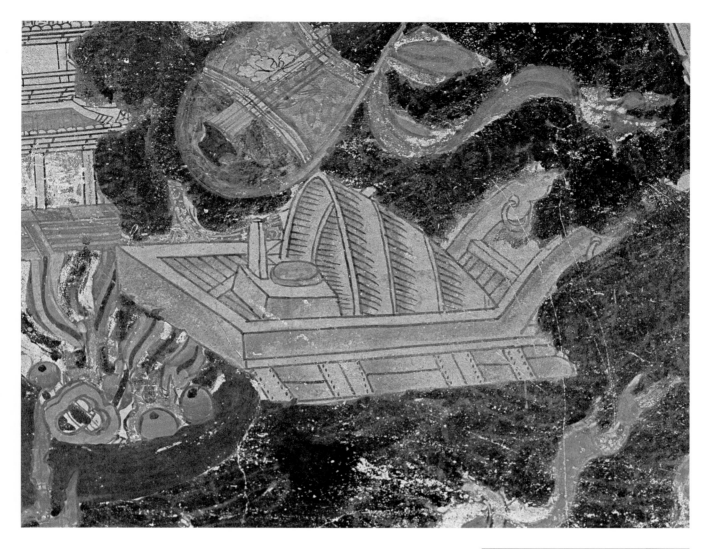

63 别具特色的双尾船

在壁画所有双尾船的图像中，这艘小双
尾船很有特色，是作为"千手千眼观音变
相"的装饰图案画出现的，可能也与现实
有较大差距，但画面上对船的细部结构，
甚至每一枚铆钉都描绘得十分清晰。这
幅画显然是出自熟知造船工艺的画师之
手。

元　榆3　东壁

第二节　楼船与庐船

舟船也是一种水上游乐工具，中国远在西周时代就有帝王乘船巡游的传说。舟船又是一种战争的装备，据历史记载，中国春秋时代已有"舟师"和各种类型的战船以及专门的造船工场。当时的青铜器纹饰中就有战舰的形象。游船、战船同其他舟船的区别在于船舱中有无上层建筑设施。作为游船的楼船，其标志主要是船舱内特殊的亭台楼阁建筑和装饰，一般称为"画舫"，供帝王将相、达官显贵巡幸游玩。敦煌壁画中有上层建筑的舟船，其中包括一部分设有上层建筑的双尾船，主要分"楼"和"庐"两类，这里就以"楼船"、"庐船"加以论列。

敦煌壁画中的楼船与庐船图像多绘制于公元八至十世纪，具体地说，除个别图像外，它们多出现于善友太子入海求宝、观音救海难等故事画中，虽名为海船，但实际上都不是。

以楼船作为战船，从出土文物上留存的图案纹饰看，大概在战国时代就出现了；游船的出现则更早一些。秦汉至隋代，中国的造船事业蓬勃发展，以战船和游船为主体的各类舟船大量涌现，特别是史籍记载的壮观的水上战争和帝王的豪华船队出巡，说明了当时的舟船在人们生活中的地位和中国的造船、用船水平。迄今为止，不论是古代遗留下来的碑铭石刻，还是现代考古发掘，宋代以前的游船形象和实物都极为罕见。敦煌壁画中，绘制有楼船、双尾楼船、楼帆船、双尾楼帆船图像，特别是具有敦煌特色的双尾楼船图像保存得较丰富。这里的"楼"，实际上即内舱的亭屋式上层建筑，大部分为单层，也有个别是两层的。楼船的驱动方式则有人力、自然动力(风力)及两者兼有三种。

值得注意的是，壁画中的楼船没有一艘是战船，几乎全部是游船。这可能与壁画所表达的佛教思想内容有关，因为在佛经中，极少有关于海上战争的描写。唐代后期出现的亭屋式楼船，大多为帐形顶，顶上设榻辇，人可乘坐于辇上；而且有一些楼船的上层建筑为两层亭屋，屋顶也设榻辇，辇上坐人；这显然是更突出了游船的作用，让乘船的游人坐得更高，视野更开阔，所有湖光山色一览无遗。

莫高窟藏经洞出土的敦煌文书中，有一首五代时期的曲子词《浣溪沙·是船行》这样写道：

五两竿头风欲平，张帆举棹觉船轻。柔橹不施停却棹，是船行。

满眼风光多陕汮，看山恰似走来迎。子细看山山不动，是船行。

这首词可能创作于敦煌本土，也可

能是从中原或其他什么地方传入敦煌的。但无论如何，它所描述的，应该是行驶在江河湖泊中的游船的景象。在风平浪静的水面上，悠然自得地划着小船，欣赏着湖光山色，一派浪漫的情调；同时也反映了人们对美好生活的向往和追求。

庐船是指船上设草庐式内舱的船，在敦煌壁画上多为双尾船，部分是舱内设置桅、帆的双尾庐帆船。庐船在敦煌壁画中也有一定数量。茅草搭成的庐篷是最简单的建筑，这种庐篷又称草庵，原为佛教僧侣在山林中苦行修持所居用。将草庵画成船舱的上层建筑，可能是为了突出佛教壁画的主题。当然，庐篷(草庵)是一种便于安装和拆除的临时建筑；但船壁画中有一些桅杆设在庐顶，说明有

一些庐篷也可能是船上的永久性设施。另外，庐船仍多出现于观音救难、善友太子入海求宝等故事画中，但这些以"海船"名义出现在壁画上的庐船，同样也没有一只是真正的海船。不过，同楼船画相比，庐船的行驶环境显得稍乱一些，似乎是真的在风浪之中航行。

作为游船，它不仅要求行驶在风平浪静的水面上，而且船本身也需要平稳。这可能就是敦煌壁画中双尾楼船与双尾庐船大量出现的原因之一，因为壁画中的双尾船，不论是方头平底形，还是二舟相并形，都有平稳的特点。而游船的周围环境，不论是善友太子求宝的"海"，还是观音济难的"海"，也大多被画成青山环抱、绿树环绕、波光粼粼的一湾湖泊。

64　楼帆船

这是敦煌壁画中保存最早的楼帆船图像，
方头、平底，内舱为屋式，大帆向后张起；
船的周围是鬼魅、狂涛、落水人等，船头
有两人合掌端坐。这也是表现观音救海
难的情景，其中船中人落水的情节为其
他同类壁画中所未见。

盛唐　莫217　东壁

65　虎头双尾楼帆船

在善友太子入海求宝的故事画中，绘有
一只虎头双尾楼帆船：方头、平坦但略呈
弓形底，横长方形船头上绘有虎头图案，
帐形四角亭式内舱顶上设榻辇，有两人
立于辇上；桅杆竖于亭舱后，杆顶部有示
意风向的木雕小鸟(此小鸟依其规定之重
量又称为"五两")，高悬的大帆向前张
起。船的上层建筑与船舱不协调，"五两"
和风帆所示风向相背。

中唐　莫231　西龛内南壁

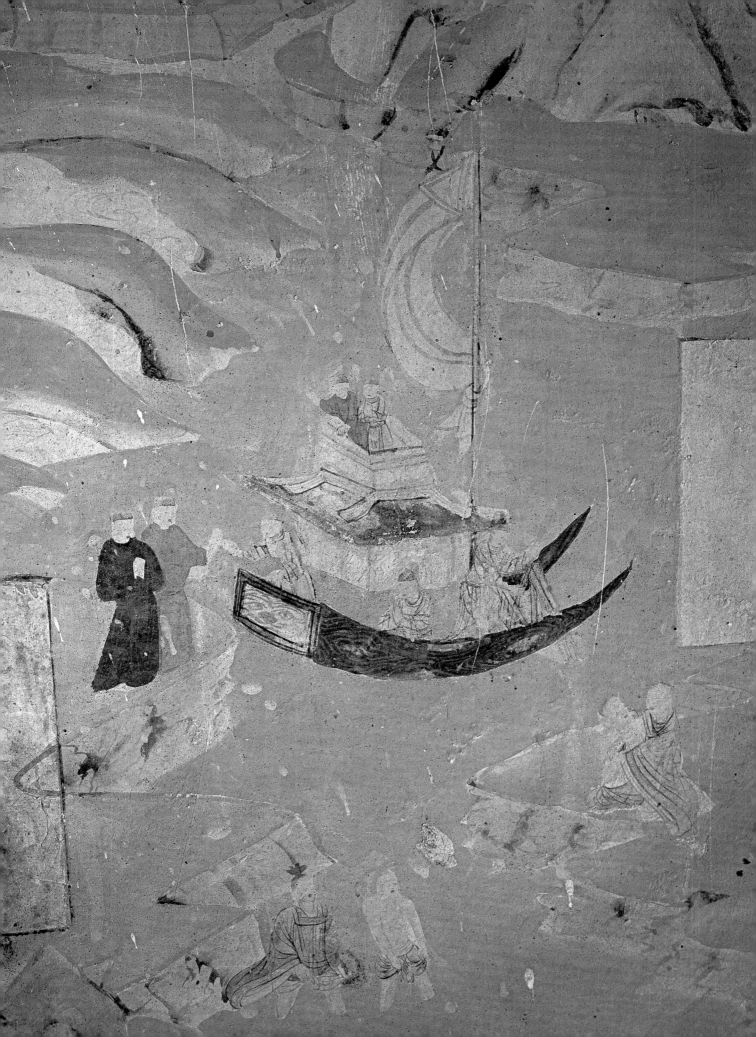

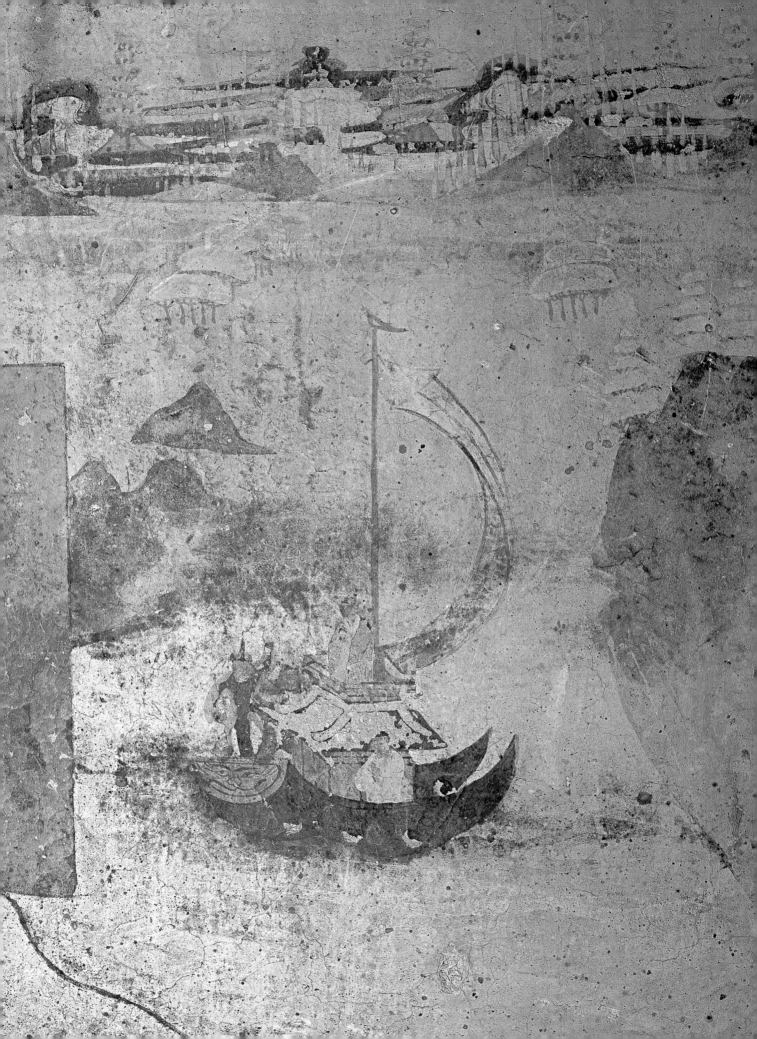

67 扬帆前进的双尾楼船

第12窟建成于公元869年。在善友太子
入海求宝的故事画中，绘有两只相同的
双尾楼船。右面一艘船为方头平底，双尾
较短，尾尖向后翘起，有桅、有帆，前部
有船夫二人作撑篙状；船舱中的楼阁为
两层，下层为四角亭形，上层实为帐式屋
顶之榻辇座，有三人坐于榻辇上。

晚唐 莫12 东壁

66 双尾楼帆船

此窟于公元九世纪建成，有善友太子入
海求宝的故事画，绘有双尾楼帆船图像
一幅，圆底，半圆形船头上绘有虎头图案，
舱内帐形四角亭式上层建筑顶部亦为榻
辇，榻上坐一人；桅杆竖在楼顶，"五两"
示顶风之向，风帆向后张起，二者所示风
向一致。

中唐 莫238 西龛内南壁

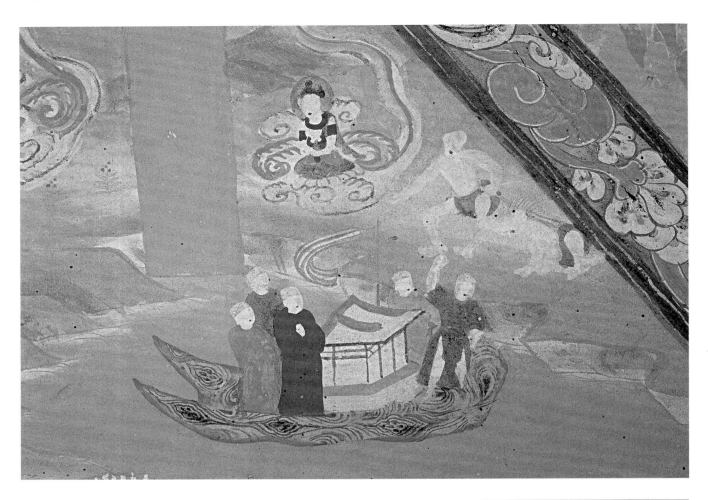

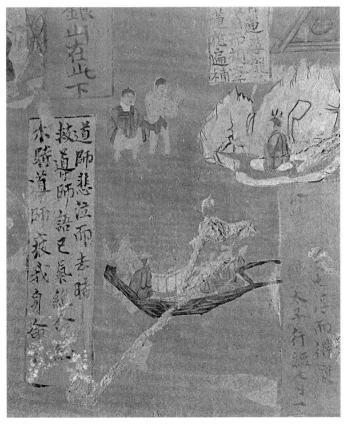

68 豪华双尾楼帆船

第468窟建成于公元十世纪初。在观音救海难壁画中，有一只双尾楼帆船，有桅有帆，风帆向后鼓张，前部一船夫正在撑篙调转船头；船身纹饰较为讲究。

晚唐 莫468 窟顶西坡

69 有船楼的双尾船

五代 莫98 南壁

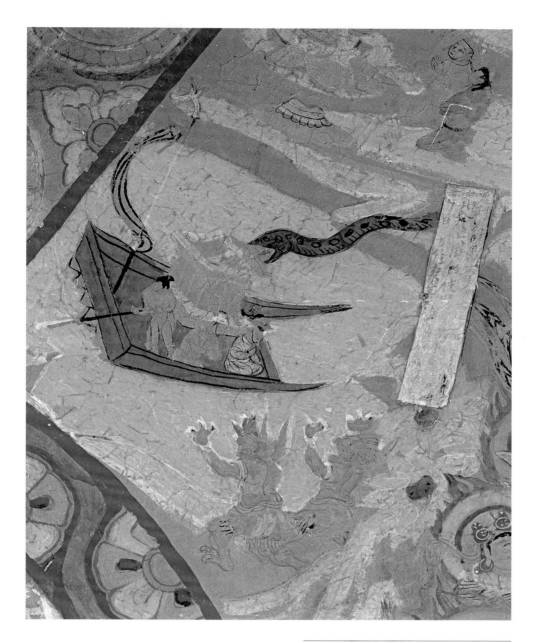

70　双尾楼帆船

第454窟的观音救海难壁画中，有方头、
平底、风帆前张、在鬼魅与怒涛间平稳行
进的双尾楼帆船，大部分的结构及驱动
方式与前述类似，但一长一短的"双尾"，
表露出该船与现实差距很大。

五代　莫454　窟顶南坡

71　楼船

此窟建成于公元十三世纪的西夏、元之
际，窟内的文殊变壁画中，绘有一艘表现
慈航普渡的接引船，船形如一座宫殿，平
稳地漂流于波涛汹涌的海面上，佛正在
船舱里为众生说法。这只船及其周围的
环境显然与现实不合。

元　榆 3　东壁

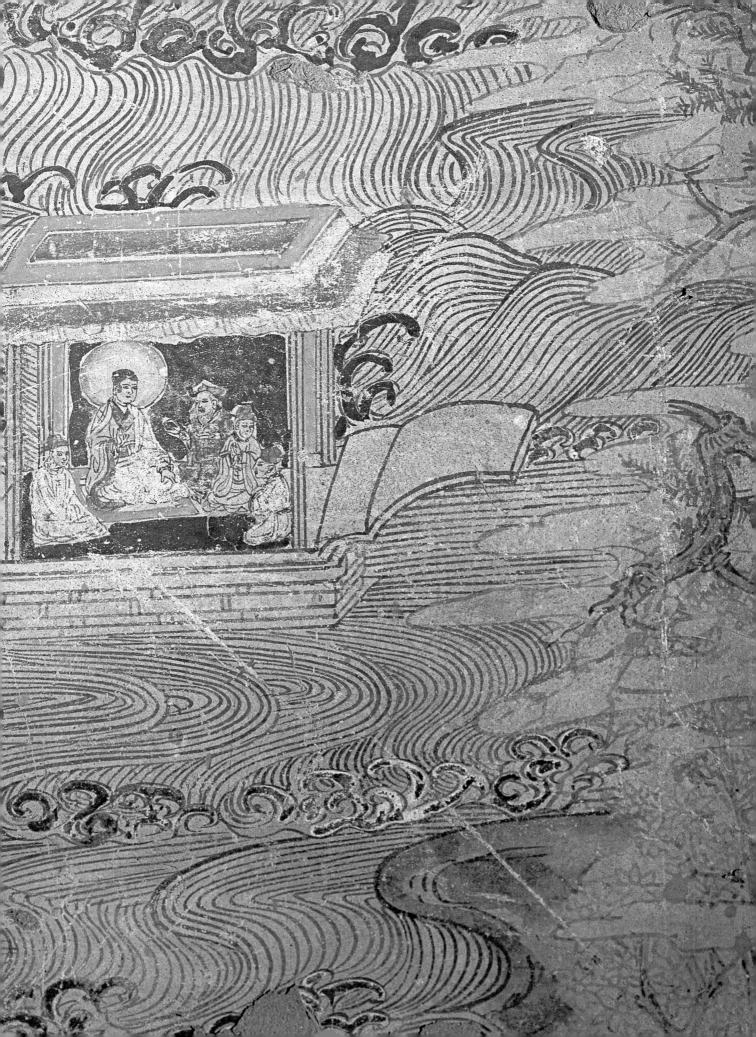

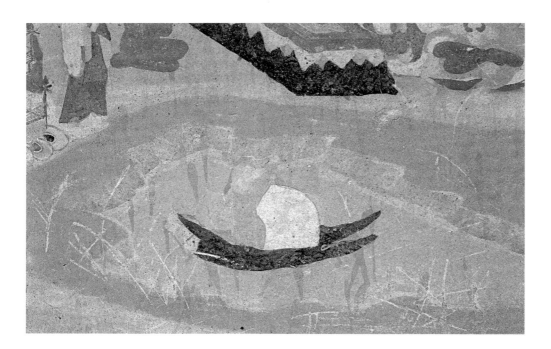

72 双尾庐船

此窟于公元865年建成。这是敦煌壁画中
最早出现的双尾庐船。双尾小船行驶于
小湖中，船上设圆顶庐形内舱，无桅无
帆，庐前只有船夫一人撑篙。这幅画并非
观音救海难或善友太子入海的船，而是
绘在"天请问经变"中，表达佛陀解答佛
界诸天关于世间问题的内容。

晚唐　莫156　南壁

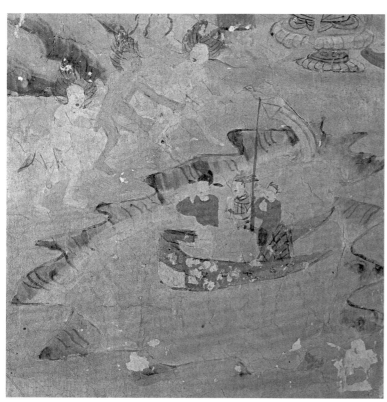

73 方头双尾庐船

在小船中央有一个形式简单的庐舱，只
隐约可辨，乘客三人均合十祷告。

晚唐　莫18　南壁

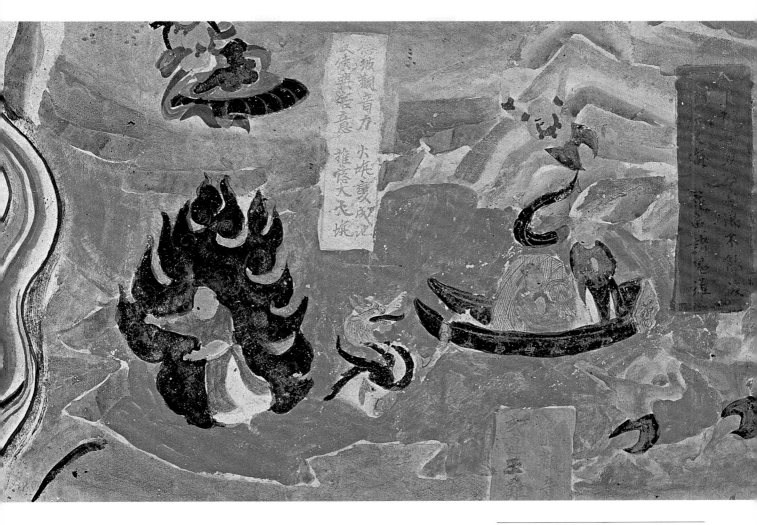

74　双尾草庐帆船

此窟于公元867年建成。图中的小帆船，方头平底，舱内的人合掌，当为"念观音名号"以求平安；但所张的风帆向后，与船行的方向相反。

晚唐　莫85　窟顶南坡

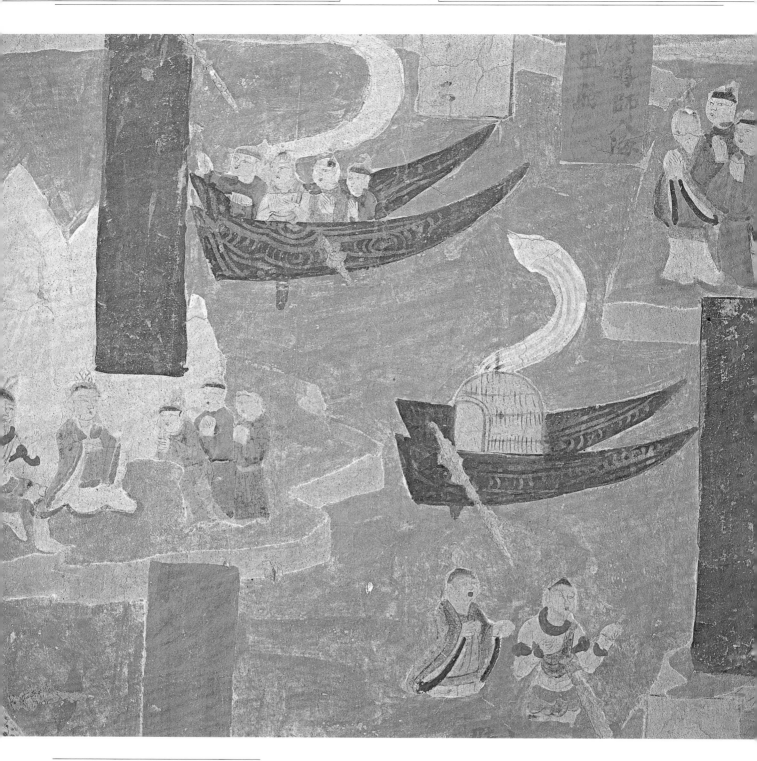

75 双尾庐帆船和双尾船

此窟于公元924年前后建成。在《贤愚经》
故事画中,绘有各类船只近十只,其中善
友太子入海求宝故事画中的一幅双尾庐
帆船,画面上船体的整个结构如船身、庐
舱、桅、帆等都十分清晰,但船上无人,
可能是表述善友太子等待出发的情节。

五代　莫98　北壁

76　双尾庐帆船五只

在海神问难故事中，有五只双尾庐帆船，方头平底，双尾上翘，风帆向后鼓张。

五代　莫146　南壁

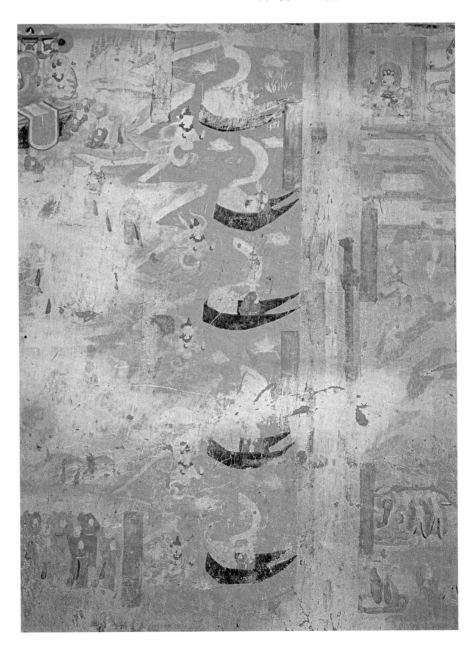

77　行进于妖湖中的双尾船

宋　西15　西龛内南壁

78　双尾庐船

这一艘双尾庐船绘于南壁接引佛陀故事
画中。船形及驱动方式与前述并无大的
差异，但佛陀坐于草庐中则更显示其佛
教意义。

宋　榆33　南壁

第三节　大船与大帆船

　　在敦煌壁画中，北周、隋代的小船也好，唐代及其以后的各类小型舟船也好，都不能真正反映当时中国舟船的制造和使用水平。长期以来，人们只是从书籍中读到一些有关古代造船和用船的记载，但很少有可与之印证的图像和实物。而公元八至十世纪敦煌壁画中的大船图像，虽然只是河船或湖船，但也多少反映了当时中国先进发达的造船和行船技术。如莫高窟第31、45、55、205、288窟，榆林窟第38等窟的大船图像，其中有上层建筑者有三幅：莫高窟第31窟为楼船，莫高窟第55窟与榆林窟第38窟为庐船。这里将这部分资料单列讨论。

　　敦煌壁画中几乎所有的舟船图像，都是以"海船"名义出现的；而壁画中的"浮囊"之类，佛教文献也称之为渡海工具。实际上，敦煌壁画中并没有出现过真正的海上运载工具。在唐代及以后的壁画中，确实看到一些大船图像，如莫高窟第31、45、205、288等窟的"海船"。但当年那些敦煌壁画的画师，对海船及航海知识的了解十分有限，他们可能只见到过江河湖泊中的各类船只，因此出自他们手笔的"海船"就只能是行驶在江河湖泊之中的河船或湖船形象。具体反映为：一是壁画中的海船都没有船舵。没有舵的船无论如何是不能在海上行驶的；

二是如第45窟壁画中的许多"海船"上都有撑篙的船夫。既然使用篙，那肯定是行驶于江河湖泊等浅水处而不是在大海中航行！另外，"浮囊"之类，虽然说是渡海工具，但只能在海上漂流，绝不可能在海上载渡运输。尽管如此，这些大船仍然是敦煌壁画中最值得重视的交通工具图像。

　　第323窟南壁壁画中的方头、平底的船，其形象与沙船比较接近，而这些壁画又出自初唐画师之手，所以，它应该就是唐代初年在中国长江口崇明一带出现的沙船。它具有吃水浅、水上阻力小、行驶平稳、沙滩不碍通行等优点。如果我们可将这幅船图视为唐代的沙船，则这是至今所知最古的沙船资料。它也可能是大型航海沙船的前身。

　　在第45窟及第205窟大船的高舷板下，可能有供船夫休息的底舱或放置货物的货舱。根据佛经记载，这些都是在海中求取宝物的船，捞得的珍宝财物需要安放，连续多日长途远航的船夫们也需要小憩。同时，如果真的作为海船，还应该有水密舱。这种设计能增强船的抗沉能力，又加大了船体的横向强度，船上可多设船桅、船帆，这是远洋航行的海船所必需的船体结构。出土文物资料显示，中国唐代造船已有水密舱。第45、205等窟

的高舷板大船，可能也有水密舱设置。但仅从画面并无法得知这两艘高舷板大船的底舱是货舱、宿舍还是"水密舱"。而且，设有水密舱的船可多设桅帆，便于快速航行或逆风行驶。但壁画中没有多桅多帆船，所有帆船不论大小均为单桅单帆。所以，能否确认敦煌壁画海船有水密舱，还需要进一步求证。

第45窟和55窟的大船两侧（画面只表现一侧），绘有作为船夫们操作台的"廊"，但两条船上的船夫都没有坐在廊上操作，而是在舱内舷板上撑篙或摇橹。

另外，第31窟所绘在大海中觅宝的"海船"，已经在"宝山"下"靠岸"，向后鼓张的风帆向我们透露出这只船似乎是逆风而行。但据历史记载，沙船的逆风行船技术是到公元十五世纪的明朝时才被人们掌握的，它标志着水运技术的进步。绘制于公元八世纪中期的第31窟的方头、平底结构的沙船，它"顶着逆风靠岸"，似乎说明盛唐时人们已掌握了沙船逆风行驶的技术。

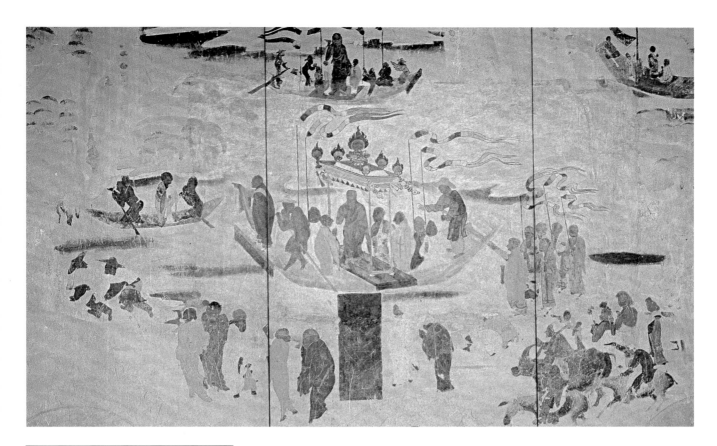

79　纤夫拉船复原图

这是唐代壁画中出现最早的大船，船上
既无任何形式的内舱，也无桅帆等设施，
上立各类人物约十余人，由两位纤夫拉
拽着靠岸，表现从水路迎接并载运佛陀
的情景。船上有神帐式上层建筑，帐中一
佛像，即佛教的感应故事中的"扬都金
像"；金像前后各站立二僧人合十礼拜；
船首立一僧手指前方似在指示航向，旁
一撑篙船夫；船后部坐二僧，船尾立一船
夫掌把舵。行船方式为二纤夫拉运，而船
首的撑篙船夫则为防止搁浅。这是古代
在不利用风力的情况下，在江河中逆水
行舟的惟一方式。船方头，平底，方艄，
船身较宽，无桅无帆，这应是当时的运河
船。因船图像被美国人粘剥盗走，此为按
原画复原。

初唐　莫 323　南壁

80　纤夫拉船

此为纤夫拉船的原图局部，两位纤夫弯
腰弓背，似乎是使出全身气力在拉拽此
船。

初唐　莫 323　南壁

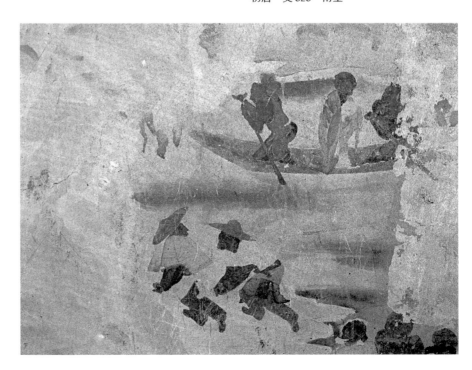

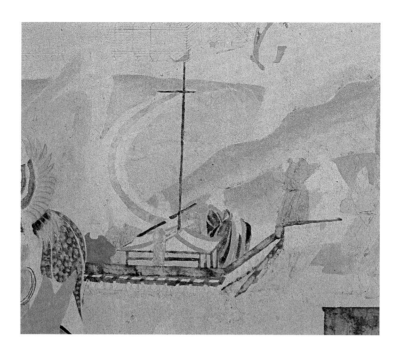

81 沙船

沙船的特点是方头平底,船身较宽,此沙
船与真实相差颇大。画中的沙船舱内有
单层歇山顶屋宇式建筑,船体有细致装
饰,桅杆顶有测试风向的木雕小鸟("五
两"),与史籍记载的沙船形体最为接近。
这幅画反映的是"报恩经变"中善友太子
入海求宝,经历千辛万苦后终于到达宝
山下的情景。从画面看,"五两"所示风
向(向前)与风帆鼓起的方向(向后)相一致。
另外,船舱内的楼阁式上层建筑,是大船
壁画中所仅有的。

盛唐 莫31 北壁

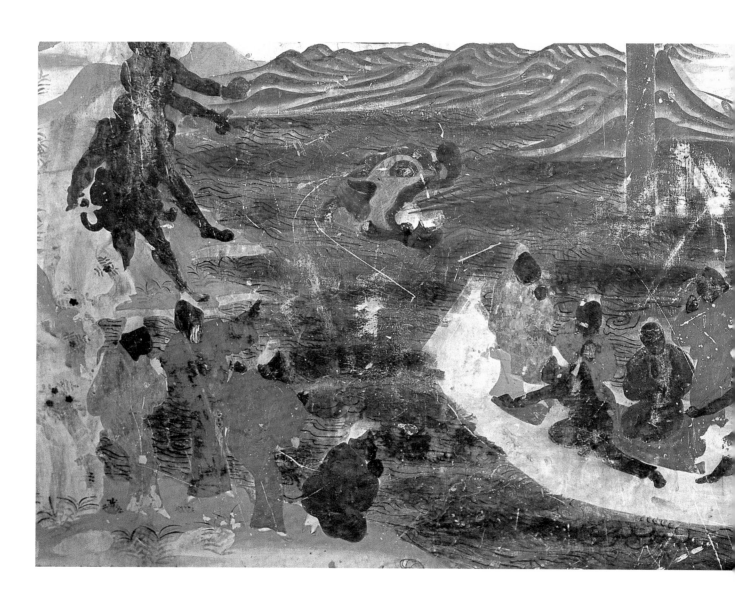

82 慈母抱子遇海难的大船

此图在壁面正中观音立像下部，是一幅表现《妙法莲华经·观世音菩萨普门品》中观音救海难故事的大船：方头、平底、高舷板，首尾高翘，船上左端有妇人抱子，益显海难之严峻。这幅画不是很清晰，壁画上只有轮廓，但从规模上看，也属敦煌大船壁画之列。

盛唐　莫205　南壁

83 大帆船

见下页 ▶

中外闻名的第45窟的海船壁画，除了生动地描绘一群撑篙、摇橹的船夫与妖魔鬼怪、狂风恶浪奋力搏斗外，还在桅杆的顶部清楚地画出五级挂帆扣，以示该船可根据风力随时调整速度；这在敦煌石窟所有舟船图像中是绝无仅有的。在面向观众的船体一侧，绘有船夫们的操作台——廊，但可能是因为乘客较少，船夫都在舷板上操作。在船的尾部，有一船夫把棹掌握航向，此棹有舵的作用，但只能在江河湖泊中使用。这幅画较全面和细致地描绘了唐代舟船及其行进情景，在敦煌壁画中很有代表性。

盛唐　莫45　南壁

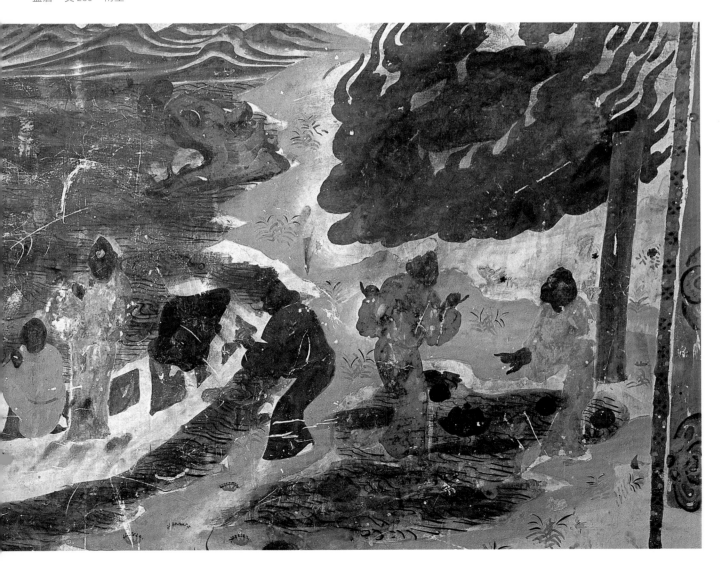

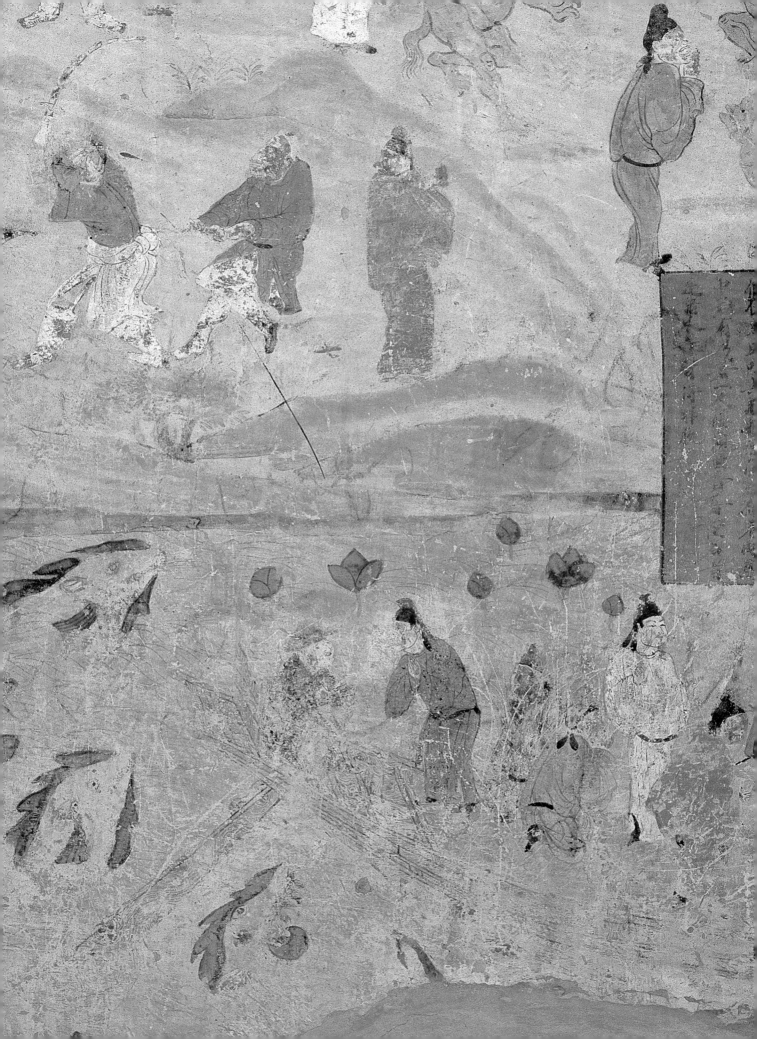

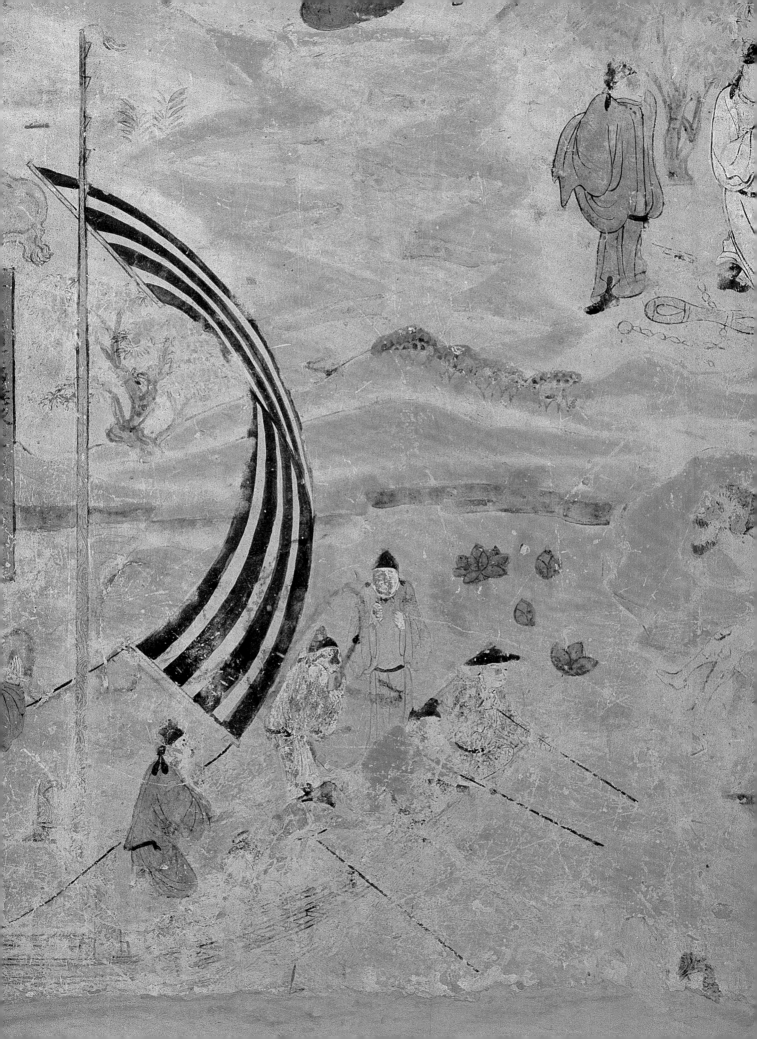

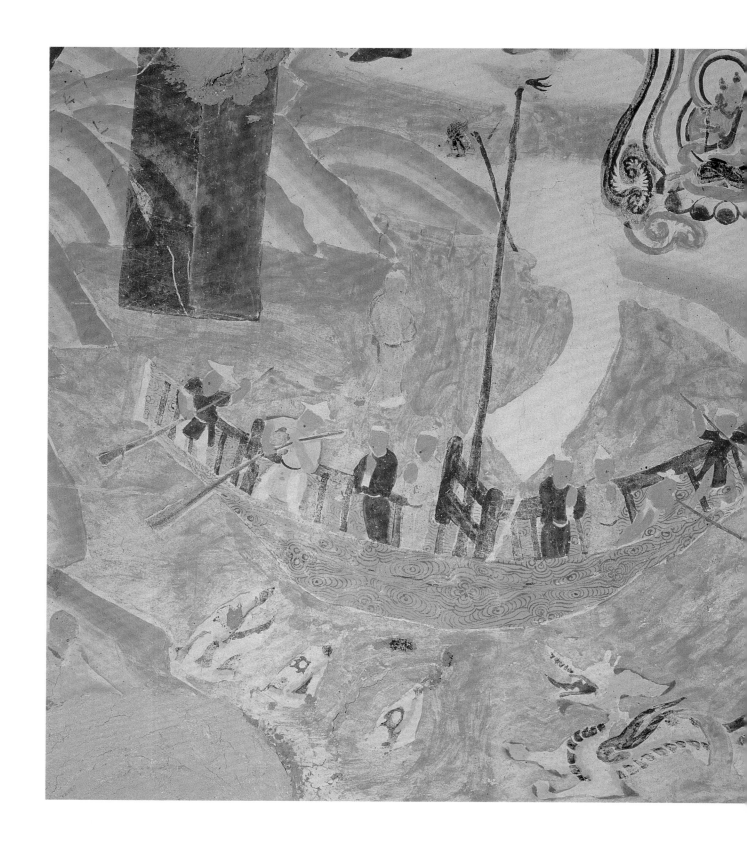

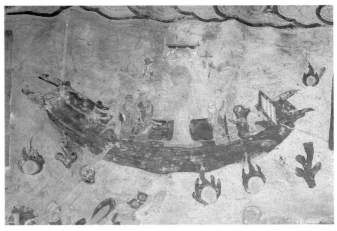

85 方头船

这是佛教历史故事画中的接引佛船，是方头、平底的沙船型大船，无桅无帆，亦无上层建筑，但设有伞幢，佛陀及其随从十余人站立船中，另有摇橹船夫二人。这显然是一艘河船，画面本身在同类舟船画中是最大的。

五代 莫454 甬道顶

84 帆船

此窟前室顶部，绘有十世纪前期五代重修时所绘观音救海难故事中的大船，方头，平底，首尾高翘，船体也有华丽的雕绘装饰，也绘有桅杆、"五两"、风帆，以及摇橹、撑篙的众船夫，"五两"朝向与风帆鼓张所示风向相一致。船舱从头到尾都绘有横向隔板，既表现出这只船的结构又显示其坚固和耐用。从画面看，桅杆的底座所用木料十分粗壮和坚实。画面上虽然是船夫们与狂风恶浪、妖魔鬼怪搏斗的激烈、惊险、壮观的场景，但大船行驶的"海"实际上是一湾湖泊，或者更确切一点说，是一处水池。这里固然有壁面的整体结构的设计和布局问题，但也反映画师缺乏水运知识。

五代 莫288 前室顶西

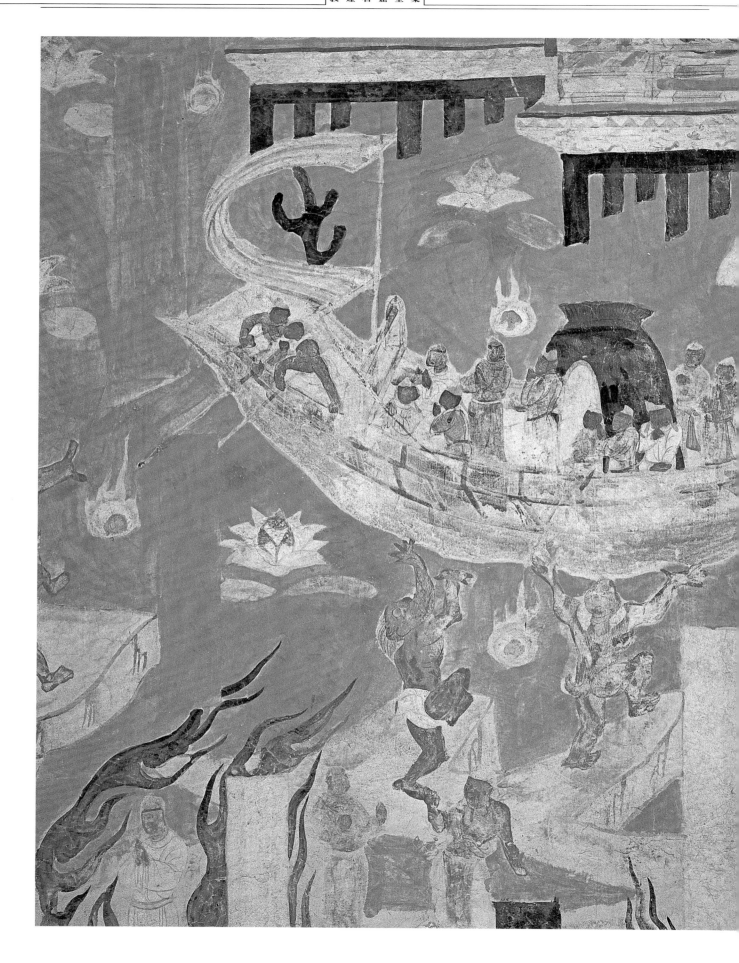

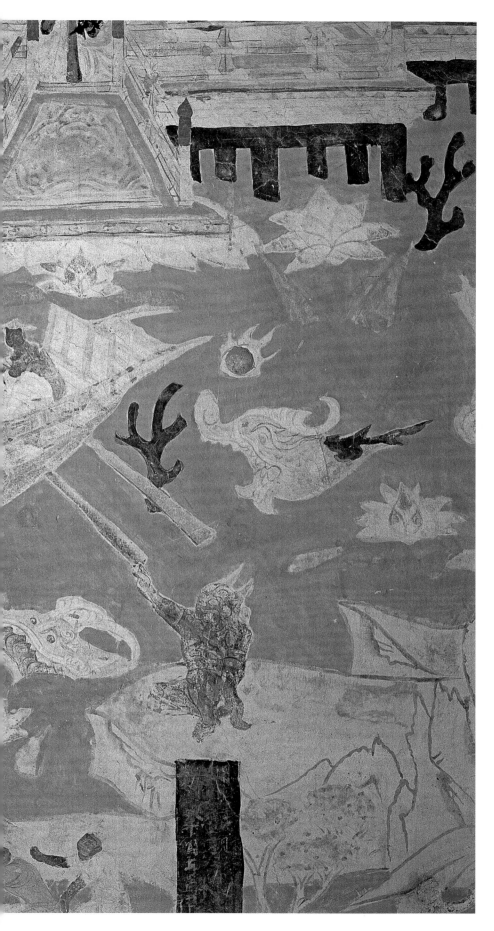

86　穹庐船

这是绘于观音救难故事中一艘大型庐帆
船，舱内有庐篷式上层建筑，画面上众船
夫正同妖魔鬼怪、狂风恶浪奋力搏斗。同
第45窟壁画中的大船一样，船体上也有
未使用的操作台；船夫除船头三位划桨
外，船尾"从上插下二棹"(《宣和画谱》
语)，一船夫控制其中之一。

宋　莫55　南壁

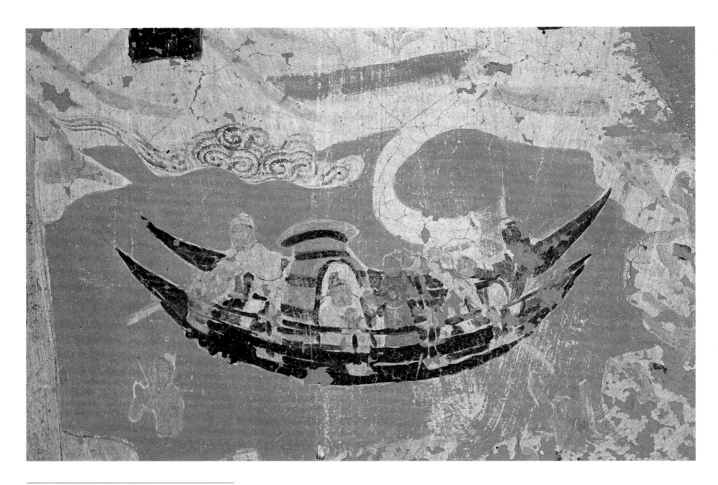

87　双头双尾庐篷船

这一艘船为观音救难图中的一个局部，
双头、双尾、首尾上翘、低桅杆、小风帆
设于船头，庐篷设于船舱中间偏后，篷中
坐一官员，侧立一侍者，篷顶有祥云缭
绕，在桅杆下有一人合十"念观音名号"，
船下亦有一潜水者合十祈祷。这是一只
专门载送人的船，高翘的双头和双尾，展
示其外面的装饰；而低桅、小帆及撑篙的
船夫说明它不是真正的海船。

宋　榆38　前室南壁

第 四 章

熟路轻辙——敦煌壁画中的车辆

　　车辆是陆上的主要交通运输工具,它的出现是文明和进步的重要标
志。中国是世界上最早制造和使用车辆的国家之一,其时代可追溯到新
石器时代晚期。古书中有黄帝(轩辕氏)"作车"和夏人奚仲"桡曲为轮,
因直为辕,驾牛服马"的传说。《后汉书·舆服志》中就说古人"见转
篷始知为轮"。先秦到秦汉,车经历了从独辀车向双辕车的变革,一直
到近代在使用机械动力之前,畜力车及人力车都是双辕双轮车。车辕的
长短、车轮的大小以及车的外形装饰,都不断随着人们的需要而发展变
化,每一时代有所不同,但基本结构仍是双辕双轮。同时,古代中国也
出现过多轮车,最早被称为"辇车",四轮或多轮,不用马和牛,而由
多人推拉,故又称"挽车";但这种车车轮一般较小,甚至有一些车轮
形同轵辘,又有"辘车"之名。多轮辇车的规模可小可大,小到一人推
拉,大到数十人手拉肩挽;可以载人运物,亦可作为仪仗陈设。

　　敦煌石窟自北魏至元代的五十个绘有车辆图像壁画的洞窟中,共出
现一百六十多幅有关图像。其种类有马车、牛车、鹿车、羊车、驼骆车、
栏车(又称育婴车、小儿车等)、宝幢车(多轮车)、人力车、独轮车以及神
话传说中的神仙车等。其车型除神仙车、栏车及宝幢车外,绝大多数为
双辕双轮车,只是车舆构造与装饰有所区别;而在隋唐壁画中也个别出
现独辀马车。这些图像出现在各种经变故事画或供养人画中,特别是不
同时期的供养人画中的马车和牛车,反映了公元五至十世纪中国车辆制
造和使用的历史。

第一节　马车与骆驼车

据《史记·夏本纪》记载，中国最早制造和使用的车辆是马车。在夏朝初年，禹治洪水曾"陆行乘车"；当时有专司车旅交通和车辆制造的"车正"一职。至于中国今存最早最完整的车辆实物，是河南省安阳殷墟发掘的二十多座商代车马坑的车辆。从这些实物遗存看，当时车辆的形制已十分完备。根据实物与文献，先秦的车辆基本为独辀形，即单辕、双轮，驾车的马有二、三、四、六匹不等，其中以四马驾车最为普遍。《考工记》系统、完整、具体、详细地记载了车辆的制造和使用。以西安为中心的北方地区发现的商、周车马坑，均可与《考工记》记载相印证。秦始皇陵出土的铜车马，是先秦马车的顶峰。考古资料显示，大约在战国晚期，出现了单马驾驭的双辕双轮车，并逐渐推广使用。秦汉之际，独辀车与双辕车并存一段时间；到西汉后期，由于双辕车容易驾驭和载重量大，独辀车为双辕车所取代。此后一直到近代，中国马车的基本结构仍然是双辕双轮形制。

马车是古代中国交通运输的主要运载工具，在敦煌壁画中也是以主要运载工具出现的。敦煌莫高窟和安西榆林窟自北魏至宋代的有车轮图像的十五个洞窟中，出现了三十多幅马车图像。车的种类主要为安车和辎车，包括独辀马车和行李车(辎重车)等。中国历史上的北魏至元代，马车的制造和使用在原有基础上没有大的发展和变化，只是系驾方式由汉代的"胸带式系驾法"改为"鞍套式系驾法"，而车舆的形式则根据不同的用途而异。大概是由于道路状况的限制，古代中国所有的车辆只是短途的运输工具。敦煌壁画中的马车图则是以图像证实史籍的记载；而独辀马车则是对上古马车的追忆。

骆驼作为"沙漠之舟"的特殊价值，早在先秦时代就为人们所认识，并加以开发利用。秦汉以后，随着丝绸之路的开通和发展，骆驼的足迹遍及万里大漠；它不仅可用来骑载驮运，而且也可以驾车，因为在沙漠上它比其他牲畜更具长途耐力。同时，骆驼在敦煌还像牛马一样从事农耕。骆驼车成为具有大漠戈壁特色的交通运载工具，并长期在敦煌和西北地区使用。骆驼作为乘骑，特别是驮运工具，在敦煌壁画中表现较多，且自北朝至宋代都有。骆驼车在壁画中则只出现两幅，分别在公元六世纪后期的北周和隋初的第296和302两窟中。

从画面看，两辆骆驼车都是载人的，整个车的结构较简单：双轮双辕，车舆为卷棚形，仅容一人坐卧，前后围帘，属栈车型。这两幅骆驼车图像出现的历史背

景是：北周时因佛教泛滥给社会带来弊端，周武帝对佛教进行毁灭性的打击，佛教界为此采取一些有利于社会福利的措施，以求得生存和发展。于是提倡佛教已进入"末法时代"而需要面向社会"普法"的三阶教出现了。反映三阶教向广大民众"广种福田"教理的《福田经》传到敦煌，莫高窟壁画中随之也出现表现各类社会生活场面的"福田经变"。这两幅骆驼车图像都出现在"福田经变"中，更能真实反映当时敦煌地区的社会生活情况，弥足珍贵。

除马车、驼车以外，敦煌壁画中还有一些无牲畜驾驭的大轮车，车舆分"柴车型"和"轺车型"两种。从形式看，这类车有马车，也有牛车，而无牛马驾驭时亦使用人拉运。如北周、隋及五代壁画中出现的"须达挐太子施舍故事"所画的马车，在马被施舍后有太子本人拉车的情节，据此说明马车同时又可作人力车。

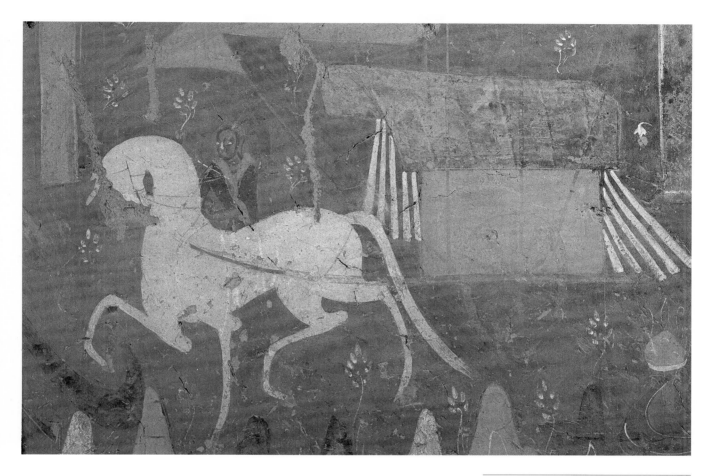

88 马车

此窟约建成于公元500年前后，所绘"九色鹿本生故事"为敦煌著名故事壁画。图中国王和王后在图谋不轨的人带领下，同乘一辆马车前往围猎九色鹿。壁画中这辆车为安车，双辕双轮，单马拉车，车舆为全封闭式，圆弓形顶盖。这是敦煌壁画最早出现的车辆图像。车的造型十分精巧别致，但也可能是由于要进山狩猎等原因，车舆的装饰并不豪华。

北魏 莫257 西壁

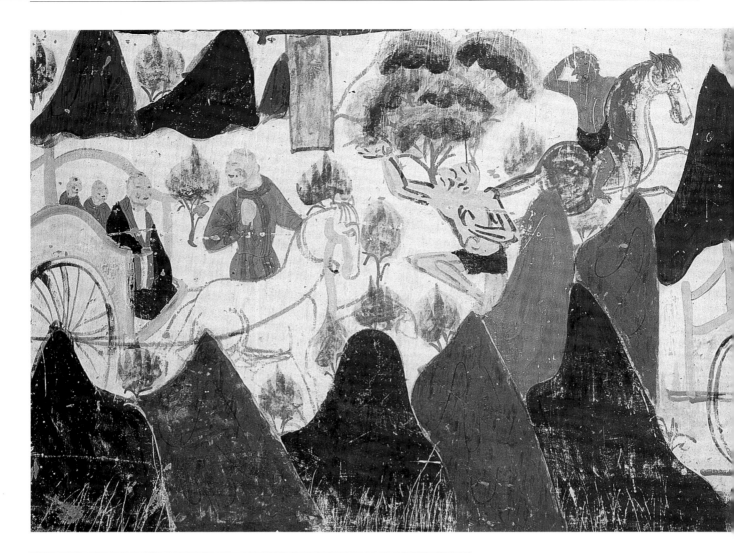

89 辎车

此窟约建成于公元570年前后，窟内东壁所绘"须达拏太子本生故事"，讲须达拏太子乐善好施，致使国内至宝流入敌邦，被其父王放逐深山修行悔过。就在他与妻儿同赴深山途中，又渐次将马、车、衣物等施舍殆尽。图中的两辆车分别表现为：一是太子驱赶着太子妃及二子所乘坐的单马驾车；二是妃子在后帮着推，二子乘坐。由于是同一辆车，所以车的造型是一致的：双辕、双轮、高栏车舆、上置伞幢，属辎车型。

北周　莫428　东壁

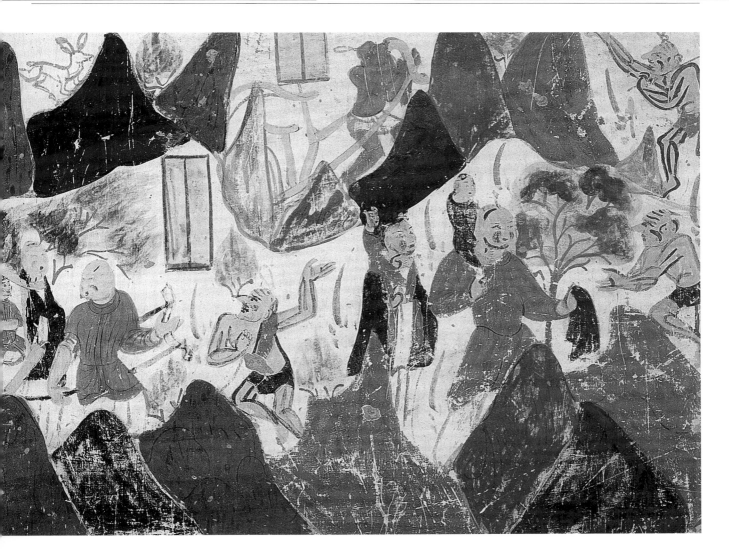

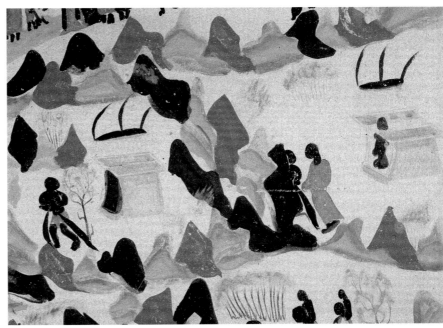

90 辎车

隋 莫423 窟顶人字坡东坡

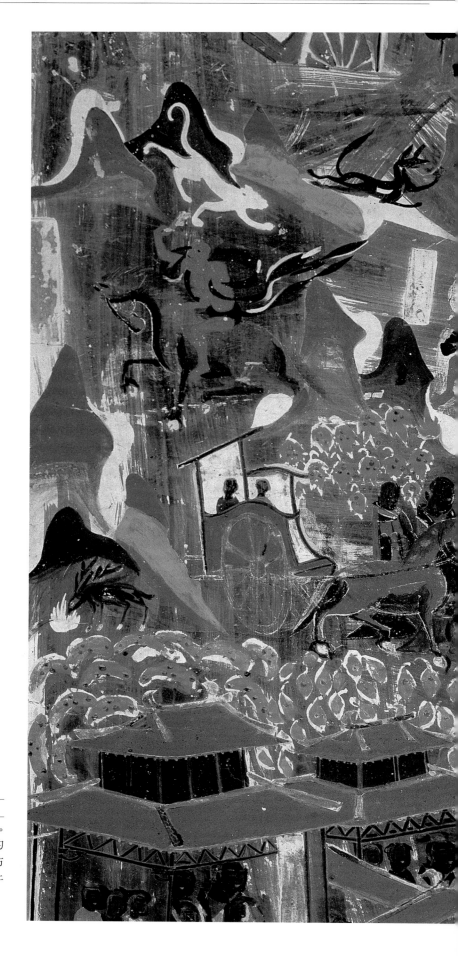

91 辎车

第419和423窟约建成于公元600年前后。
此两窟不仅建于同一时代，而且窟内均
绘有相同的"须达拏太子本生故事"情节
和画面，其中车的形制也大体一致，属于
北周第428窟的那类辎车。

隋　莫419　窟顶人字坡东坡

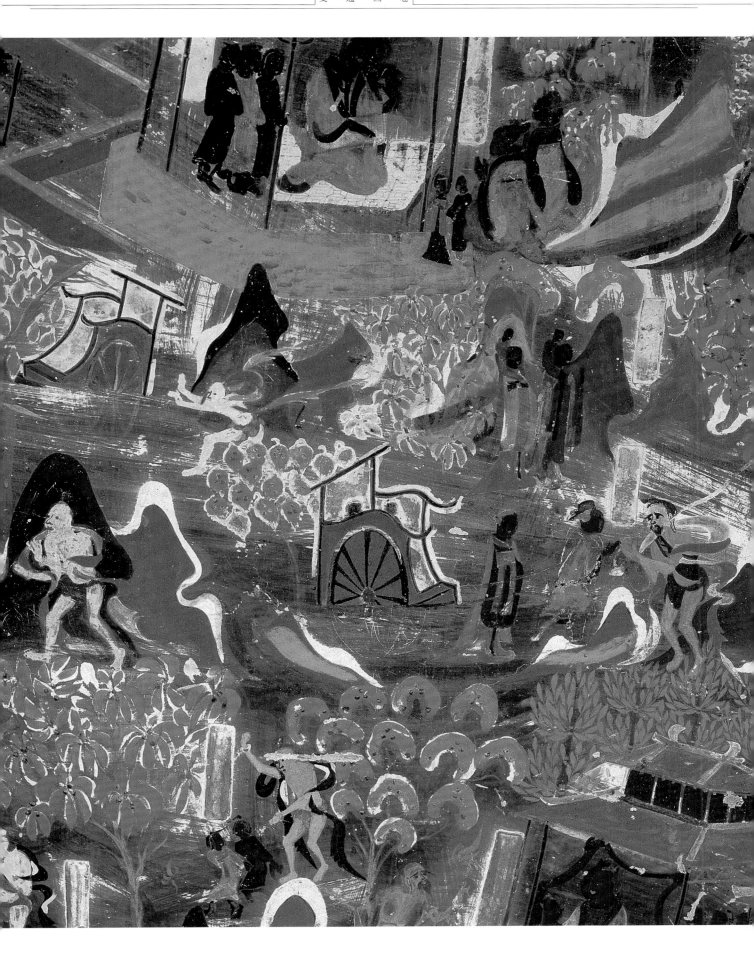

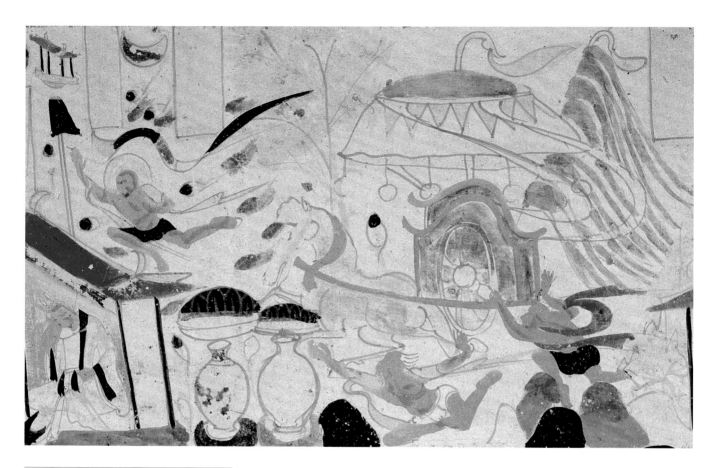

92　辎车式的神送宝车

此窟约建成于公元580年前后,窟顶所绘
佛传故事画中有两幅马车图像,此为"神
送宝车"。神送宝车为双辕、双轮,高栏
车舆中置伞盖、由单马拉行之辎车,车舆
内无人乘坐,后部两边各挂牙旗一面。此
车虽是"神送",但图中所绘却是马驾辎
车,与神仙车有很大不同,而与现实中的
马车较接近。

北周　莫290　窟顶东坡

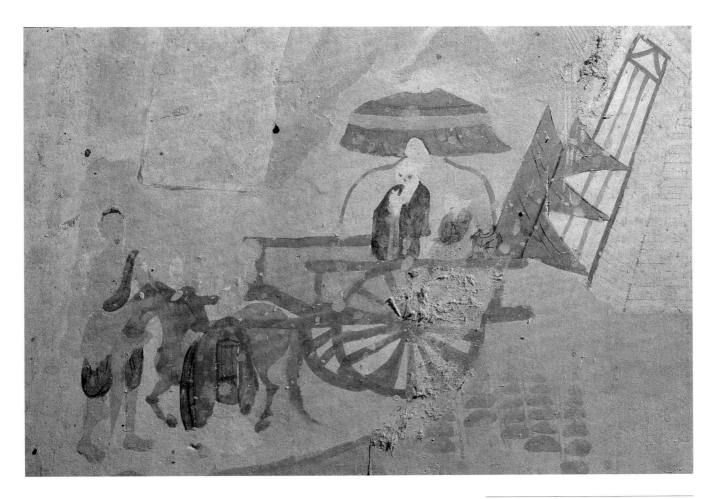

93 辂车

图中的辂车,车舆构造较简单,类似牛驾
柴车,只是伞盖与牙旗显示其为辂车型。

晚唐 莫9 中心柱东龛内

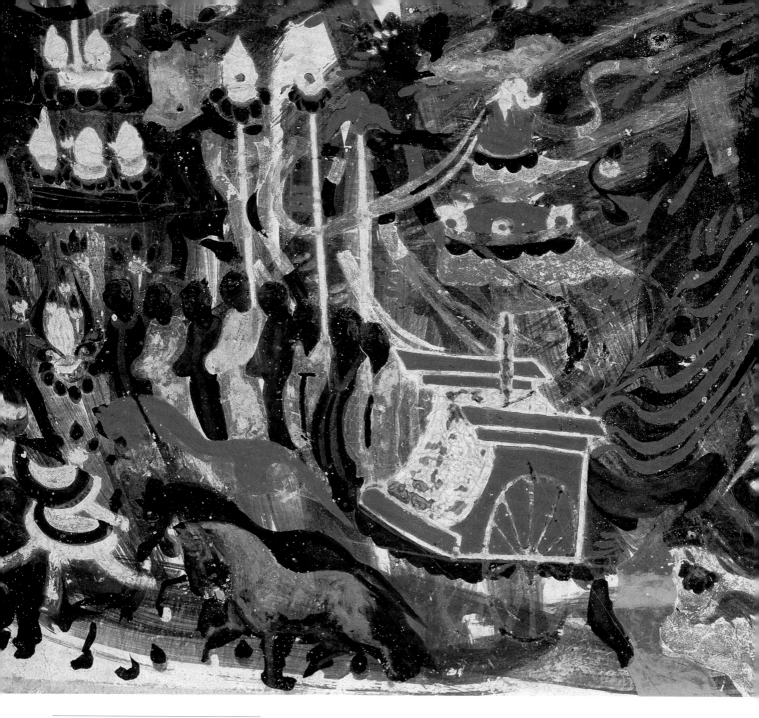

94 独辀四驾马车

独辀车是先秦常见的车种,但在东汉以后有关车辆资料中极为罕见。这是第419窟佛传故事中"神送宝车",大轮高栏,上竖伞幢,后挂牙旗,前有四马并驾系于横木中。该画的制作时代约在公元600年前后,可能是画师为更好地表达佛教内容,追绘佛陀涅槃时代(相当中国春秋时代)的中国古车。

隋 莫419 窟顶西坡

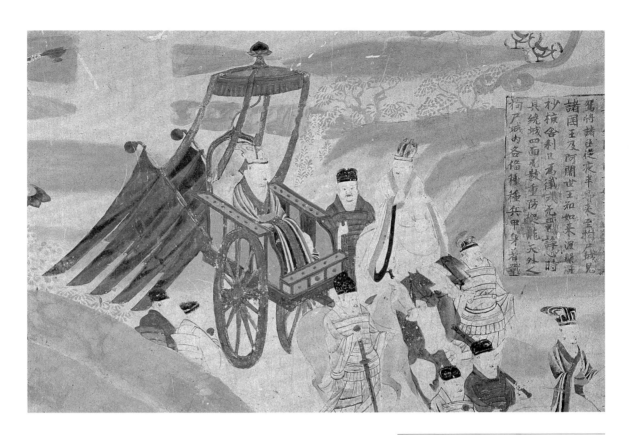

95　独辀四驾马车

此窟建成于公元767年前后，在"涅槃经变"中绘有参与平分舍利的国王所乘坐的四马驾车。车辀为独辀，是先秦的独辀车，车舆为箱形轺车，中竖伞幢，顶轴部分且有花纹装饰，后挂牙旗。另有乘马的陪同官员及步行的驭手、卫士数人。画师可能是有意表现佛陀涅槃时代的车，这辆独辀车与第419窟的同为隋唐壁画中仅有的二乘之一。与前图相比，这辆独辀车画面清晰，且保存完好。两幅独辀车图像也能说明这种车在当时还在使用。

盛唐　莫148　西壁

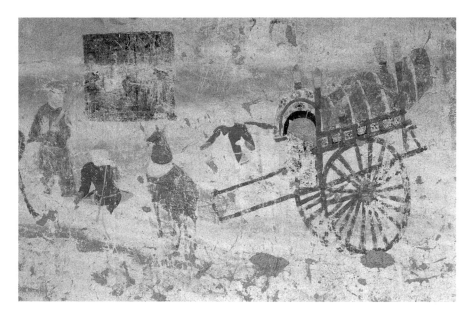

96　大轮圆篷马车

此窟建成于公元十世纪初年，窟内绘有
数幅马车图像壁画。其中一幅为大轮圆
篷马车，是敦煌石窟后期壁画中出现最
早的安车型马车图像。此图虽然剥落，但
篷上装饰精美，本是一种华美的安车。

晚唐　莫9　西壁

97　卸套马车

敦煌晚期石窟中的安车型马车图像，基
本上都是出现在"劳度叉斗圣变"壁画
中。公元十世纪时，这类壁画在洞窟中出
现较多。如建成于公元925年的第98窟，
所绘卸套马车即属安车型，木制大轮，圆
拱形顶盖，与第9窟同。

五代　莫98　西壁

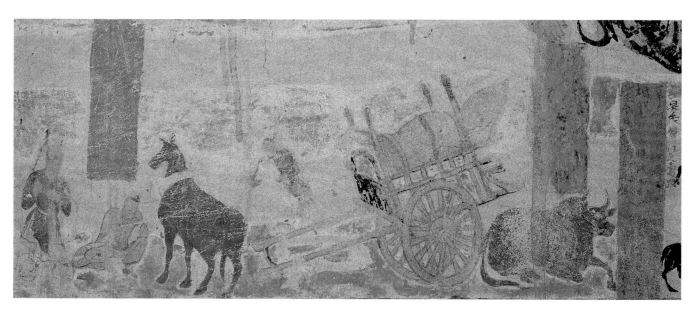

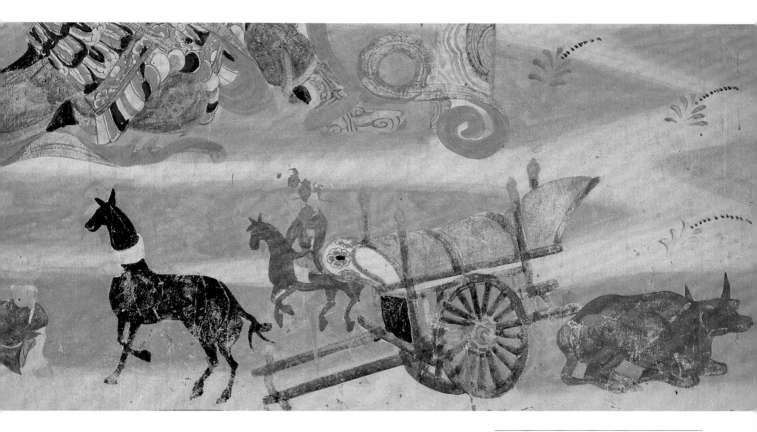

98　卸套马车

与第98窟同时代的第146窟，也在同类
故事画中绘有同样的卸套马车图像，仅
车的规模上略小。

五代　莫146　西壁

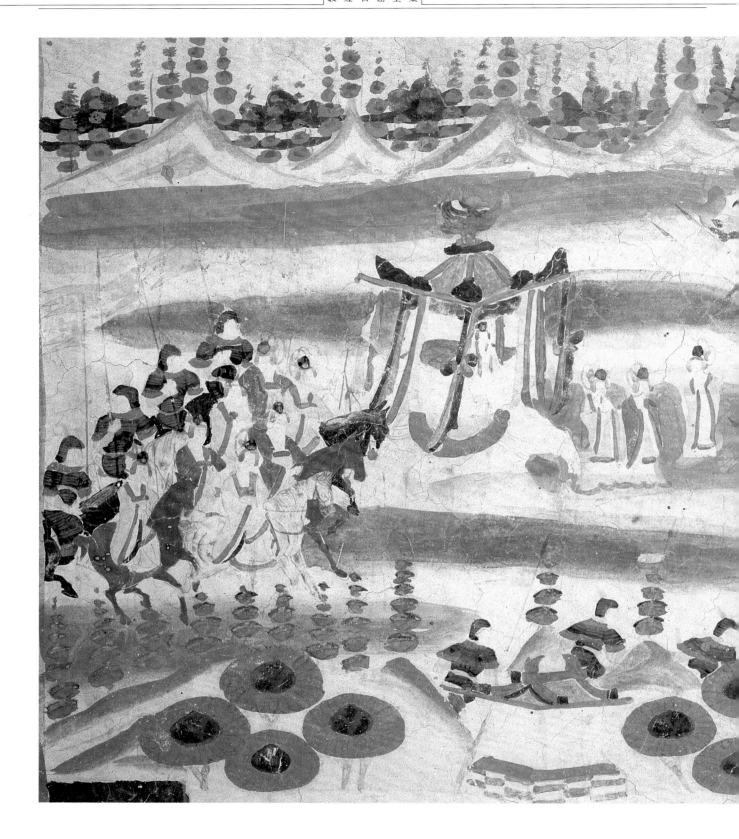

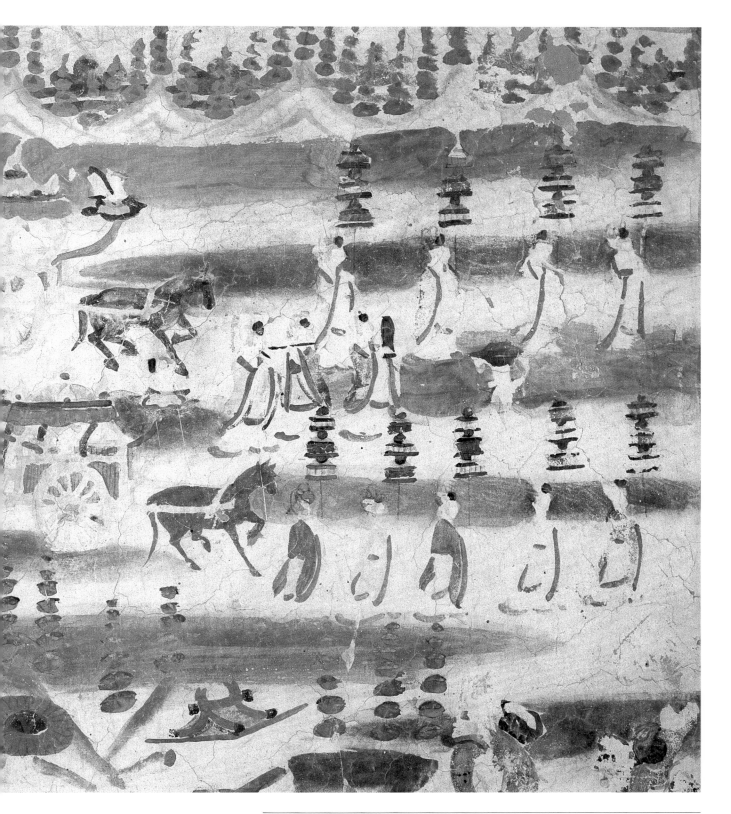

99 马车二乘及象舆

第61窟建成于公元950年，窟中所绘佛
传故事画中，出现马车图像数幅，其中有
佛母摩耶夫人所乘的单马驾车，车舆有
大圆篷顶盖，上竖伞幢，这种车舆综合了
安车与辂车的形式，象征车主有更高贵
的地位。

五代　莫61　南壁

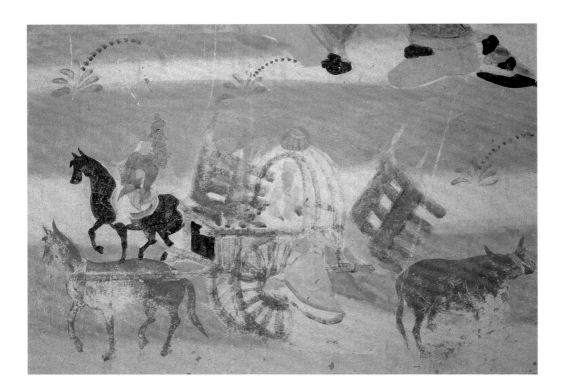

100 栈车

图中的栈车绘画在"劳度叉斗圣变"中，栈车型的大木轮马车，车舆前后的牙旗及其前呼后拥的侍从，显示乘此车观看斗法的车主是国王的高贵身份。

五代 莫146 西壁

101 骆驼车井饮

卸去驾系的骆驼昂首卧地，旁立身着深色衣服者当为驭手，着浅色衣服者为水井的主人，正在吊取井水。骆驼身后的车为一辆结构较简单的大轮栈车，无遮帘的庐篷式车舆内端坐一人。整个画面颇富生活情趣。

北周 莫296 窟顶北坡

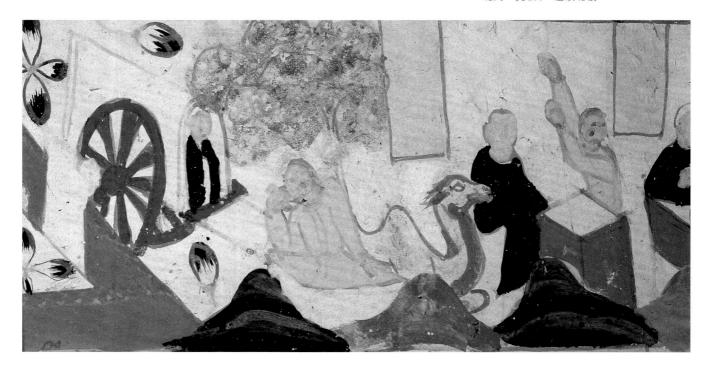

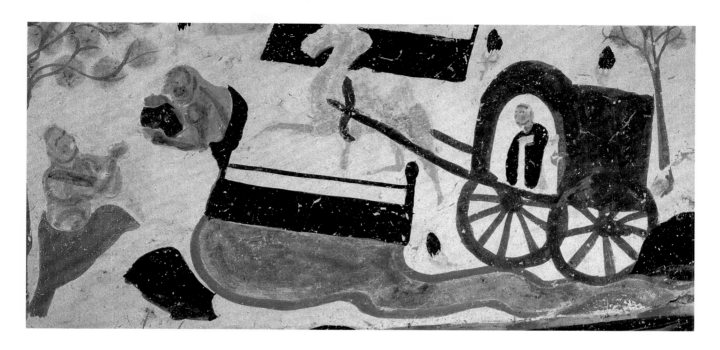

102　驼车过桥

车为单驼驾驭的双辕双轮栈车，车舆前圆后方，无遮帘，一人端坐其中。驾辕的骆驼高抬右前蹄，左后蹄蹬地，奋力登上小桥。画面不见有驭手。小桥下边双手执罐者当为另一情节。

隋　莫 302　窟顶人字坡

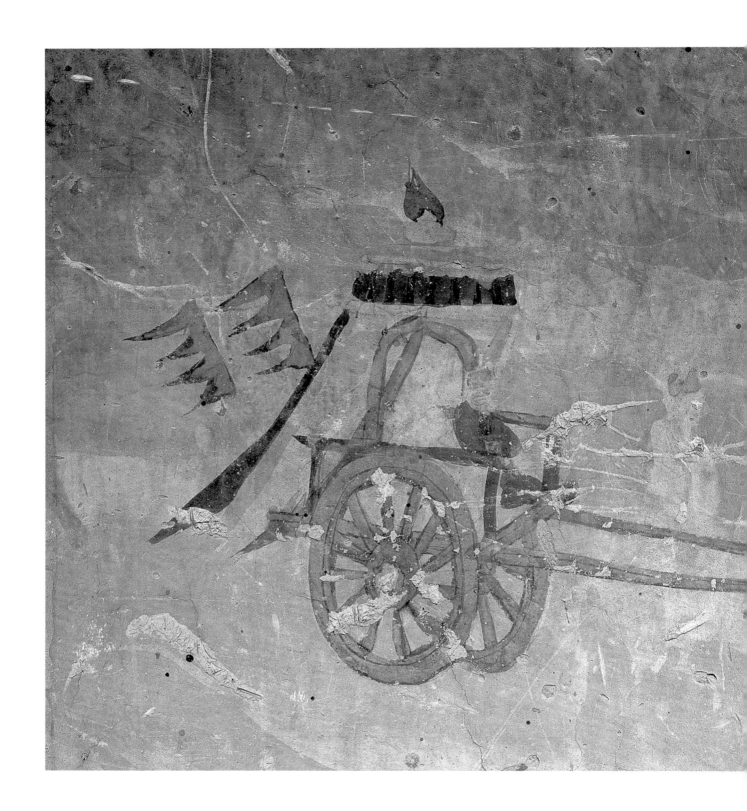

103 大轮人力车

公元十世纪所建造的第454窟内，绘有一幅人力车图像，表现《贤愚经》中"须达拏太子施舍故事"的一个情节。车型为双辕、大轮、低栏，中竖伞幢，后挂牙旗，属轺车型，须达拏太子正驾双辕行进。这是一幅比北朝时期同类画面更能反映现实的人力车图像。

五代　莫454　南壁

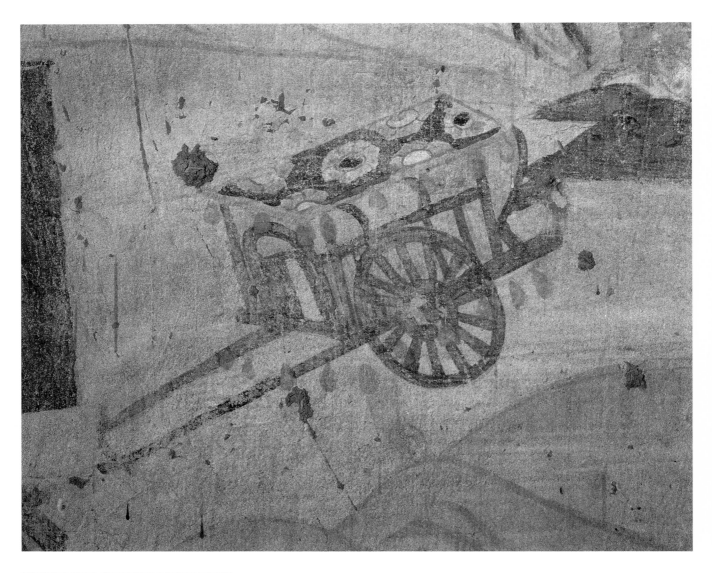

104　长辕大轮车

图中的大轮车为柴车型，无人乘坐或不
装载货物。这辆车画在西南角的台座上，
可能为供养人的用车。

盛唐　莫217　西壁龛外

第二节　牛车、羊车与鹿车

在敦煌壁画中牛车出现数量很多，形象也很丰富。北周至宋代，洞窟中有车辆图像的三十多个，共出现五十多乘，均为双辕双轮结构，单牛牵拉。从车舆构造装饰，可分为如下四种：(1)供人乘坐的豪华型和普通型；(2)运送货物的柴车；(3)运送灵柩的丧车；(4)"法华经变"的"三乘"之一牛车。

牛车在中国起源很早，大概与马车一样古老，牛的驯养早在新石器时代就开始了。根据马车形制和牛的体形，可能也制造和使用过双牛驾系的独辀牛车。陕西省凤翔出土的陶塑双辕牛车，是中国最早的牛车物证。秦汉以后，牛车的种类尽管有所增加，但基本上只作为粮草货物的运送工具，当时称"柴车"。从出土的秦汉墓室壁画、明器刻纹、画像石及画像砖所示图像看，牛车的驾系方式是在两辕之间横置衡木，另将绳套系驾在单牛的肩峰上，与双辕马车基本一致。牛车用于载人，约在西汉初年开始，因当时战乱频繁，马匹急剧减少，牛车在运送货物的同时也成为人们出行代步的工具，《史记·平准书》所谓"自天子不能具钧驷，而将相或乘牛车"。东汉末年，也是因为同样的原因，自天子至士庶牛车"遂以为常乘"。因载人牛车一般设有顶棚，又被称为"栈车"。魏晋至隋唐为牛拉栈车的鼎盛时期。因为牛车的速度慢且较平稳，开始多用作丧车。东晋时江左一带牛多马少，牛被广泛用于驾车。南北朝时期牛车成为皇亲国戚、豪门贵族、达官显贵的享乐工具，并有等级区别，如《魏书·礼志四》称北魏道武帝乘坐的大小楼辇"驾牛十二"。说明中国北方与南方一样广泛使用牛车。为适应不同等级的乘坐需要，这类栈车的厢舆不断增大，内部设施更加舒适，外部装饰益显华丽，其特点是用竹、木、布、绸做的卷棚前后出檐，外加方伞盖形撑架，顶部四周施以帷幔。这种牛车，就是中国历史上颇负盛名的"施幰牛车"。

敦煌壁画中，牛车图像最早出现在公元六世纪后期的北周第290窟窟顶的佛传故事画中。此牛车为丧车，平板车舆上置佛灵柩，是表现佛圆寂后的送葬情节；车型为双辕双轮、单牛牵拉，上设前后人字形伞幢。此后隋代壁画中的丧车亦与此同。

北朝、隋代和唐代前期(初唐和盛唐)的敦煌壁画，牛车较多地与其主人，即石窟主人(供养人)画像绘画在一起，而这些供养人一般都是当时当地的贵族，同他们画在一起的牛车都是卷棚的栈车。其中有一个突出的特点，就是北朝的牛车都画有施幰撑架，而隋唐则无施幰设施。

所以，这些画面反映了北朝贵族为享乐而乘用牛车的风气在敦煌的流行。敦煌壁画中所绘的供养人牛车，正是这一历史现象的真实反映。晚唐以后，大量的施幰牛车又出现在"法华经变"中。另外，为农家运送粮草用的牛车作为"柴车"，大量出现在唐代开始绘制的"弥勒经变"中，表现未来佛国世界"一种七收"的情节。这类牛车是双轮双辕，而大轮长辕，低栏车舆，均见于敦煌以外地区的唐墓壁画中。

隋朝以后，随着大量制作"法华经变"，表现其火宅喻的"法华三乘"——牛车、羊车、鹿车也在壁画中出现，隋至宋，特别是中唐以来的四百余年中未曾间断。牛车一般供人乘坐；羊车、鹿车作为小型车，也在古代中国制造和使用。史籍有晋武帝常乘羊车入后宫，卫玠幼时乘羊车入市，刘毅等乘羊车请免官罪(大概是用以表示要像羊一样驯服)等记载。鹿车的使用见于《太平御览·车部》，晋人刘伶"不以家产有无介意，常乘鹿车，携一壶酒"。可知鹿车原为玩物。在"法华经变"中，牛车、羊车和鹿车都是玩具车，用以诱劝"愚痴者"出"火宅"。羊

西千佛洞第 7 窟供养人牛车

车和鹿车载重量极小，或是仅供一人在平坦处和极短途内乘用的玩物。随着交通的发达，这类车早已成为历史，仅在敦煌壁画中看到它们的形象。

敦煌壁画中"三乘"之一牛车也为安车型，正方形车舆，大顶盖，但车舆的装饰却与供养人所乘安车有很大区别：施幰车分为一、二面挂帷幔的偏幰牛车和四面挂帷幔的通幰牛车，这两类豪华型牛车在中国出现都较早。在敦煌壁画中，"三乘"之一牛车主要是通辀牛车，也有少量不施幰的安车。羊车和鹿车分安车、通辀车和柴车等几类，其结构与牛车相同，仅在画面中显得小巧玲珑些。

105　供养人牛车

敦煌壁画中最早的牛车图像是乘用的牛车，公元六世纪中期的西魏、北周之际开始出现在供养人画中。西千佛洞第7窟就是在这一时期建造的，窟内的供养人像列中有一辆大轮、双辕、正方形车舆及长方圆弓形顶盖的牛车，车舆四周为全封闭式，属安车型。这辆车的车舆周围及车顶上另设有支架和重顶盖，可能是用以施幰者。史籍记载南北朝有施幰牛车，但未见实物或图像。敦煌壁画中出现大量的通幰牛车是在唐朝中期以后。因此，这幅牛车图像具有一定的史料价值。

西魏~北周　西7　东壁

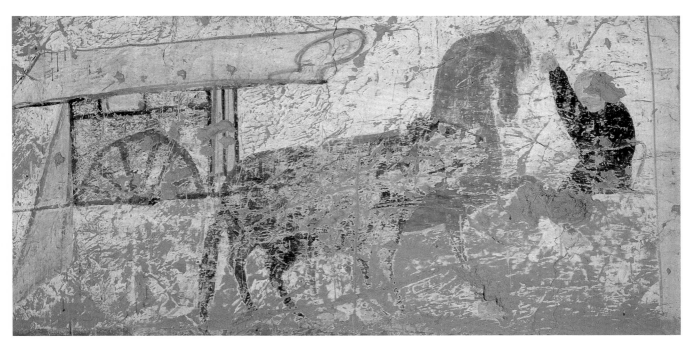

106　牛车

北周　莫297　东壁

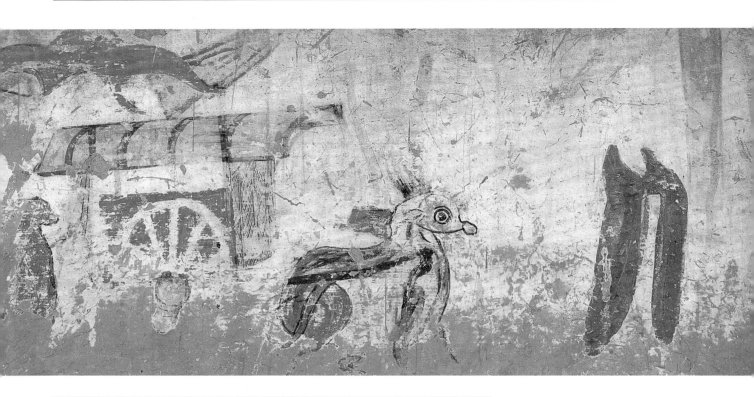

107 穹形顶的供养人牛车

北周时建成的莫高窟第294、297窟的牛
车图像,与前述大同小异。第294窟的驾
车的牛图像,经后来好事者描改而面目
全非。

北周　莫294　东壁门南

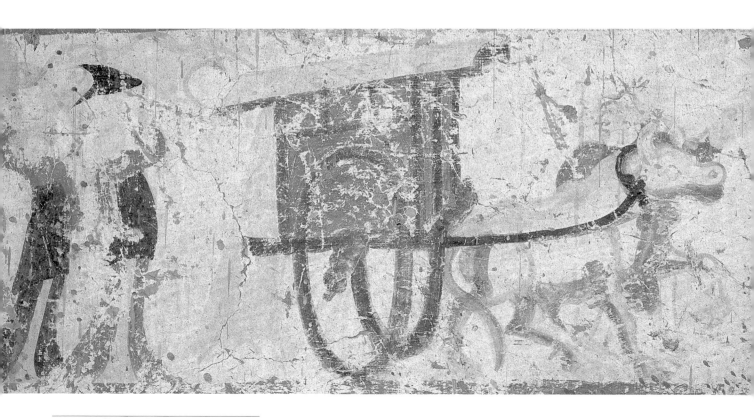

108 供养人牛车

北周　莫301　东壁

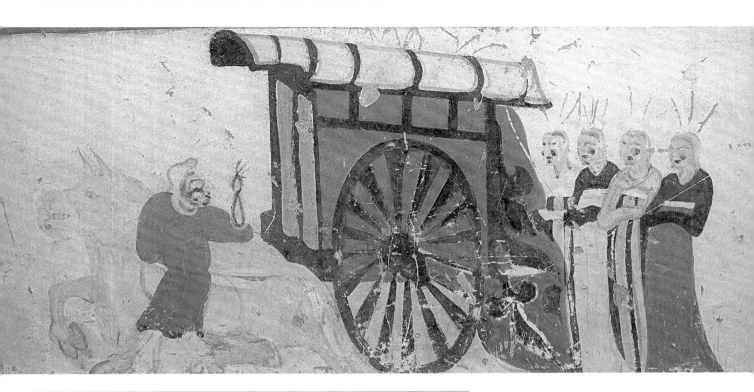

109　供养人牛车

隋代以后的供养人牛车，车型基本与北朝相同。如莫高窟第62、303等窟所绘供养人牛车图像，穹形顶，正方形厢舆，四周全封闭式，有门窗可供出入和瞭望。同类型的车有陕西出土的唐三彩实物，其车舆的四屏有帘布，也有木板。

隋　莫303　东壁门北

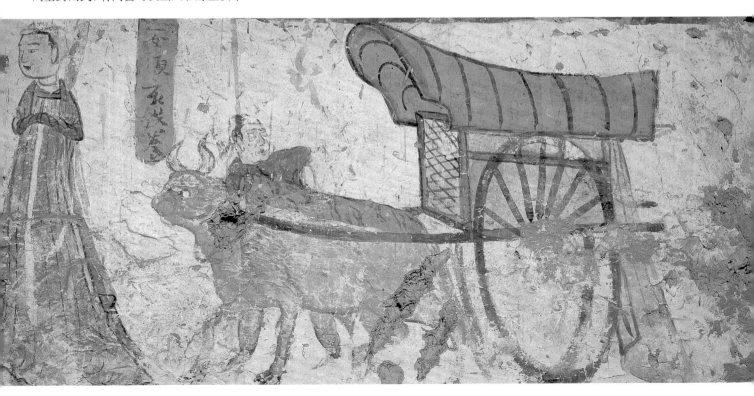

110　仕女牛车

隋　莫62　东壁

111　供养人牛车二乘

公元八世纪前期的供养人牛车图像，车
舆前后长，圆券形大篷顶盖，四周为全封
闭式，设门窗，如莫高窟第329、431等
窟所绘，陕西出土的唐三彩中有类似的
作品。

初唐　莫329　东壁

112　供养人牛车

盛唐　莫431　西壁

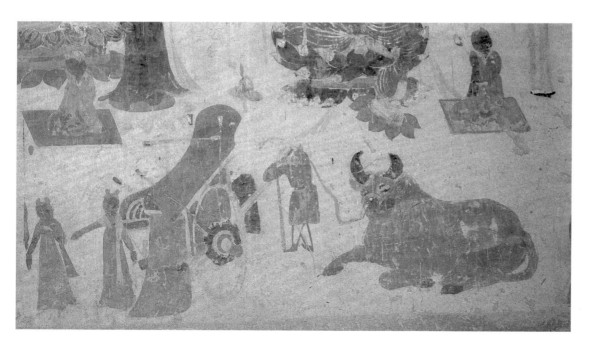

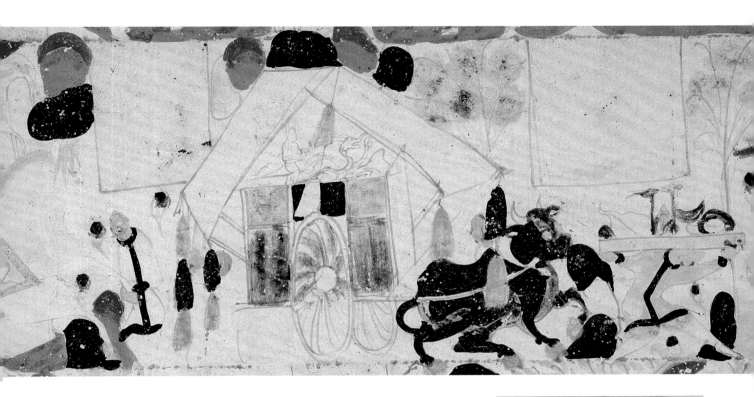

113 伞盖丧车

这辆由牛牵拉的丧车，是莫高窟壁画中
最早出现的，绘在佛传故事画中，表现佛
陀释迦牟尼涅槃后的送葬出殡情节。车
舆为辇车型，顶竖前后人字形伞盖，佛灵
柩置于辇上。用牛拉丧车在中国南北朝
时期较普遍。敦煌壁画中的相同画面还
出现于北周第294窟及隋代第419窟等窟
中。

北周 莫290 窟顶西坡

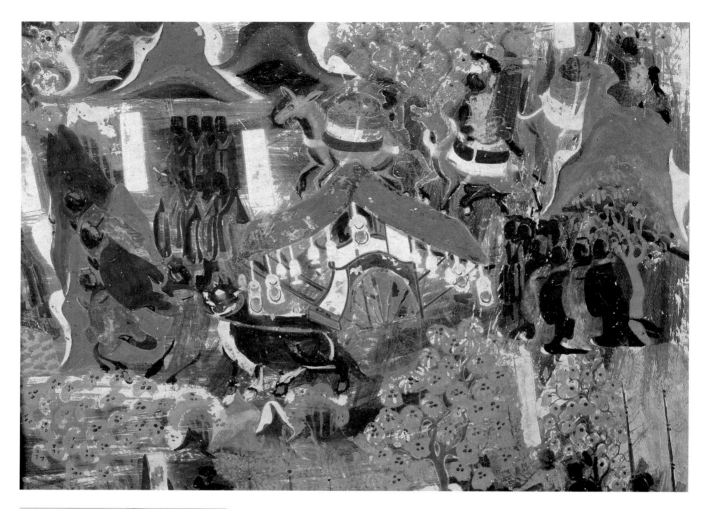

114　施幰丧车

此车见于佛传故事画。放置灵柩的车舆
又高又大,顶盖为人字坡形,四周挂满幡
条及垂幔。这辆丧车的形制、构造不仅与
前代大同小异,而且在同类画面中也有
代表性。

隋　莫419　窟顶人字坡西坡

115 运粮柴车

牛驾柴车是古代一般农家普遍使用的运
载工具,在敦煌壁画共出现六乘,都在唐
代中晚期,表现"弥勒经变"所描述的未
来弥勒世界中"一种七收"情景。这种车
的构造较简单,双轮双辕,车舆由底板和
低车栏构成。同类牛车在唐代墓葬壁画
中也出现过,唐代敦煌壁画中的形象与
其相比,似乎并无多大变化。

盛唐 莫148 南壁

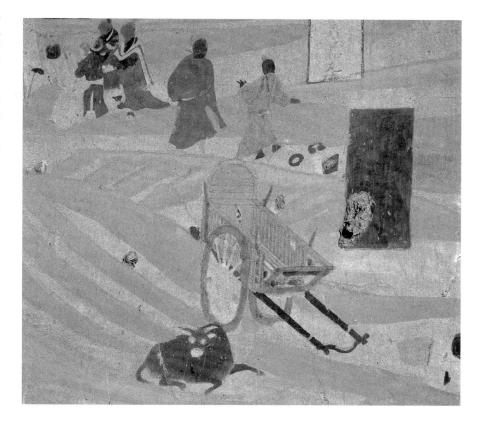

116 牛驾的柴车

晚唐 莫196 北壁

117　牛车、羊车与鹿车

牛车、羊车与鹿车并列为"法华三乘"。
"三乘"之车舆均为箱包形，上面竖人字
形伞盖并施垂幔。由此可见北朝至隋代
牛车上的人字形伞幢，不仅显示豪华和
气派，也是一种尊贵的标志。

隋　莫419　窟顶西坡

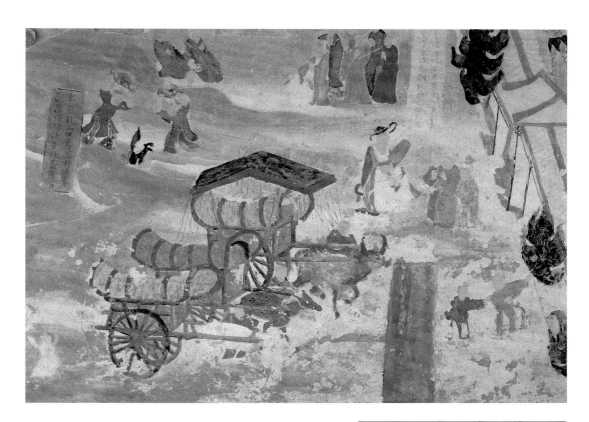

118 火宅门前的牛车、羊车与鹿车

在敦煌壁画中大量出现"法华三乘",是
唐代中期以后之事。但中唐时期的"三
乘"壁画保存情况并不好。第85窟的"法
华经变"中绘制左右两组各三乘(分别是
本图及下图),虽然车的排列有所不同,
但车型基本一致:圆顶厢式车舆的安车
型牛车上设人字坡顶盖,周围挂帷幔,可
视作通辀牛车之一种;羊车和鹿车则均
为圆顶厢式车舆的安车。敦煌石窟"法华
经变"壁画中绘两组三乘者极少,这是描
绘火宅喻的内容。

晚唐　莫85　窟顶南坡

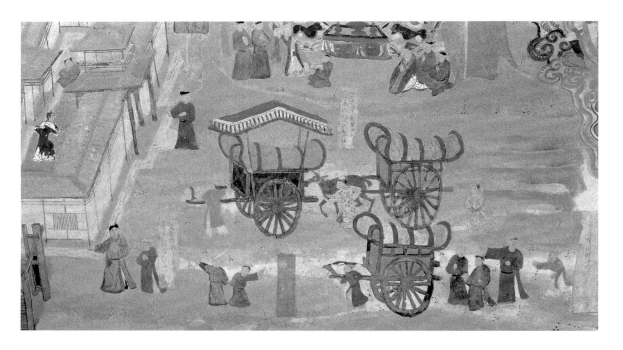

119　通輞牛车、圆顶鹿车与羊车
晚唐　莫85　窟顶南坡

120　施幰三乘
晚唐　莫156　窟顶南坡

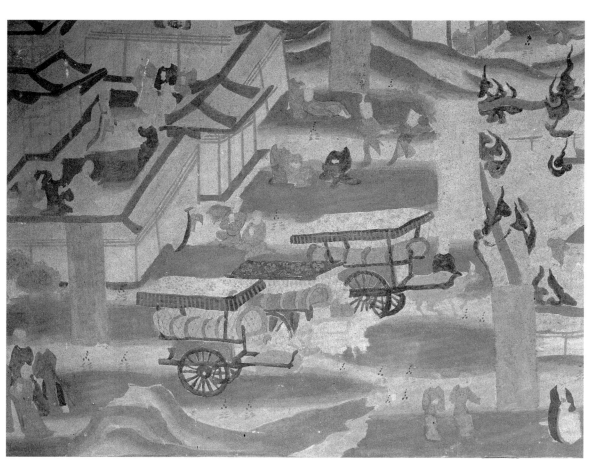

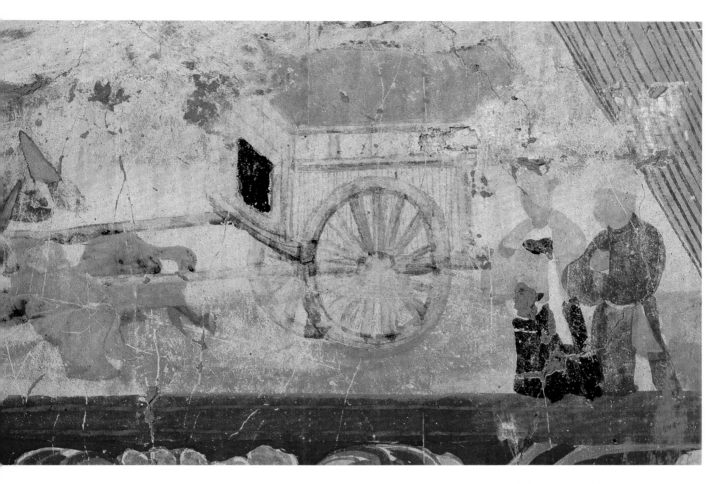

121 鹿车

此窟建成于九世纪末, 窟顶残存"法华经变"中的鹿车图像一幅: 这辆鹿车为方形厢式车舆, 前部有黑色遮布, 车顶放置一物(看不清是何物), 小鹿在车夫的驱赶下驾车奔跑。这种形式的车舆在敦煌壁画中仅此一见。

晚唐 莫196 南壁

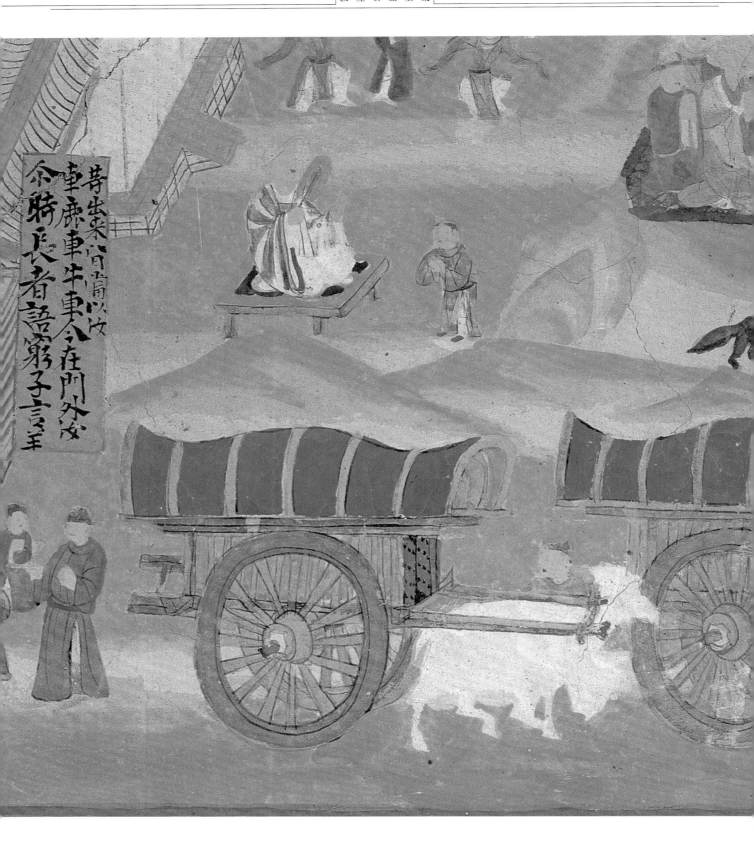

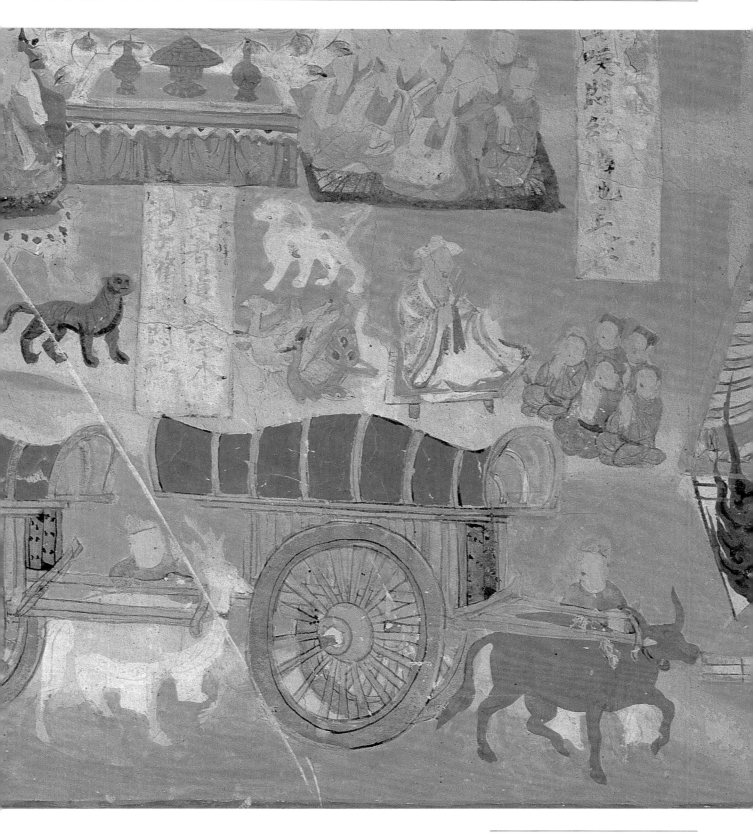

122 宝蓝圆顶的三乘

"三乘"均为圆顶安车,前后一排,次序
为牛、鹿、羊车,鹿和羊都绘成白色,车
的外部蓝色装饰富有特色。

五代 莫98 南壁

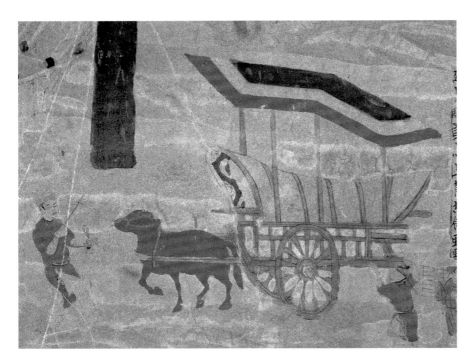

123 牛车

此窟建成于公元939年，"三乘"中绘两辆不同的牛车。这里选介的通辀安车，具有浓厚的生活气息。一车夫执鞭牵牛，但车轮的位置太靠前，使车舆失去平衡，故又绘一车夫扛抬下沉的车舆后部。

五代 莫108 南壁

124 柴车类型的羊车与鹿车

"三乘"中的羊车与鹿车，均为构造简单的低栏柴车。

五代 莫108 南壁

125　牛车、羊车与鹿车

此窟建成于公元941年。在"法华经变"中的"三乘"，均为通辀车，车舆均为低栏柴车型，其中牛车中乘坐一人，而羊车、鹿车则无人乘坐。这种柴车可视为古代的辂车，施以帷幔，不失华贵及富丽，可见画师的巧妙构思。

五代　莫454　窟顶南坡

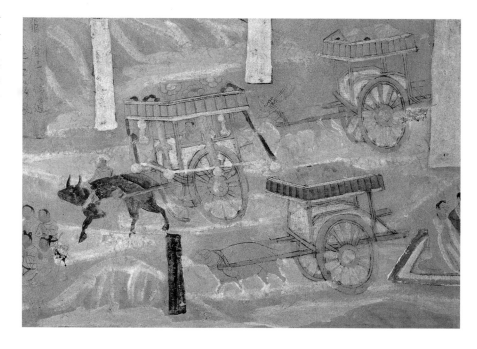

126　豪华通辀牛车

第61窟的这乘通辀牛车，是这类车中的代表作品。这是一辆安车型通辀车，车舆结构造型的准确、合理和装饰的富丽堂皇，更表明画师对此车是如此熟知。

五代　莫61　南壁

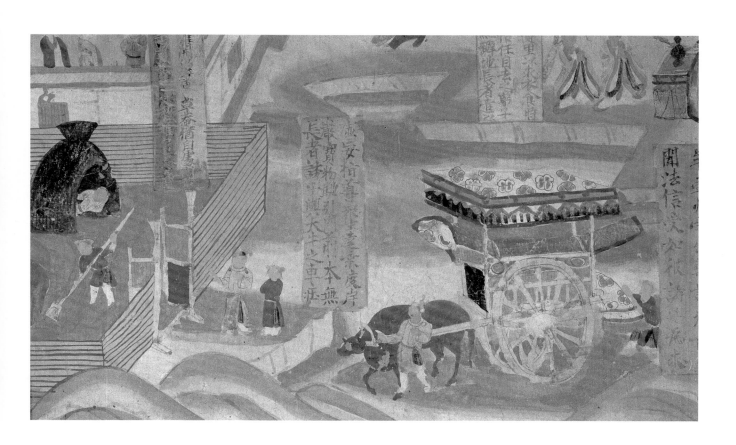

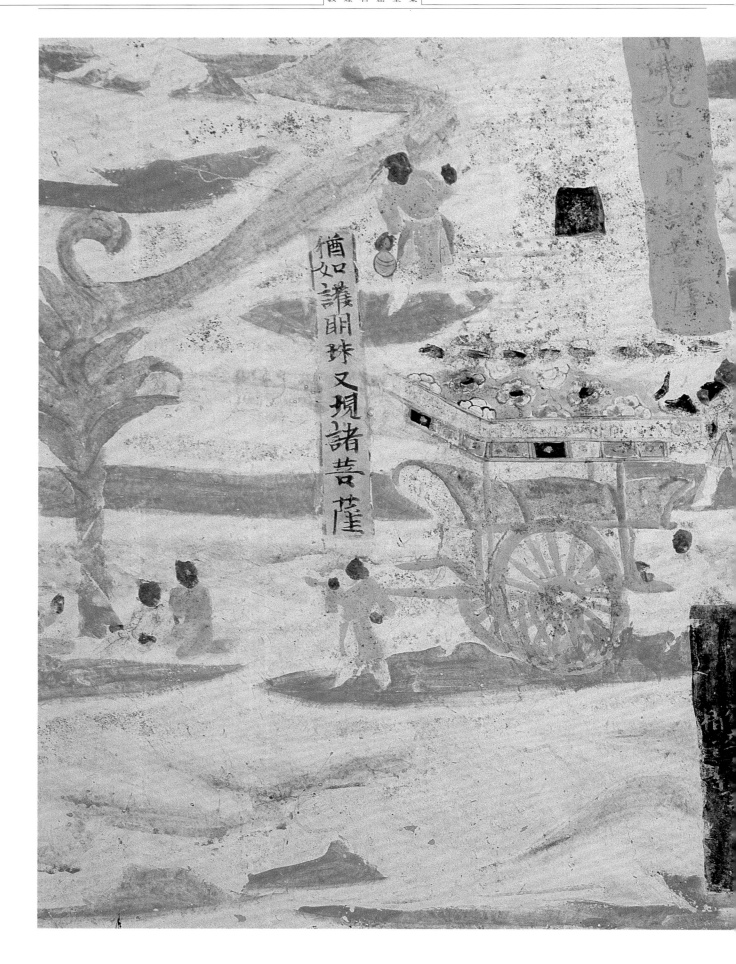

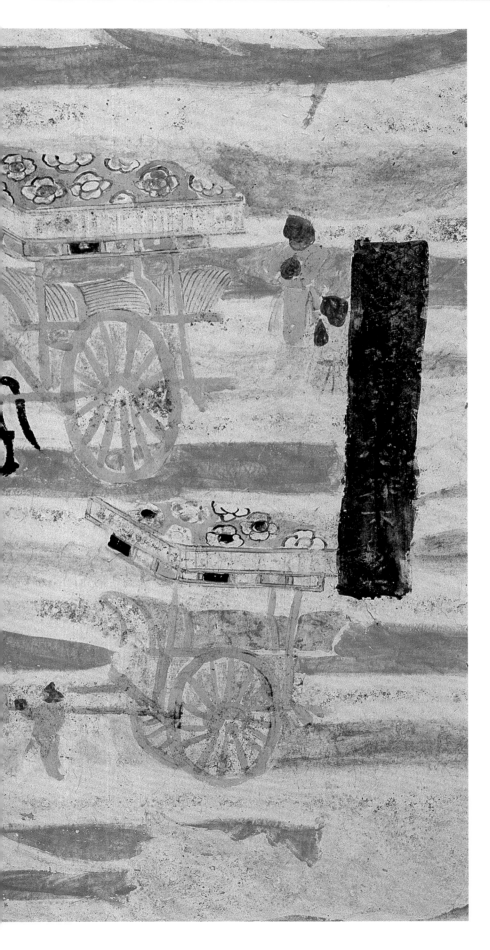

127　通辀安车三乘

此窟建于公元962年，在"法华经变"中
绘出"三乘"通辀车，而且均为安车型，
任何一乘车舆的造型和装饰丝毫不比第
61窟的通辀牛车逊色，其中牛车的车篷
还是用竹篾编织而成的。本图"三乘"与
第61、454窟的"三乘"及通辀牛车，较
全面地反映了古代中国通辀车的面貌。

宋　莫55　窟顶南坡

第三节　多轮的宝幢车与小儿车

　　人力多轮车约在周代出现，最初称为"辇车"，有四轮或多轮，无牛马驾系，由多人推拉而行，故又称"挽车"。这种车车轮一般较小，甚至有一些形同轴辘，故又名"辘车"。

　　中国最早的多轮车实物遗存是陕西省陇县出土的木制辇车。秦汉时辇车逐渐成为帝王将相及达官显贵参加祭祀或盛典时的代步工具。此外，历代还使用一种专门用于仪仗陈设的"辂车"。史籍中有过"王莽造四轮车"的记载。三国时诸葛亮所造"木牛流马"，其中"流马"就是人力小四轮车。从实物和记载看，多轮辇车的规模可小可大，小到一人推拉，大到数十人手拉肩挽。可以载人运物，亦可作为仪仗陈设。南北朝以后，多轮车的制造和使用不见于史籍记载，但作为农业生产工具或简单的运输工具，在中国长江南北的广大平原上一直都在使用。四轮车在中国普遍出现，则是近代西方科学技术传入以后的事。

　　在敦煌壁画中，公元六世纪前期出现两乘四轮神车图像。在建成于公元539年的第285窟壁画中的四轮狮车与四轮凤车，都是由神兽驾系的无辕车，这是敦煌壁画最早出现的神车，属于祭祀或盛典用车。公元八至十世纪，大量四轮车和

六轮车图像以"弥勒经变"中的宝幢车的形式出现，表现国王向弥勒佛供奉"宝台"，或婆罗门拆毁"宝台"的内容。据佛经云：此"七宝台，举高千丈，千头、千轮，广六十丈"。壁画中的宝台有正在拆毁中的，也有尚未拆毁的，但基本上都绘成楼阁或塔楼形，在塔楼上一般绘有伞幢，故又称"宝幢"，加上底部的"千轮"，称为"宝幢车"。这些"宝幢车"的底部并不是"千轮"，而是四轮（单排前后两轮）和六轮（单排前后三轮），车轮较其他车辆为小。塔、楼等置于低围栏榻辇式车舆上；很明显，画师把握"宝幢"下的车的形状是很准确的。有塔楼者可视为仪仗车。如果除去上部的塔楼，仅下部就是四轮或六轮辇车，也是古代平原地区用于民间的简便柴车。属于平原的敦煌农业地区，也可以使用这种车。这说明了壁画上的多轮车的实际用途。

　　小儿车又称"篮车"，供婴幼儿乘坐和睡眠用。隋唐时辑成的中国佛典《父母恩重经》在叙述父母对子女的养育之恩时，几次提到育婴用的"篮车"；但出现在"父母恩重经变"画的篮车并不是车。如在一些绢画中，"栏车"实际上被绘成"篮"或无盖的箱，属于不设车轮的篮舆

类型。敦煌壁画中惟一一辆有轮的小儿车，是可称作"车"的"栏车"，绘制于公元865年建成的第156窟前室顶部的"父母恩重经变"中：四个小轮(轱辘)支撑着一架四面围遮的篮舆，婴儿熟睡其中。从壁画上看，这辆小儿车的构造，同现代婴儿车大同小异。在古代的记载中，这种车又称为"辘车"。有专家认为，三国时诸葛亮所造"流马"就是这种安装有

四个轱辘的木制车。这辆小儿车也称得上是中国历史上的四轮车形象。

第156窟"父母恩重经变"中的小儿车

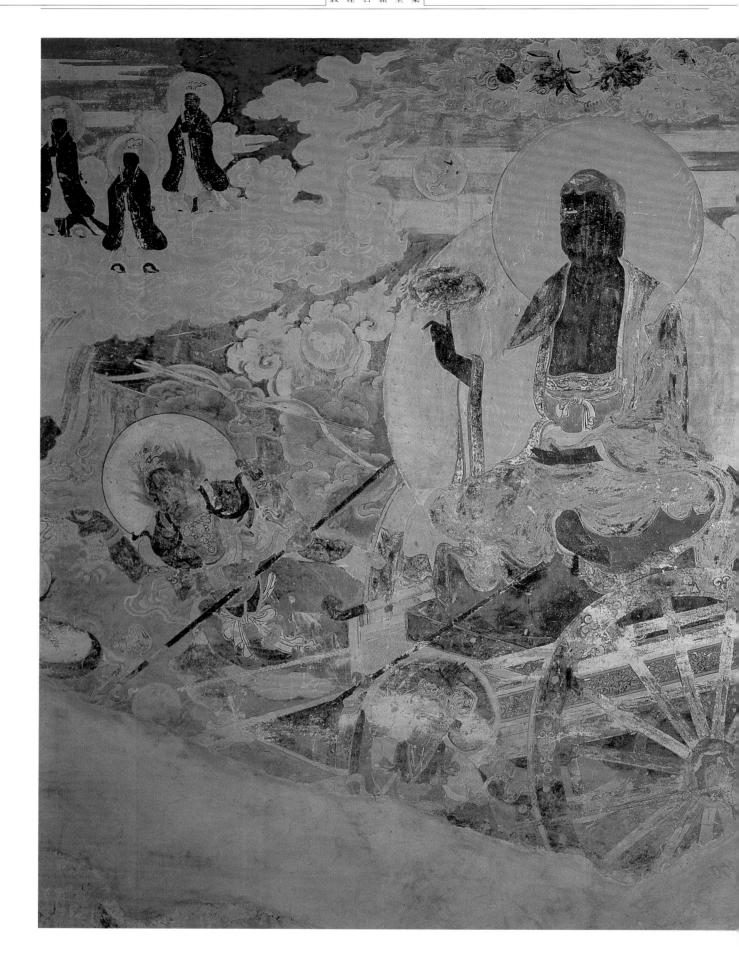

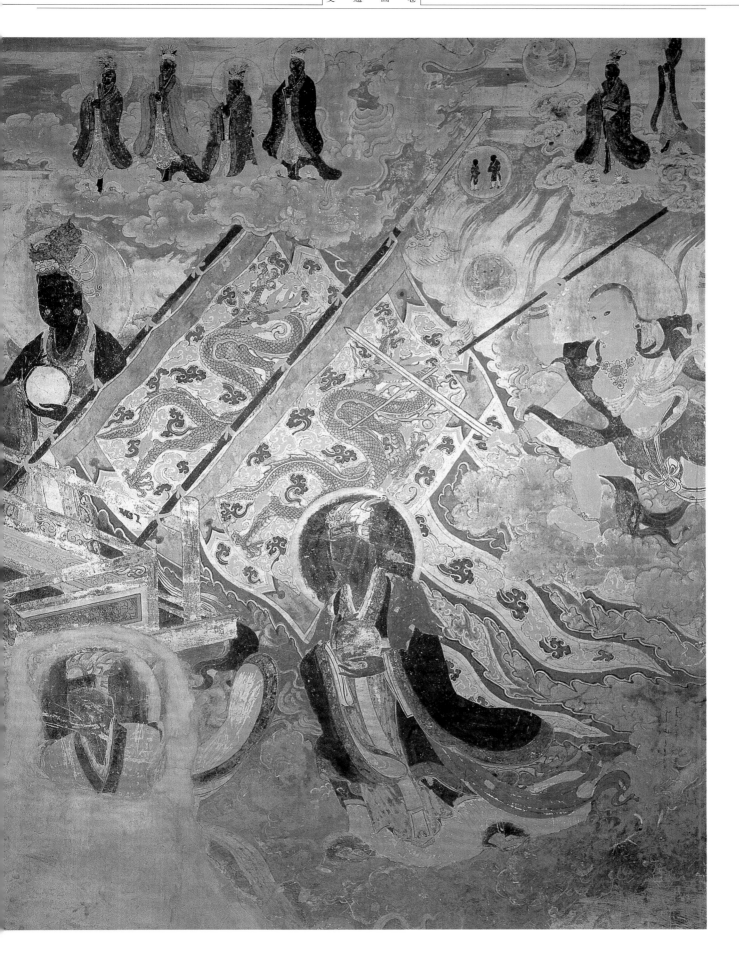

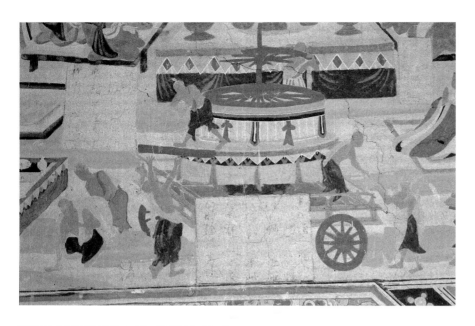

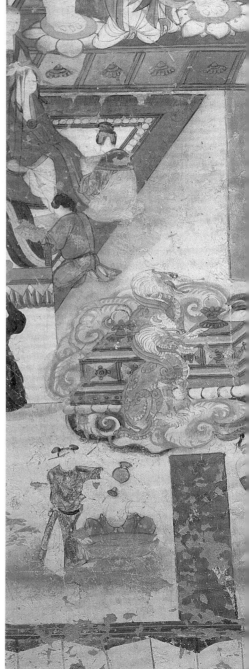

129　四轮宝幢车
此图的宝幢车形制为辇车型，车轮较小。
图中画出了车轮，且明显突出车的下方
部位。

盛唐　莫148　南壁

128　炽盛光佛大轮车　◀见上页
这是第61窟甬道西夏时期所绘的"炽盛
光佛"所乘的大轮车。此车属辌车型，其
牙旗等装饰极为华丽，是所有敦煌壁画
车辆图像中最具规模的大车。莫高窟藏
经洞出土的唐乾宁三年(公元896年)绘
"炽盛光佛并五星神"绢画中，"炽盛光
佛"所乘为牛车，由此可知此车本应是牛
驾辌车。

五代　莫61　甬道南壁

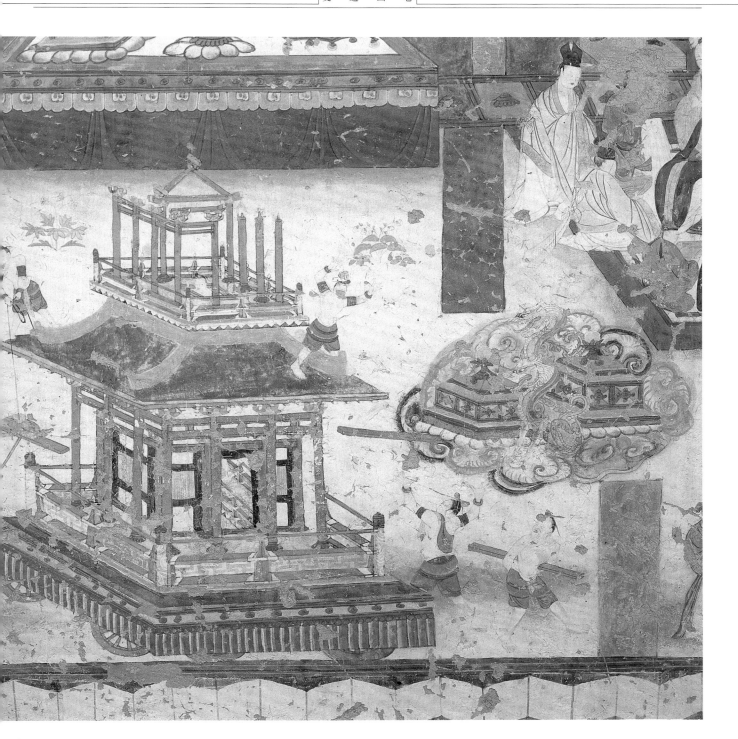

130 四轮宝幢车

中唐　榆25　北壁

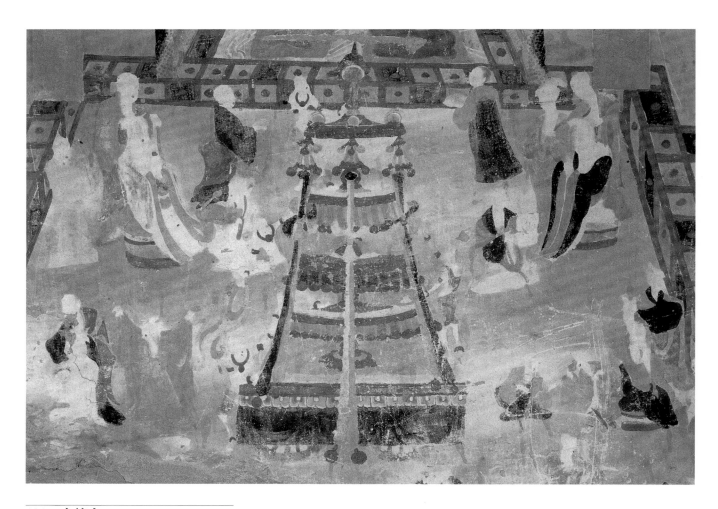

131 宝幢车

中唐 莫 359 北壁

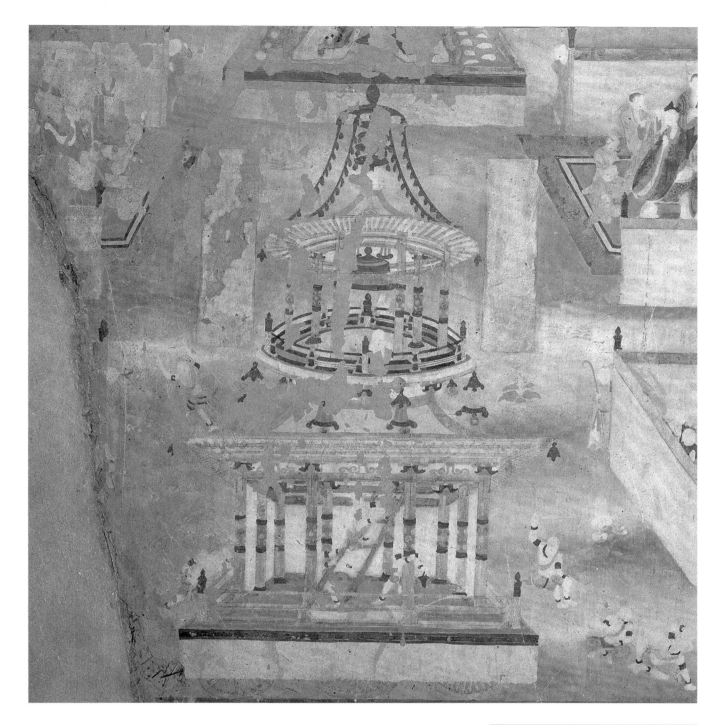

132　三重楼阁的宝幢车

这辆六轮宝幢车是一座上圆下方(象征天圆地方)的三重楼阁，无论作为一辆车，还是作为一幢建筑物，都很有特色。

中唐　莫360　南壁

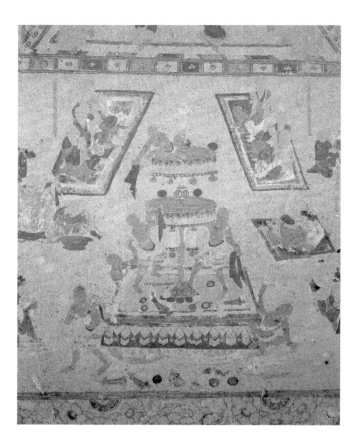

133　宝幢车

图中的宝幢车正被拆毁，各种零件四散
在车上和地上。

中唐　莫 231　北壁

134　三层宝幢车

就宝幢车图像的发展轨迹来看，宝幢由
两层发展为三层，而且在越后期，宝幢部
分画得越高大，使下部车的部分显得次
要。在五代第98窟的这辆宝幢车图像上
可明显看到这一点。

五代　莫 98　南壁

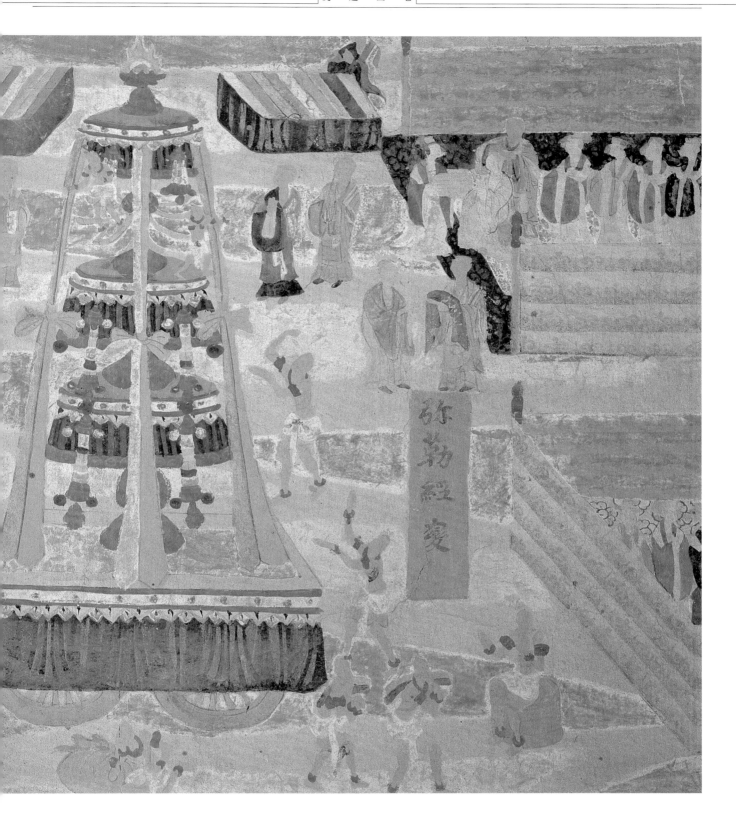

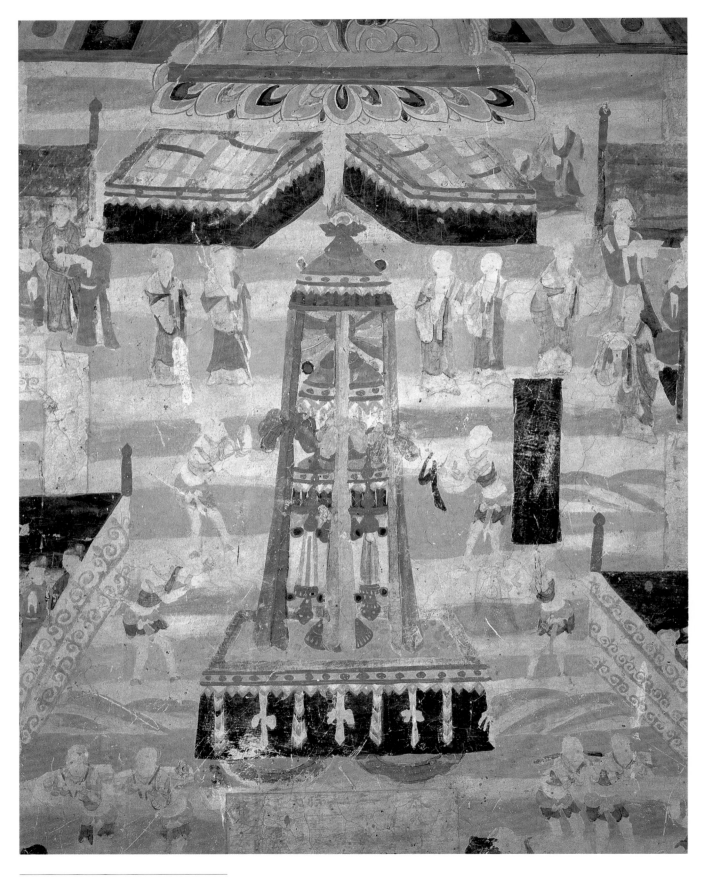

135 宝幢车

五代 莫100 南壁

第　五　章

万乘之尊——敦煌壁画中的舆辇

　　舆、辇均是特殊的代步工具，它是由人力扛抬或拉挽而运行，扛抬者为舆，拉挽者为辇。肩舆，又因乘坐者"状如桥中空离地"而称为"桥"，"桥"与"轿"相通，舆又属车类，"隘道舆车"，故以"轿"代"桥"，"舆轿"并用。此外，还有"担子"、"兜笼"等名称。帝王乘坐的专称为"步辇"。夏代以来，中国一直使用舆轿，不论是帝王、贵族、官吏，还是平民，舆轿都是一种十分尊贵的交通工具，被称为"万乘之尊"。

　　中国历代长期制造和使用舆轿，故在公元六至十世纪的敦煌壁画中，也出现舆辇图像。这些图像大致可分为两类：人力舆轿(肩舆)和畜力辇舆。前者如亭屋式肩舆、厢榻式肩舆、龛帐式神舆、枢辇、椅式以及豪华舆轿等，后者如象舆(辇)、马舆等。这些舆辇画像，表现有关佛教内容的"贤愚经变"、"弥勒经变"、"涅槃经变"、"劳度叉斗圣变"以及其他佛教历史故事；还有表现历史人物的"出行图"和供养人像列，涉及内容较广泛。乘坐辇舆者有的是神，也有当时现实生活中的人；舆辇的装饰从普通到豪华，各显风采。这些图像展示了当时中国的舆轿使用和演变情况，也反映了社会制度和风土民情等相关的场景，皆为十分珍贵的历史资料。

第一节 人力肩舆

　　舆轿是一种独特的交通工具，由于全部使用人力扛抬，故又称"肩舆"。从形式可分为亭屋式、厢榻式、椅式等类。司马迁《史记·夏本纪》就称禹治洪水时，"山行乘檋"，可见在最初是为适应不便车马行走的山道而产生的。亭屋式肩舆早在春秋时代的吴国已开始使用，除有代步功能外，有时也作礼仪之用。最早的舆轿实物遗存为河南省固始县春秋墓中发现的三乘木质舆轿。秦汉至南北朝时期，舆轿发展迅速，南方因多雨多水多山路，肩舆轻便，逐渐使用普及。史籍中"舆轿而隃岭"、"隘道舆车"等记载和称谓，明确指出舆轿的使用范围与功能。舆辇形制也多种多样，有平肩舆、板舆、栏榻式步辇等形式。

　　唐代乘轿之风盛行，舆轿种类日繁，抬的方法也多种，有手提杠、杠上肩及肩挂系带等形式。这时的舆轿，已不单纯是代步工具，而是乘坐者尊卑贵贱身份的象征。在唐代，乘坐舆轿原本作为礼制在皇室运用。由于妇女乘轿之风盛行民间，朝廷屡禁不止，由此于840年(开成五年)规定了乘轿的等级制度，一、二品及中书门下三品官的母、妻所乘轿用金铜装饰，轿夫八人；三品官者轿夫六人；四、五品官者轿夫四人；六品官以下以及百姓者轿夫二人。以后又允许朝中百官及致仕

官、患病官员乘轿。敦煌壁画中的肩舆，多为亭屋式肩舆，基本上都是按照唐朝廷制定的等级标准绘制的，反映出当时乘坐舆轿的等级差别。轿夫有八人、六人和四人三类，舆室有六角亭和四角亭两种，其装饰从底座到顶盖都十分华丽和精巧。

　　初唐第323窟，绘有敦煌石窟现存最早的一幅辇舆图像，底座为榻辇式，舆身为方顶帐形，即如《西京杂记》所载汉武帝用来"居神"与"自居"之"帐"，可见其是来自人间的居处形式。画中的乘舆者为隋代高僧昙延和尚，奉隋文帝杨坚之诏入京。舆夫六人，是敦煌壁画中惟一一乘明确绘出的六抬辇舆。可能当时尚未受到等级制度的影响。

　　亭屋式肩舆是使用时间最长的基本类型，秦汉后一直为历代沿袭，因此在敦煌壁画中数量也最多。但基本反映在唐代定制以后，分四抬、八抬两类。佛教历史故事画中抬运佛头和历史人物出行图中，一品夫人所乘为八抬，而佛母摩耶夫人所乘有四抬，也有八抬。

　　"涅槃经变"中运送佛陀遗体灵柩的柩辇，也由人力抬运，多为八抬，如第61、454窟等窟所绘；但第148窟所绘扛辇者最少有十人。此画也出现于唐代定制以后，形制上与帝王乘坐之步辇相同，但在

使用辇夫却达到或其至超过帝王的级别。

根据史籍记载和传统的看法：在唐代以前，不论何种形制、等级和形式的舆轿，轿杠都设在轿舆底部，舆座均为单一的榻辇式，乘轿者盘腿"席地而坐"。直至宋代家具变革以后，舆轿才改变为置轿杠于轿舆中下部，乘轿者可跏趺而坐的形式，俗称"椅轿"。然而，在九世纪后期的唐代第94窟的出行图和十世纪初年的唐代第9窟、第138窟壁画中，看到轿杆安置于轿身中下部的豪华肩舆；但画面无法显示屋亭的内部结构，只是从轿杆的位置推测可能是立轿(因轿身较高，乘轿者可站立其中)或椅轿。实际上比敦煌壁画早二百五十多年，这种形式的肩舆就已出现了。近年发掘的唐昭陵新城长公主墓壁画中，就绘有一幅舆轿(担子)图。舆轿为悬山顶式两面坡屋，轿杆置于轿身上部；只是轿夫为四人，与长公主身份及唐代规定不合。因为这幅壁画制于公元663年(唐高宗龙朔三年)前后，当时初行坐担，尚无定制。画面也看不到轿屋的内部结构，而只是从轿杆的位置推测可能是立轿或椅轿。如果是后者，那么这幅轿杆置于轿身上部的担子或可视作后代椅轿的先声；而敦煌壁画中的椅轿则是它的进一步完善。唐代出现椅轿图像，可以让我们重新认识中国舆轿的制造和使用的历史演变。

第94窟八抬豪华六角椅轿

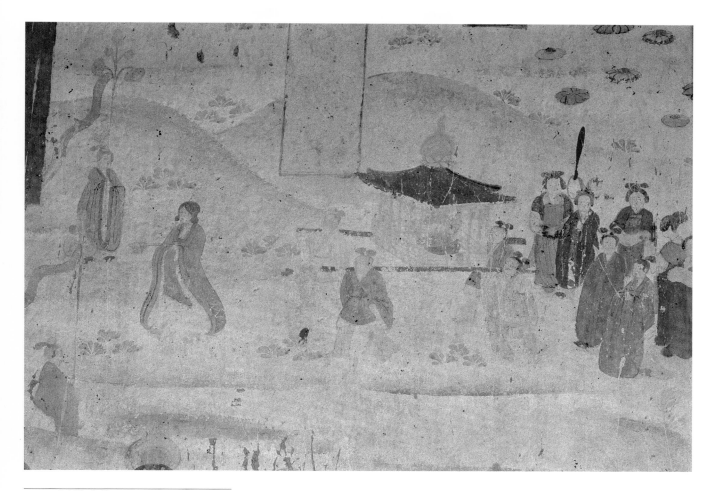

136 四抬肩舆

中唐 莫202 西壁

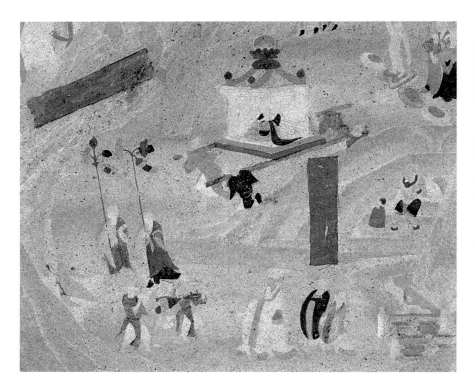

137　屋式四抬肩舆

这是屋式轿，由四人肩抬而行，前面有乐
队和二僧开路。

中唐　莫186　窟顶南坡

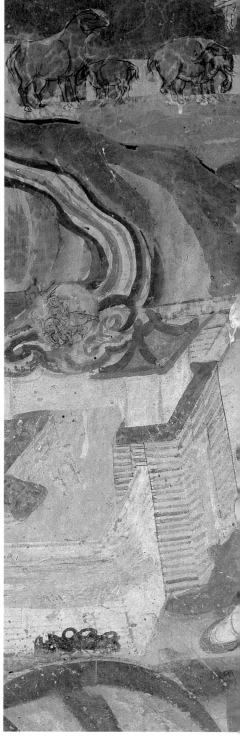

138　佛母的四抬亭式肩舆轿

四抬轿分别出现于九至十世纪绘制的莫
高窟第72、186、202、205等窟壁画中，
舆型基本为四角亭式，也多为表现"弥勒
经变"中佛母摩耶夫人在园中生佛陀后
回宫的情节。实际上这些四抬轿反映了
当时当地中下层百姓的生活场景。佛母
摩耶夫人所乘肩舆似乎与唐朝廷所定乘
轿等级制度无关。佛母在故事中地位虽
高，但画中所乘舆轿，不论四抬还是八
抬，外表装饰都远不及"出行图"中的贵
夫人所乘的豪华，甚至没有敦煌一般的
贵族女供养人所乘的豪华。图中舆轿上
的妇人当为摩耶夫人，所抱的孩子当为
佛陀。

五代　莫72　北壁

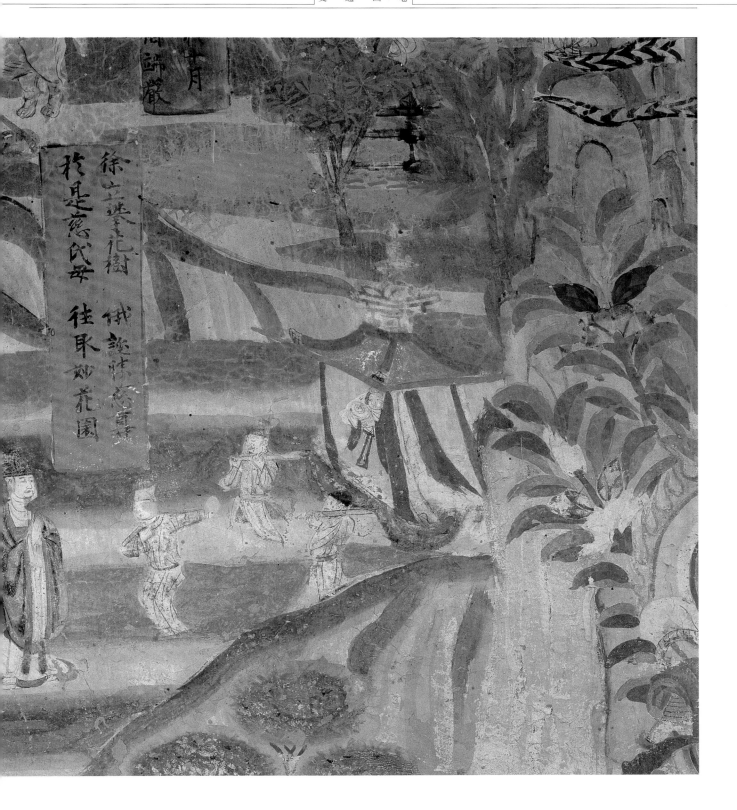

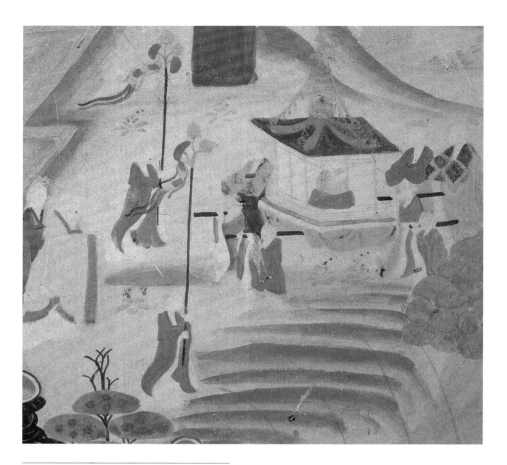

139 四抬亭式肩輿

五代　莫205　西壁

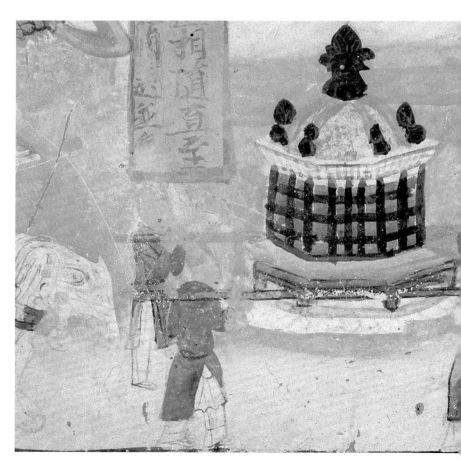

140 四抬亭式肩舆二乘

此图是"劳度叉斗圣变"中的一部分。肩
舆为六角亭形,但舆体大小及底部的装
饰各有不同:前乘较小,底部垂帷幔,后
乘较大,底部无帷幔装饰,这支抬运队
伍,可能是表现长者须达在迎请佛弟子
舍利弗圣者途中的情节。

五代 莫146 西壁

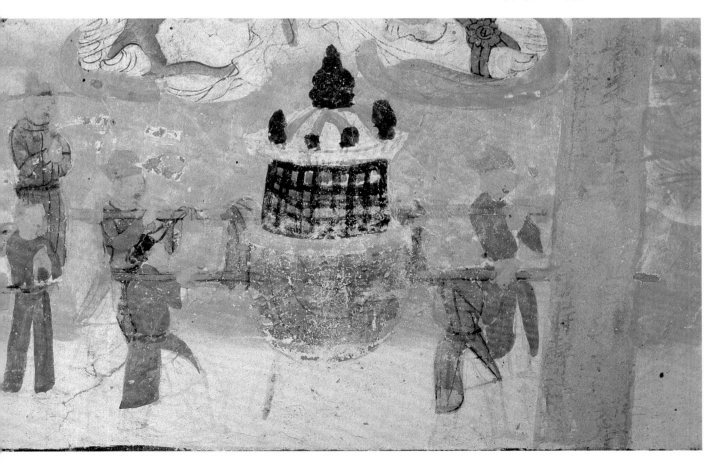

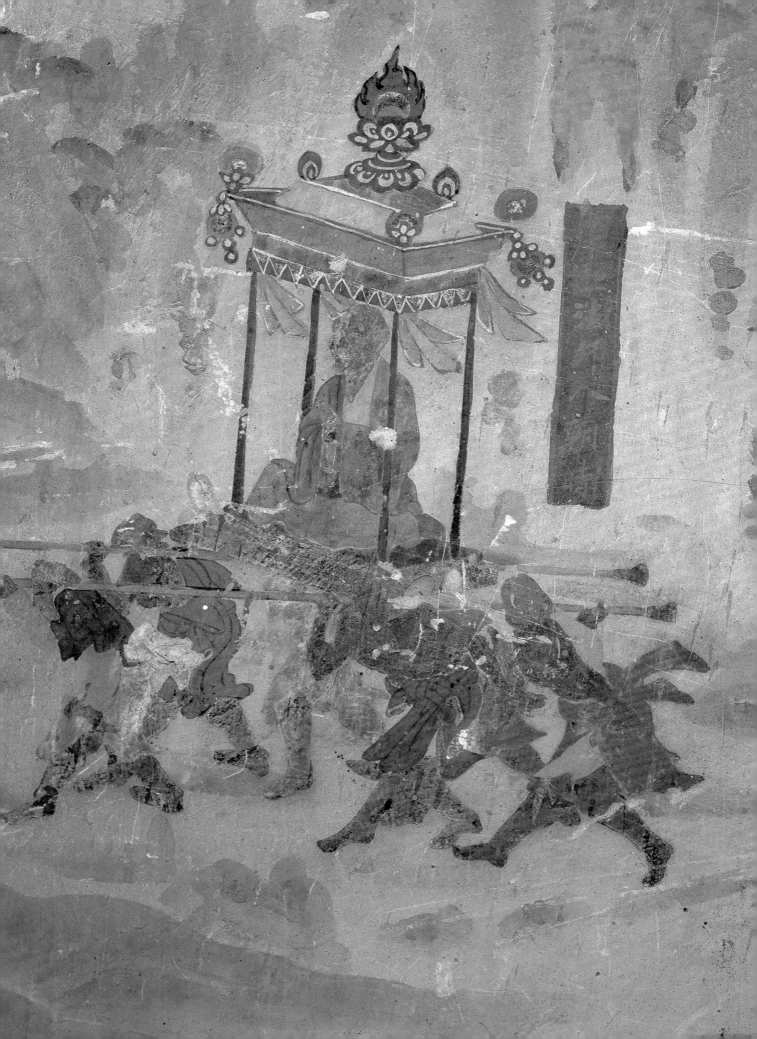

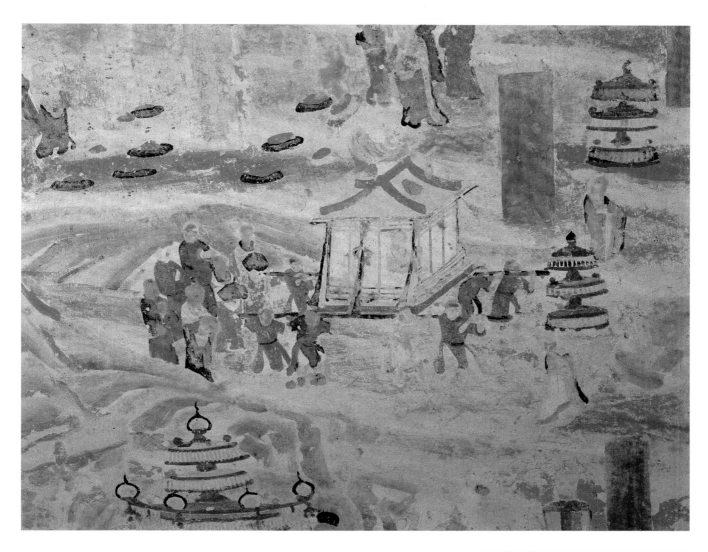

142　八抬屋式肩舆

公元867年建成的第85窟，绘有一乘歇山顶两面坡屋式肩舆，肩舆四周挂有彩幔，有轿夫八人，前有二人执伞幢引路，后有六人手捧衣物器用等。其内容为表现"弥勒经变"中佛陀诞生于园中树下后，轿夫抬送佛母摩耶夫人回宫的场面。

晚唐　莫85　窟顶南坡

141　六抬帐式肩舆

这是敦煌壁画中最早出现的肩舆图像，属佛教历史故事画，表现高僧昙延法师应隋文帝杨坚之邀，乘肩舆入京。图中昙延法师所乘的肩舆轿为四角帐式敞(无壁屋)形，顶部放置一圆状宝珠形物，由前后左右轿夫共六人肩扛运行(舆底两杆前后各二人，左右两边各一人)，旁有榜题"昙延法师入朝时"。六抬肩舆图像在所有敦煌壁画中也仅此一见。

初唐　莫323　南壁

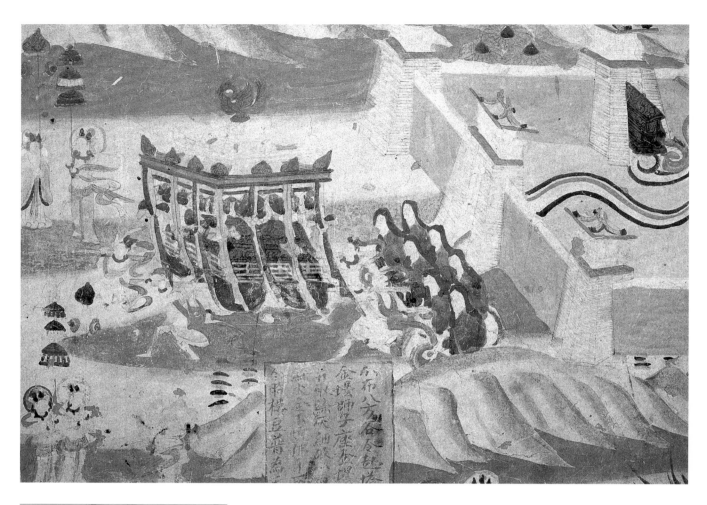

143 四抬枢辇

同是公元十世纪前期建成的第61窟，所
绘抬运佛陀释迦牟尼遗体的枢辇，于长
方形榻辇上设盝顶帐形华盖，四周持黑
白两色相间的挽幛，遗体安放于辇上，前
后共有轿夫四人及随从多人。

五代 莫61

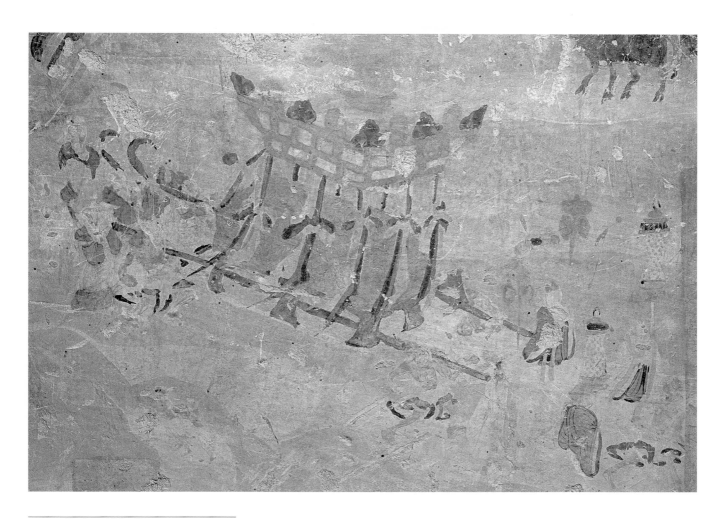

144　佛陀四抬枢辇

抬运佛陀释迦牟尼遗体的四抬枢辇，有
长方形榻辇，上有顶帐形华盖，前后有随
从多人。

五代　莫454　北壁

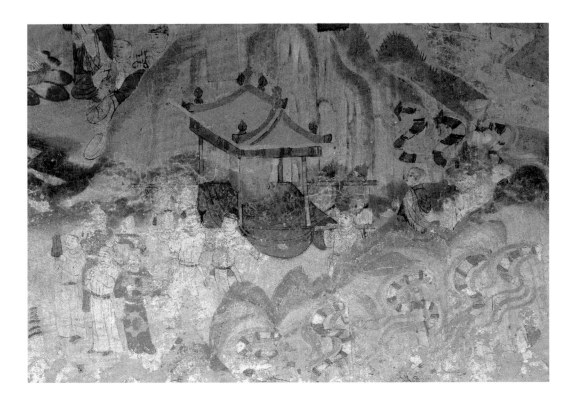

145　八抬屋式肩舆

此肩舆出自"刘萨诃因缘故事"。画中是
一顶抬运佛头的舆轿，为歇山顶两面坡
屋式肩舆，虽有轿夫八人，但舆身部分的
装饰较简单。

五代　莫72　北壁

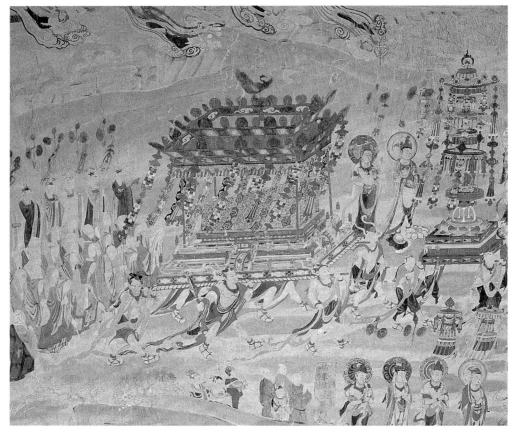

147　四抬豪华六角椅轿

建于公元九世纪末的第9窟,绘有一乘六角形豪华椅轿,轿夫四人。轿身四面全封闭,看不清乘坐者的姿势,但轿杆置于轿身中下部,由此可知为椅轿。

晚唐　莫9　南壁

146　六抬枢辇

这是"涅槃经变"中运送佛陀释迦牟尼遗体灵柩的工具,是一座长方形的台榭式豪华榻辇,辇四角竖杆撑起盝顶帐形华盖(即盝顶帐形无壁屋),四周挂彩绸花色垂幔;辇中置灵柩,辇底部两杆前后伸出,每根伸出的抬杆压于两名轿夫肩头,左右两边还有二人用肩扛住辇底,共计抬辇者六人。饶有趣味的是,抬辇者虽然是身挂彩色飘带的"仙女"或"仙童"装束,但他们的脚上均着履屐,有些像长行的脚夫,这显然是画师根据现实生活的创作。

盛唐　莫148　西壁

148　豪华八角轿

第138窟亦绘有与第9窟壁画中造型相同
的舆轿一乘，但未绘轿杆，轿舆置于供养
人像后，轿主人为一贵族妇女——窟主
阴氏家族的女主人。画面没有轿夫，但从
供养人阴氏家族的身份地位来看，此轿
应该是四抬轿或六抬轿。

晚唐　莫138　东壁

第二节　象舆和马舆

　　敦煌壁画中最早出现的辇舆是象舆，公元六至十世纪的洞窟壁画中经常出现。象舆是将辇舆安置于象背上供人乘坐，舆座有低栏榻辇挂伞幢(辂车车舆)式、箱包式和亭屋等形式，舆身底部与特制的鞍具衔接。

　　严格地说，象舆并不是我们一般概念中的辇舆。比如在唐代及其以后的敦煌壁画中，绘制了大量的"文殊变相"和"普贤变相"，文殊菩萨和普贤菩萨乘坐的神狮和宝象，背上安置莲花座或须弥座榻辇，上竖伞幢，分别有狮奴和象奴牵行。这类狮辇和象辇虽然属于同辇舆有关的乘运工具，但它所载运者为佛界尊神，与人间的交通生活差距太远。不过，我们还是可以将它视为特殊的交通史料，从中窥见当时人们的社会心态。有一点可以肯定：人类历史上还没有驯服雄狮作交通运输工具或其他生产用途的记录！文殊菩萨所乘的狮子，只能是创造这位佛教尊神的人们的美好愿望。中国古代传说中有一种会在天上飞行的神兽，形似狮子，称作麒麟。人们往往把狮子的形象制作成石雕、泥塑、铸铁等，为人们"守护"大门，镇妖压邪。总之，雄狮和猛虎同类，它们不可能作为人类的生产或交通工具。

　　大象是陆地上最大的哺乳动物，分非洲象和亚洲象两类。非洲象雌、雄均有牙，性情刚烈，不易驯服；而亚洲象仅雄象有牙，性格温顺，易于驯服，因而被广泛运用于人类的生产和生活之中。亚洲象主要产自南亚和中国云南等地，佛教发源地印度盛产亚洲象，所以佛经中有许多关于使用大象作战、驮运的记述。

　　中国很早就有关于驯象和使用象的记载。在商、周时代的玉器和青铜器中，就有玉象和象形铜尊。毛序在解释《诗经·周颂》描述周王室生活的《维清》诗时有"维清，奏象舞也"的论述，讲述经过驯化的大象可以表演舞蹈，供众人娱乐。汉武帝时曾有"南越献驯象"的史事。河南嵩山的两处东汉石阙上都刻有驯象图，江苏省连云港孔望山还有一座东汉圆雕石象，象的东侧镌刻持钩象奴，这是同时期的学者王充所述"越奴钩象"，即南方越僮手持长钩驯服大象，与后来敦煌壁画"普贤变"中普贤乘象及象奴有渊源关系。经过驯化的大象可以用来乘骑、驮载和驾车。在中国古代，用于骑驮、驾车和表演的驯象，主要是来自南亚和中国云南等地的亚洲象。传说黄帝(轩辕氏)就曾"合鬼神于西泰山上，驾象车而六纹龙"。周秦以来，大象骑驮和大象驾车普遍用于作战和远行。魏晋以后，象的用途不断增加，除了骑驮与驾车运输、作战

外，还大量用于祭祀仪仗和庆祝活动中，以衬托肃穆威严的气氛，而象舆则是这些活动的必需设施。大象及象舆除在祭礼和庆祝活动中使用外，又可用于游戏观赏活动，特别是在庆典中，大象全身及象舆被装饰得十分豪华，象征歌舞升平、稳定和繁荣的太平盛世。在漫长的岁月中，驯象已成为历代先民乐于使用的运载工具。

敦煌壁画中所见的象运，仅乘骑和驮运两类。乘骑用象一般设榻辇；在象背上设榻辇，对人来说是骑乘，而对象来说仍然是驮运。即是说，象运的乘骑和驮运其实是一回事。我们这里以象舆或象辇来讨论供人乘骑的驯象壁画。敦煌壁画中的象辇与象舆，在结构上视其用途有所不同，如佛传故事画中绘画佛母摩耶夫人回宫所乘象舆为亭屋式，四周施帷幔；"劳度叉斗圣变"故事画中，达官贵人观看舍利弗与劳度叉斗法时所乘象辇，是在象背上设高座榻辇，让乘象辇者居高临下，清楚地看到一切。另外，有一些象辇较宽敞，乘者可以仰卧其上。但无论何种形式，古代敦煌不可能有驯象运载，不过从来往于敦煌的西域商旅或使者中，可能有一部分人使用驯象，因为驯象较适合长途运输。西域使臣中也可能有王公贵族乘坐豪华象舆来中原，或向中原皇帝献上驯象及象舆辇者。这就为敦煌壁画驯象辇舆的制作提供了生活基础。

特别值得注意的是，十世纪初年所造第138窟，绘有一幅马辇图像，马背上设置方形低栏榻辇，二人坐于辇上。画师们以马为象，因为马背上无法安置榻辇，这幅画显然是画师们接受外来文化后，在想象的基础上进行的创作，所以它并不反映真实情况。

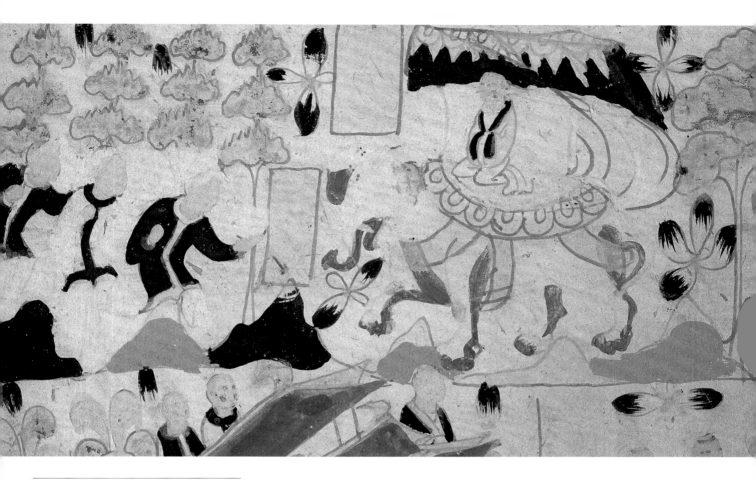

149　太子出游所乘的象舆

在公元570年前后建成的第296窟中有绘
制时间最早的两幅象舆图，实际上是乘
象图。象背上披一边饰为莲花图案的铺
毡，一人跪坐于毡上，后竖伞幢，因之可
视为舆。图中所绘是善友太子乘象出游
受到百姓欢迎的故事。

北周　莫296　窟顶南坡

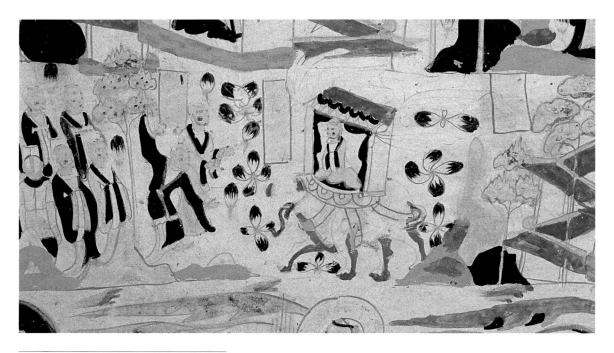

150 百官迎象舆

在第296窟的同一壁面，还绘有另一幅象
舆图，舆室为厢型，舆中坐一人。绘画善
友太子出海寻宝，历尽千辛万苦后终于
回到祖国时受到欢迎的情景。

北周　莫296　窟顶南坡

151 供养人象舆

象舆背上的莲花铺垫，设置一个方形低
栏榻辇，一人在卧辇中屈膝仰卧。这幅象
舆图出现在供养人像列中，可能是反映
这个躺在象辇上的贵族是来往于敦煌的
西域商旅。他热衷于营造佛窟，但此时已
卧病不起，作为施主又不能不在佛窟里
出现，故此只好绘成躺在象辇上。

晚唐　莫386　前室东壁

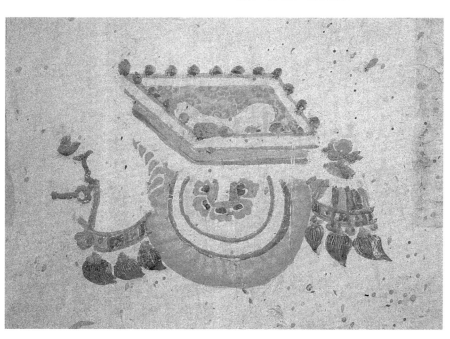

见下页 ▶

153　佛母回宫象舆

图中的象舆见于屏风画佛传故事画中，除本图所见三乘之外，画中还有近十乘象舆，均为须弥方形座，榻辇上又置四角亭，乘坐者置身于亭内。这里所选为佛陀释迦牟尼降生后，佛母摩耶夫人回宫时的情景之一。此佛传故事画中还有象舆数乘，虽表现情节不同，但象舆的形式基本一致。

五代　莫61　南壁

152　象舆二乘

图中绘象舆二乘，象背上安置须弥座，为六角形低栏榻辇，辇中各坐一人。它所表达的可能是"劳度叉斗圣变"中达官显贵们乘用象辇观看佛弟子舍利弗圣者与外道劳度叉斗法的情形。因为大象比较高大，又加上高座榻辇，使乘坐者可以全面观看场景。

五代　莫146　西壁

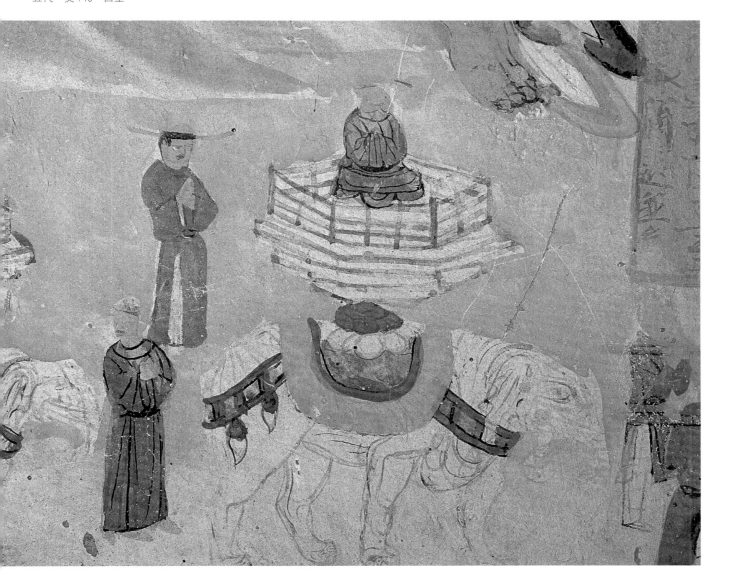

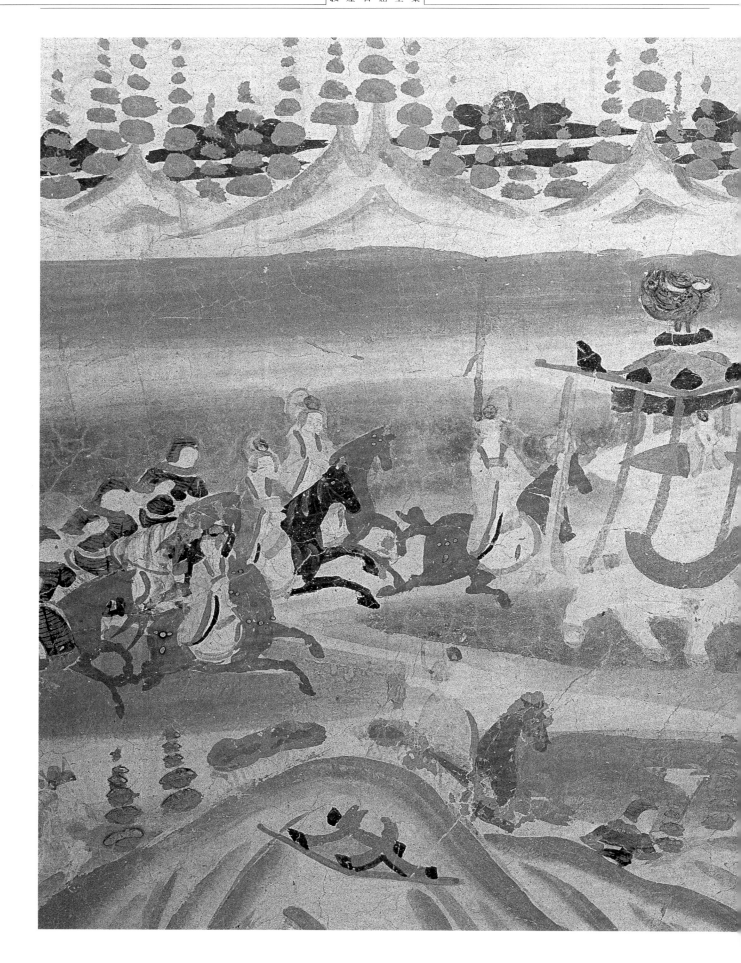

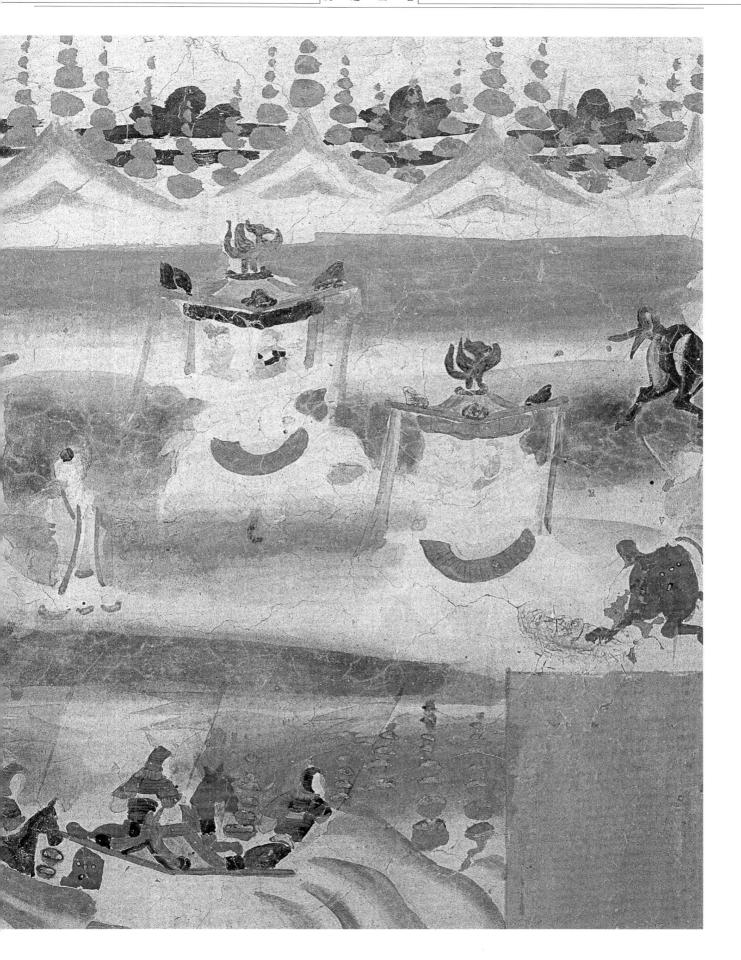

154 越奴钩象

东汉时代中国学者王充在他的著作中提
到"越奴钩象"，即南方的越人拿着长钩
驾驭大象。图中的象奴赤裸上身，蓄短
发，手持一钩，双臂和双腕均有环饰，应
是南方的越奴。

晚唐 莫9 南壁

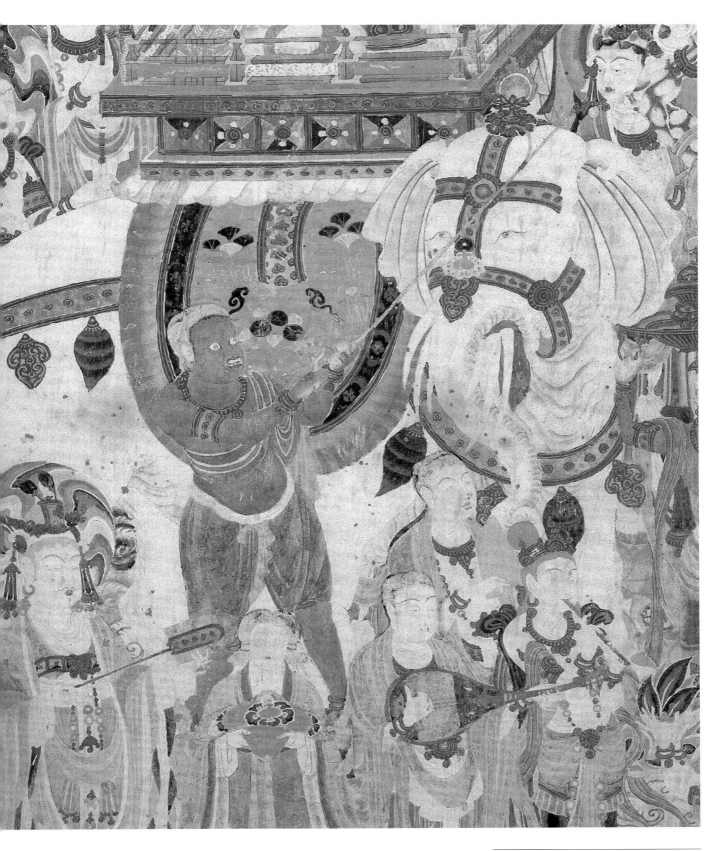

155 越奴钩象

中唐　莫159　龛外南侧

156　马舆

马背上设置方形低栏榻辇，二人坐于辇
上。这幅画距现实太远，因为马背上无论
如何是不能安置这类榻辇的。

晚唐　莫138　北壁

第 六 章

天上人间——敦煌壁画中的出行图与神仙车

　　谈到敦煌石窟中有关交通方面的壁画,不能忽略反映达官贵人奢华生活的"出行图"和富有想象力的神仙车。这是敦煌壁画有关交通图像中特具魅力的天地。

　　敦煌壁画中表现历史人物活动的"出行图",大多绘画在由这些历史人物的家族出资营造的石窟中。公元865年,归义军节度使张淮深为纪念其叔张议潮从吐蕃手中光复敦煌重归大唐的丰功伟业,出资营造第156窟和绘制长卷式的"出行图"。与"出行图"相似的绘画也见于汉、晋和南北朝的墓室壁画中,唐代更有不少是以手卷形式出现的"出行图"。

　　"出行图"在敦煌壁画中,一般以夫妇双方一对一对地出现,题材表现"夫贵妻荣"。很多人都将这些"出行图"看作是贵族妇女的"游春图"。在这些贵夫人的"出行图"上,可看到笔直平坦的大道,载歌载舞的出行队伍,马驼及车轿等交通运输工具以及邮政驿马等。从某种意义上说,壁画中的贵夫人"出行图",是全面展示敦煌古代交通道路的代表作品。

　　敦煌石窟早期和前期壁画中出现的神仙车图像,是人们在现实车辆基础上的想象。虽然它被画在空中,但实际上是陆上交通运载工具的翻版。在研究中国车辆制造和使用的历史方面,神仙车的可借鉴之处并不很多;但作为艺术作品,却表现更深更广的文化内涵。它反映了古人对美好事物的向往。随着历史的发展,许多神话已变成现实,这是人们用劳动创造想象的必然结果。

第一节 出行图与敦煌的道路交通

在公元九至十世纪的敦煌壁画中，出现过一些表现历史人物活动的"出行图"。目前保存在壁画中，或者在壁画中留有遗迹者共有四窟八幅：莫高窟第156窟的"张议潮统军出行图"和"宋国夫人出行图"，第94窟被后代壁画覆盖的"张淮深出行图"和"陈氏出行图"，第100窟的"曹议金出行图"和"圣天公主李氏出行图"，以及榆林窟第12窟的"慕容归盈出行图"和"曹氏出行图"。

这四座洞窟壁画中的"出行图"，第156窟基本保存完好，并有榜书。第100窟仍存上中部三分之二画面，第94窟只露出部分残迹，而榆林窟第12窟已漫漶不清。这里主要介绍第156窟和第100窟的贵夫人"出行图"。

第156窟"宋国夫人出行图"（全名为"宋国河内郡夫人宋氏出行图"）全长八点六八米，高约一点一米。宋国夫人是河西归义军政权的创建者张议潮之妻。从榜题看，分为歌舞乐伎、前卫队、行李马车一乘并驿使、小娘子担舆二乘、安车（坐车）一队四乘、乐队并中卫队、夫人本人并侍从、辎重驮马队及后卫骑兵队等。运载方式以骑驮为主，交通工具有古代最尊贵的八抬舆轿，以及运载行李的栈车和供人乘坐的安车。榜题为"小娘子担舆"的两乘八抬肩舆，可能是供随从宋国

夫人出游的三女公子的乘坐工具；二乘担舆均为六角式结构，但装饰上稍有区别。张议潮官高一品，按唐制，其女儿与夫人都可以乘坐八抬肩舆。而图中的多数人，如舞伎、士兵、轿夫、车夫、马夫、侍女等仍然步行。这幅将众多的人物、各类陆上交通工具和各种行进方式交织在一起的"出行图"，展示了古代敦煌地区十分宏伟的交通道路盛况。

圣天公主李氏，是曹氏归义军开创者曹议金的回鹘夫人。回鹘人称王室之女为"天公主"，李氏为唐朝赐姓。曹议金在李氏之前已有索氏和宋氏两夫人，但李氏一直排"第一夫人"之位。曹议金死后，李氏被曹氏子孙尊为"国母圣天公主"。第100窟建成于曹议金死后的公元939年，窟主为李氏与曹议金长子曹元德，窟号"天公主窟"。窟内的"曹议金出行图"是李氏对曹议金历史功勋的追念。"李氏出行图"（全名为"国母圣天公主陇西李氏出行图"）也是一幅游乐图，全长十二米多，残高零点五米至一点一米不等，其结构、布局与"宋国夫人出行图"相似，但规模更大一些；尤为突出的是图中有一组马上乐队，不仅构图新颖，而且在所有敦煌壁画中仅此一例。

这些出行图所表现的人物，一般都是该石窟的窟主，即当时敦煌地区的最

高统治者和他们的夫人。夫妻双方各自的"出行图"对称绘在窟内左右两壁的下方或前、后壁的左右两边。不过，夫妻的"出行图"虽然规模相当，在窟壁上所占面积也不相上下，但其内容、性质却有根本的差异。男主"出行图"所表现的是主人统军南征北战的疆场情景：旌旗飘扬，战马嘶鸣，鼓角长啸，戟光剑影。女主"出行图"所展示的则是主人及其随从的游乐场景：弦管齐奏，伎乐共舞，行装丰盈，侍众簇拥……。两幅画面是两个截然不同的世界，男主人用拼杀来创造歌舞升平的太平盛世，而他们的夫人则是直接的受益者。因此，男主"出行图"可看作主人历史功绩的记录，而女主"出行图"则是全面反映当时繁荣稳定的敦煌社会的交通道路画卷。

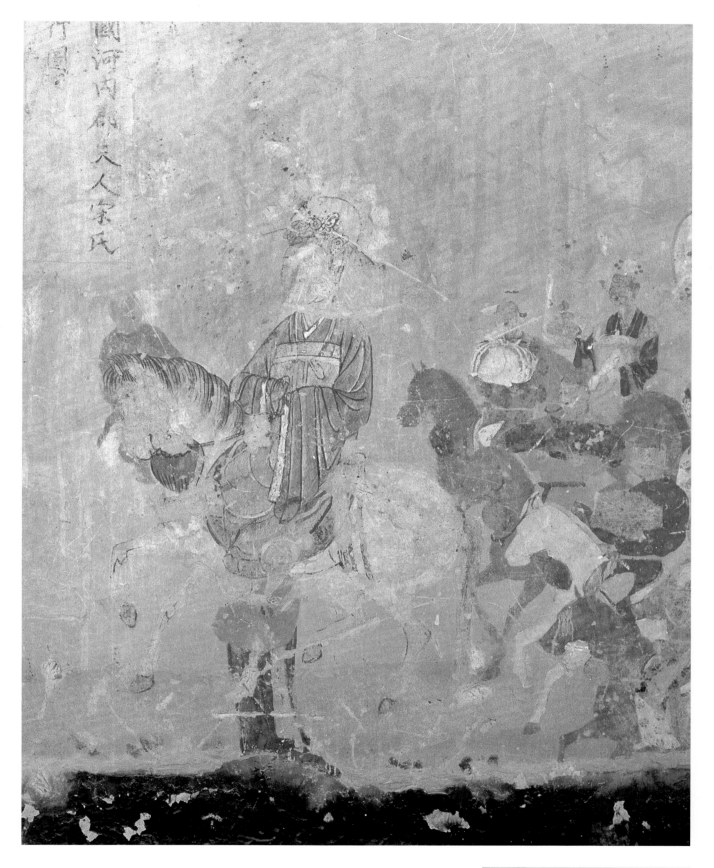

157 宋国夫人

晚唐 莫156 北壁

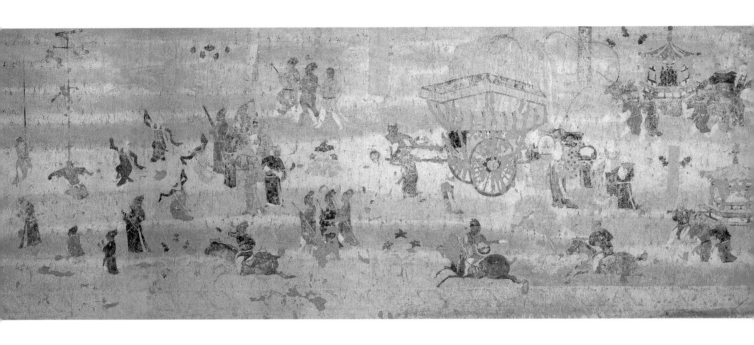

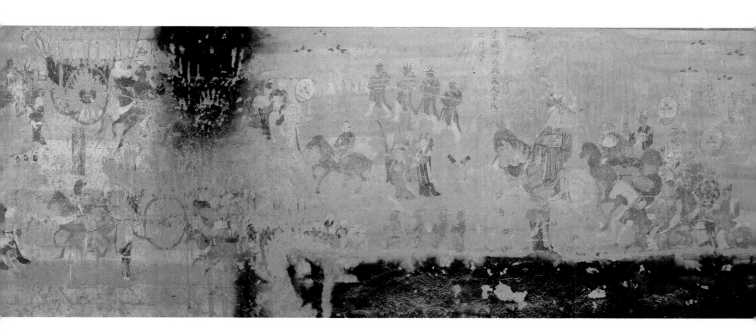

158　宋国河内郡夫人宋氏出行图

第156窟南北壁及东壁南北两侧的底部，分别绘长卷式"张议潮出行图"和"宋国夫人出行图"。宋国夫人即张议潮之夫人广平宋氏。这幅画长达八米多，自西至东依次画乐舞百戏、各种交通运载工具、宋国夫人及其随从等，从各个方面展示了当时敦煌的陆路交通盛况。画中主人宋国夫人骑在马上，前呼后拥。出行队伍由左而右，以卫队分为前中后三部分。图的左端开路的是耍杂技和十人乐舞队，紧挨的是前卫队六人。旁边有三骑前奔，是出行队伍的驿使。从中卫队开始是出行队伍的中部，夫人本人骑高头大马，其后有两排骑马的侍从。

晚唐　莫156　北壁

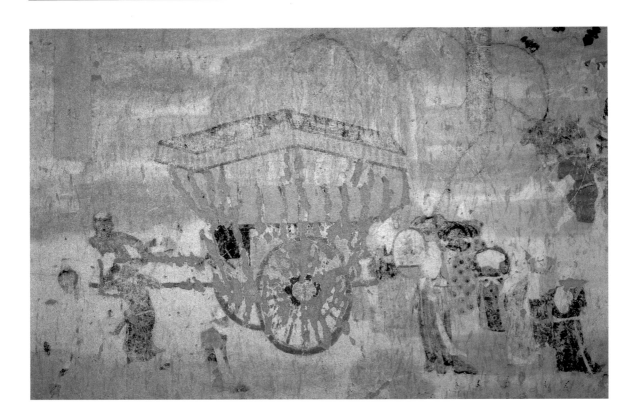

159　行李车马

选自"宋国夫人出行图",为运载货物的
栈车图像,大轮、高栏。榜题为"行李车
马"。

晚唐　莫156　北壁

160　驿马传递

位于"出行图"中"行李车马"之下面,
有一人手持书信状物品,骑马来回穿梭
于人流之中,专家们视其为反映古代邮
政驿马传递信函的图像。

晚唐　莫156　北壁

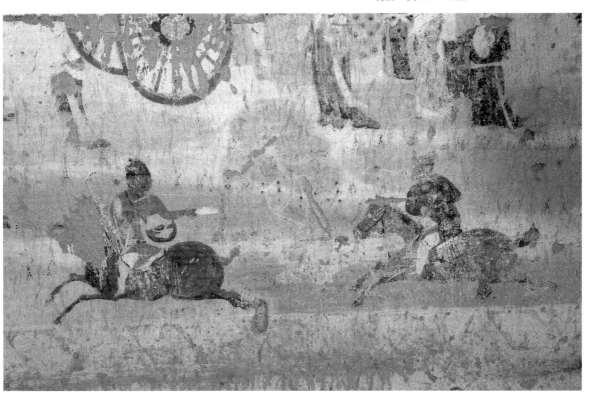

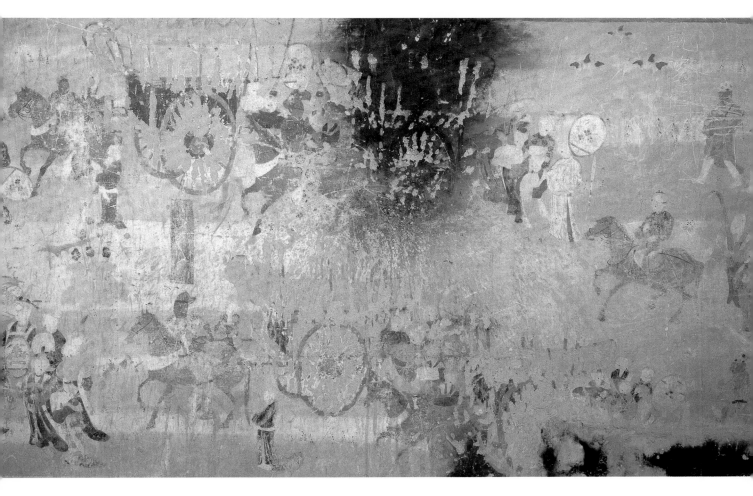

161 "坐车"四乘

榜题为"坐车"的四乘单马驾驭的双轮双
辕车,四周封闭,上有卷棚顶,属安车型,
亦为当时贵族的乘用工具。

晚唐 莫156 北壁

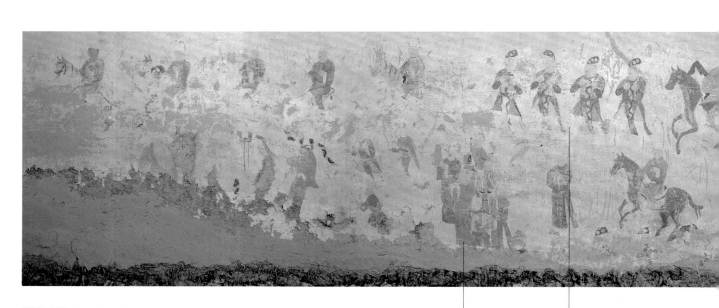

乐队及指挥　　　　　马队护卫

162　圣天公主李氏出行图之一

此窟在公元939年建成。窟主为河西节度
使曹元德与其母陇西李氏。窟内的"曹议
金出行图"及"圣天公主李氏出行图"即
曹元德为纪念父亲曹议金和歌颂李氏所
作。与"宋国夫人出行图"一样，此图也
是一幅全面反映十世纪敦煌地区交通的
佳作。图中出行队伍可分五部分：最前的
是百戏，已漫漶不清，然后是乐队二组；
紧接有马上乐队一组，伎乐数人骑在马
上演奏鼓、箫、方响、筚篥等乐器；圣天
公主及其侍从在画面的中间部分；跟在
后面的有肩舆三乘；最后是马车队三乘。

五代　莫100　北壁

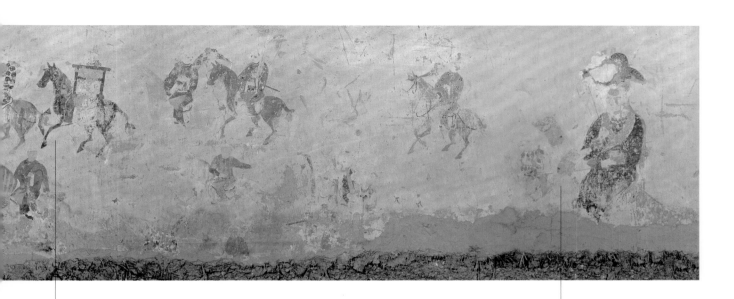

马上乐队

圣天公主及侍从

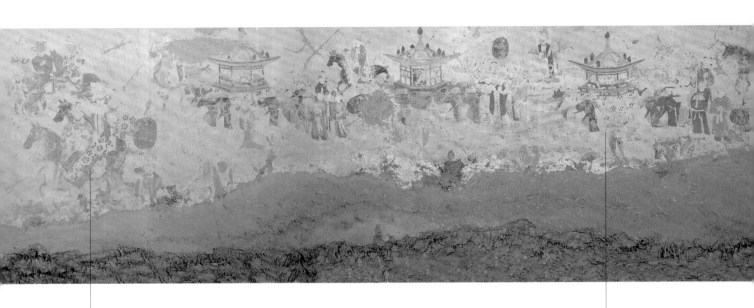

骑马携物的随从

肩舆

马车

163 圣天公主李氏出行图之二
五代 莫100 北壁至东壁

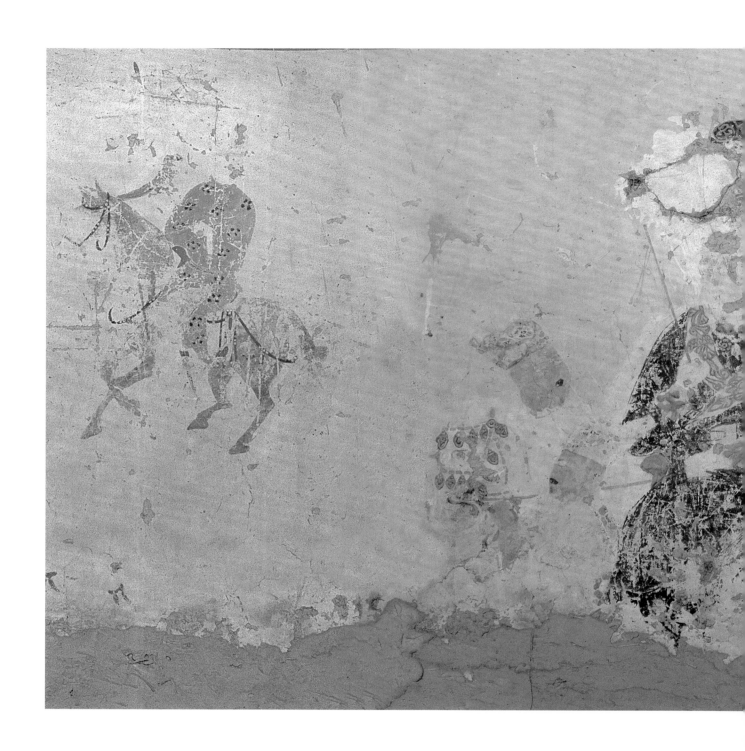

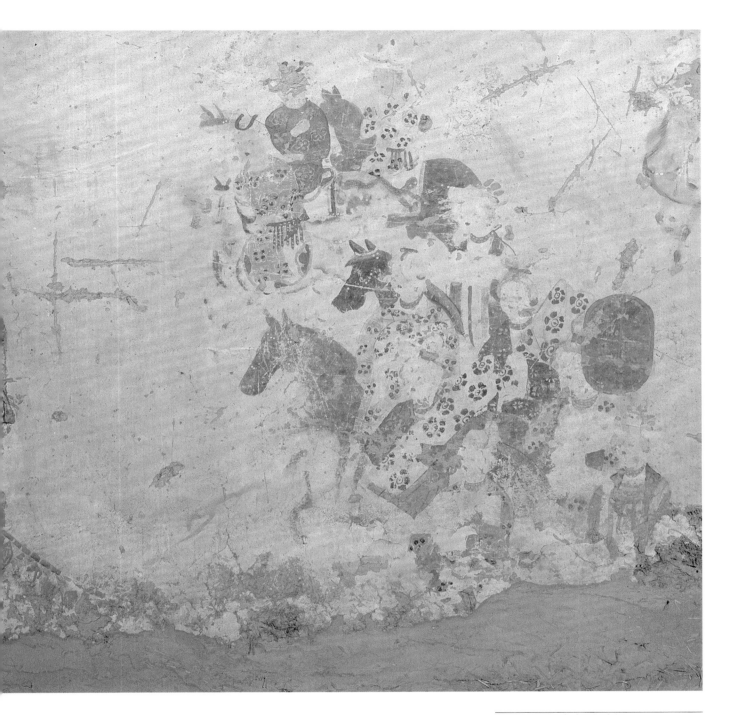

164 圣天公主及随从

圣天公主乘马，前面骑马二人回首顾盼，
后面一排骑马者携物跟随，形成前呼后
拥之状。

五代 莫100 北壁

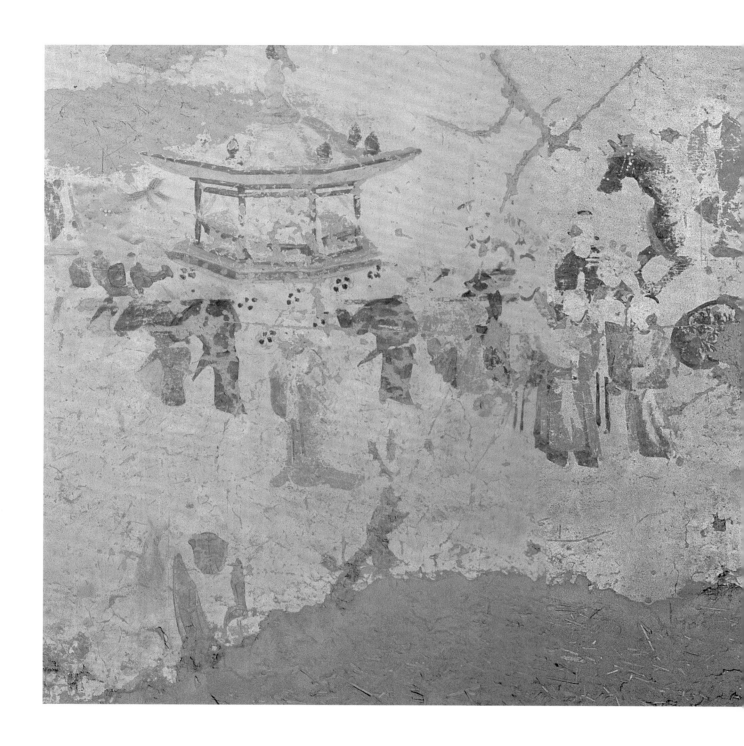

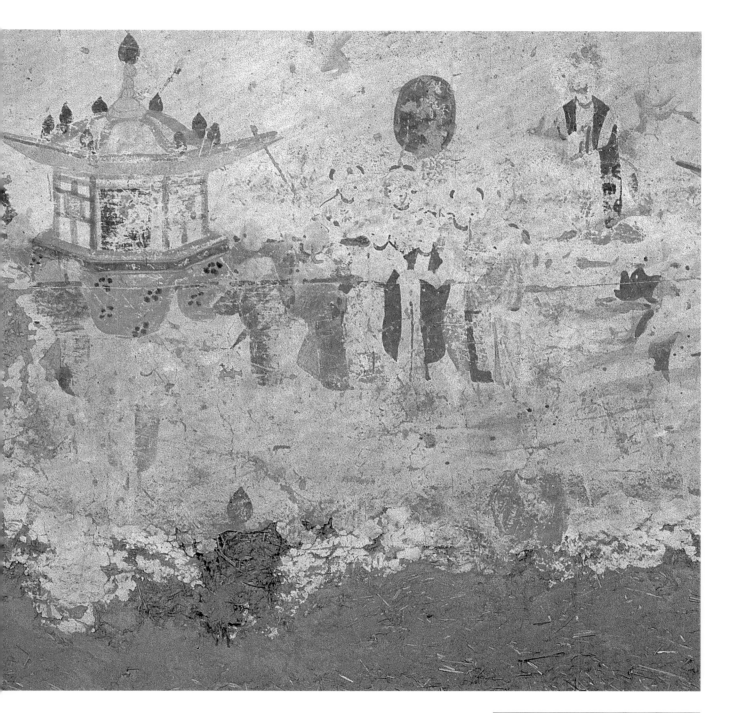

165 八抬肩舆

"出行图"中现存三乘六角亭形八抬肩
舆，下部残毁的壁画原本还有一乘或数
乘。从曹议金有众多的女儿这一点看，这
些肩舆应为"小娘子担舆"。

五代 莫100 北壁

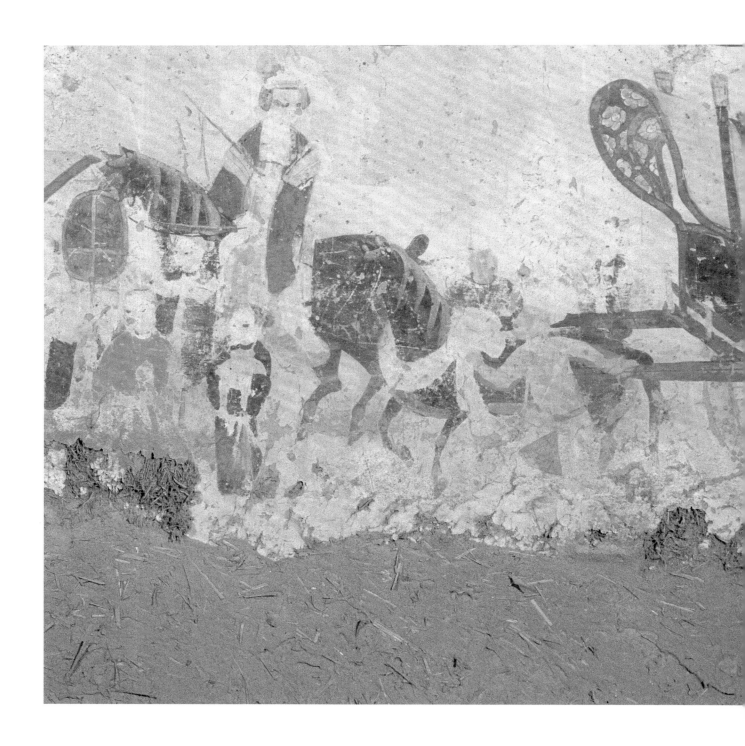

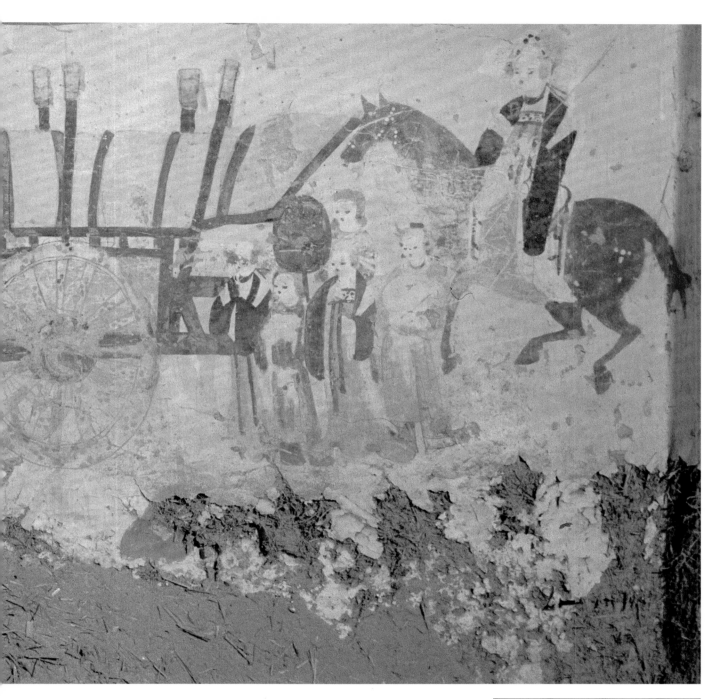

166　单马驾安车

这是"出行图"中的棚顶双辕双轮单马驾安车，车身较长，为当时壁画中常见车型。

五代　莫100　北壁

第二节　神仙车

　　如果说，敦煌后期壁画中的贵夫人"出行图"是描绘现实的交通状况的话，那么，前期壁画中的"神仙车"就是人们想象或憧憬中的天国交通的神物。

　　敦煌莫高窟西魏至唐初的壁画中，有十多个洞窟壁画绘有由龙、凤、狮子驾驶，行驶在云雾之中的神仙车图像。神仙车由轮、舆组成，但无辕；车舆为辂车型，有坐椅、靠背、扶手和伞盖。驾车的龙、凤、狮子为三或四不等，亦有个别是由马驾驶的。这种车的形象大抵来自中原，例如东晋著名画家顾恺之的传世之作《洛神赋》中就有。南北朝时这种车的形象在中原和敦煌流行，与当时道教盛行有关。因为佛教为了求得发展，也曾一度利用

四川成都出土的汉代辂车画像石

道教的形式来表现佛教的内容。因此，现代也有学者认为这是佛教石窟中的道教内容。

　　神仙车图像最早出现于公元539年的西魏时建成的第285窟及同时期的第249窟壁画。第285窟中是根据佛教密宗经典所载"日天"、"月天"形象而绘制的"日轮车"和"月轮车"。日轮车是一辆无辕的辂车，画于日轮之中。日天交胫坐于车内，驾车之四马两左两右，相背而驰。整个日轮与日轮车被托在一力士手中。这力士和另一力士驭手又站于一辆前后单轮、无辕、平板的神仙车上，正由三只凤凰拉动。月天所乘坐的月轮车基本上与日轮车相同，由四鹤拉动。而手托月轮与作为驭手的二力士站于由三只狮子驾驶的一辆无辕、平板的神仙车上。凤车和狮子车原为佛经所不载，是当时的画师们根据社会的实际需要加以增改的，显然是道教盛行时的产物。

　　龙车和凤车图像最早出现于西魏时的第249窟壁画。按照佛经内容，坐龙车的是帝释天，坐凤车的是帝释天的天妃悦意，另有一说是梵天。画师在这里借助道教神仙东王公、西王母的形象来表现。龙车和凤车均为无轮、无辕之辂车型，驾车者分别为四龙、三凤，都在天空中腾云驾雾，追星赶月。

　　第249窟壁画中的龙车与凤车即后来全部神仙车图像的雏形，但略有不同：西

魏第 249 窟壁画中的凤车是三凤驾车，而北周、隋和初唐以后洞窟出现的凤车，均为四凤驾车；但所有的龙车均为四龙驾车。

敦煌壁画中的"出行图"与神仙车，向我们展现出一幅幅人间与天上有关交通的画卷。

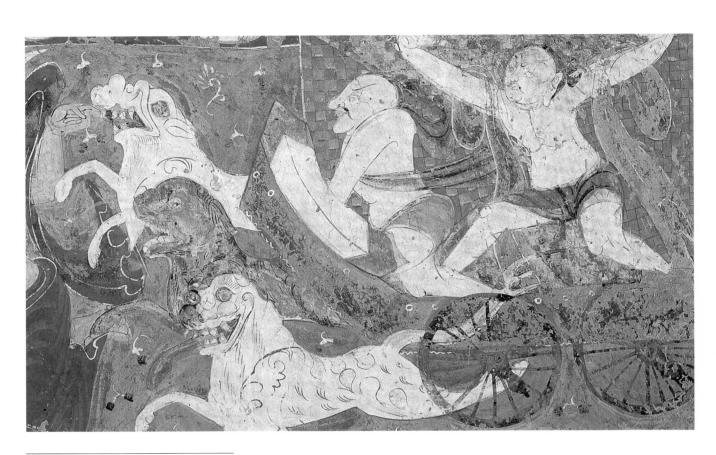

167　四轮狮车

此窟建于西魏大统年间，有四轮狮车和
四轮凤车，均为无辕、无舆的四轮平板
车，驾车者为三只狮子，车上各有力士驭
手二人。

西魏　莫285　西壁

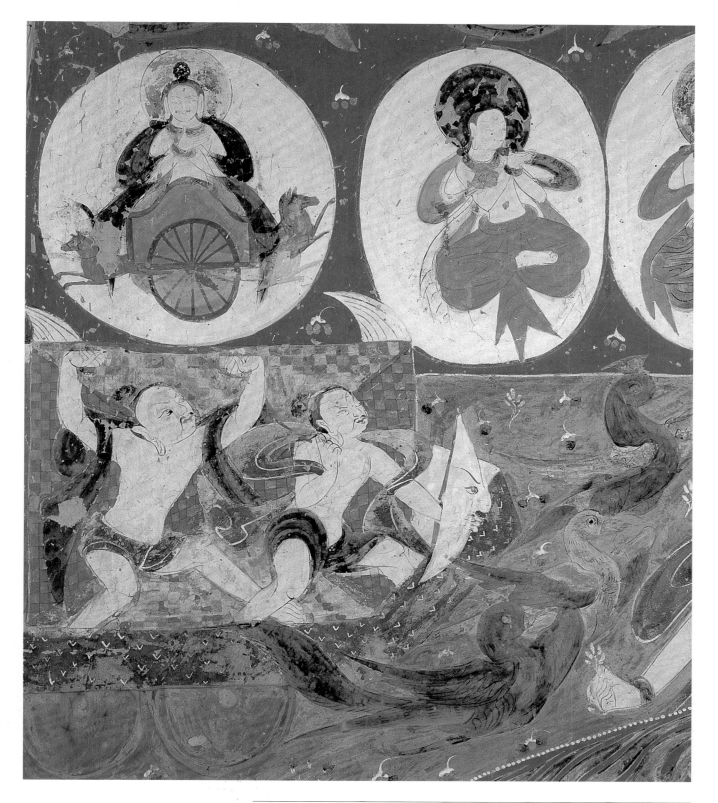

168　四轮凤车与日轮车

日轮车画于日轮之中，是一辆仅有舆轮而无辕的辂车。日天交胫坐于车内，驾车之两马分头向左右相背而驰。四轮凤车与四轮狮车基本相同，只是改狮为凤。这里所表现的，是佛教密宗经典所载佛界诸天形象。

西魏　莫285　西壁

169 飞龙驾车

这是敦煌壁画中绘制时间最早的龙，图中表现的是诸天赴会的情景，驭龙者是帝释天，这是借道教东王公的形象来表现佛教题材。

西魏　莫249　窟顶北坡

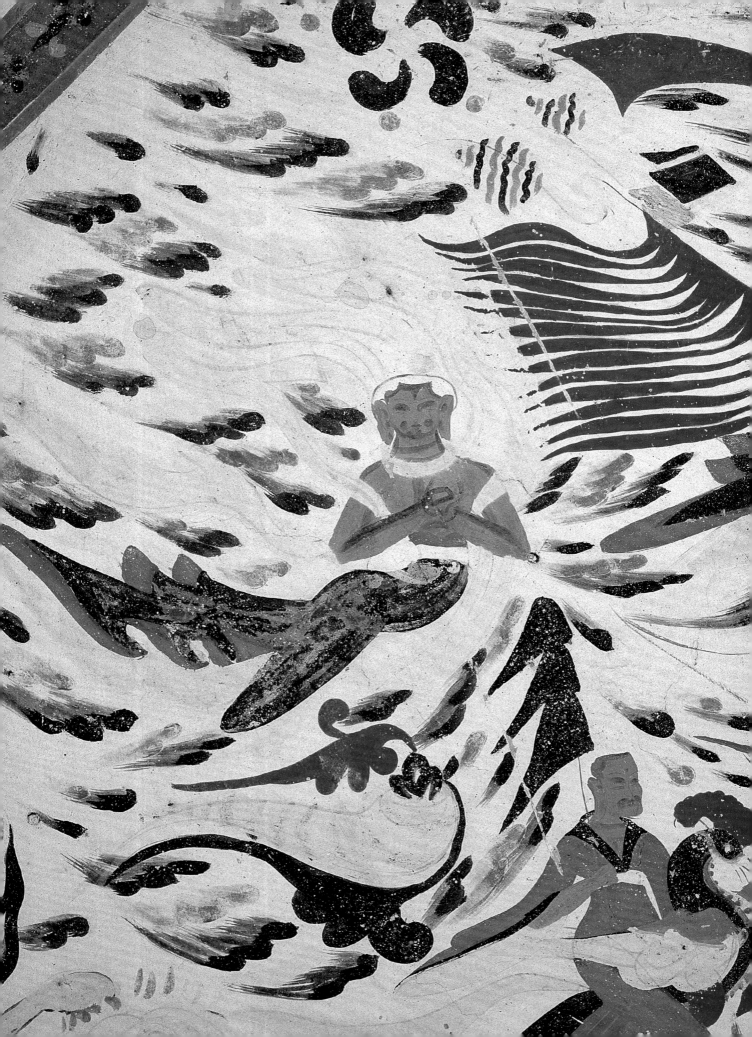

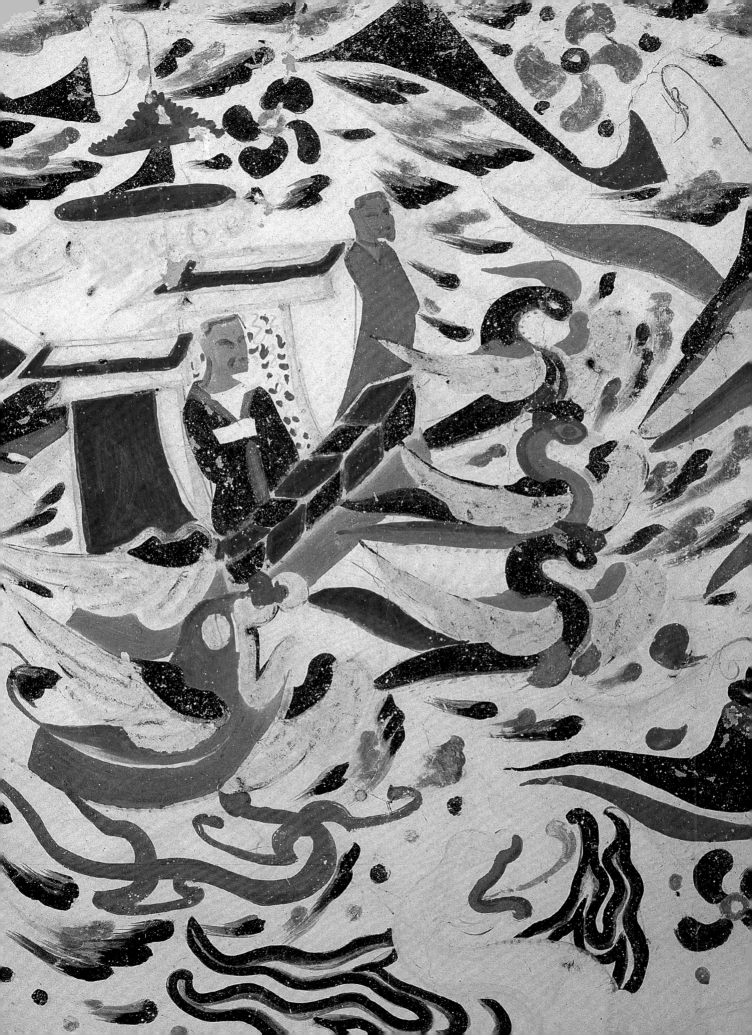

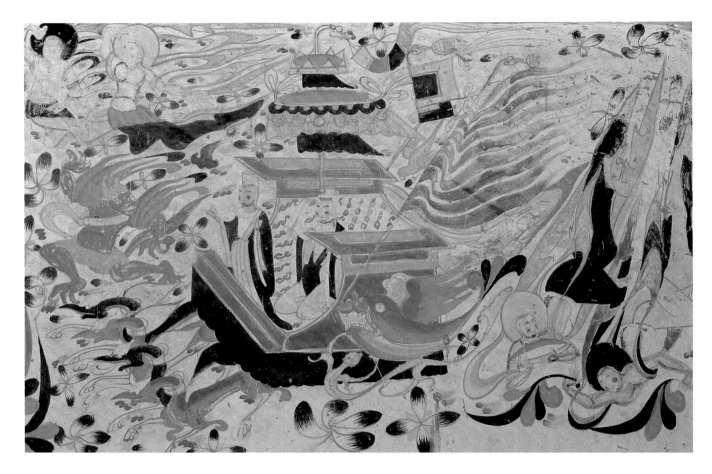

171　乌获与四龙车

龙车左上角及右下角各有两个飞天,车
前是兽头人身、臂生羽毛,鼓腹着短裤的
"乌获",他是天宫诸神之一,力能扛鼎。
另一说法认为这是佛典的"人非人",即
人兽组合的力士。

北周　莫296　西壁

170　三凤车　　　◀ 见上页

最早出现的凤车图像是在西魏时建成的
第249窟。按照佛经内容,这应是表现佛
教天界(诸天)赴会的场面。坐凤车者为梵
天。画师们在这里借助中国道教神仙西
王母的形象来表现。凤车无辕,驾车者分
别为三凤,车前部有驭手一人。

西魏　莫249　窟顶南坡

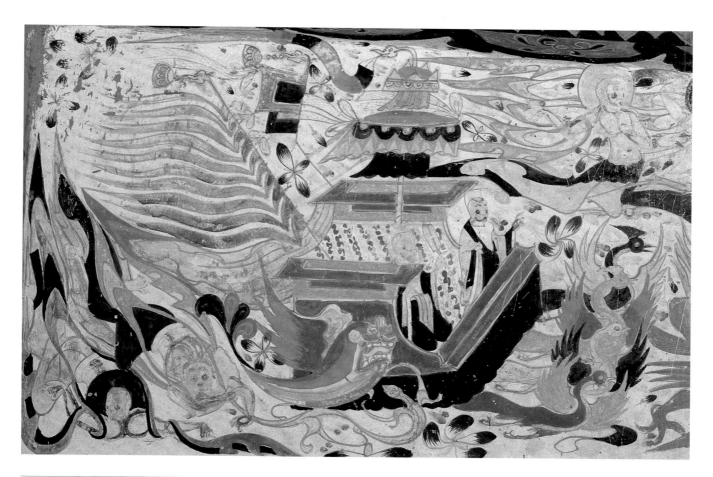

172　四凤车

敦煌壁画中的凤车，最早出现时为三凤
驾车。西魏至北周壁画中的凤车已发展
为四凤驾车。凤车上插牙旗，有一御车者
驭四凤，左下角和右上角有飞天，表现凤
车在天空中飞驰。

北周　莫296　西壁

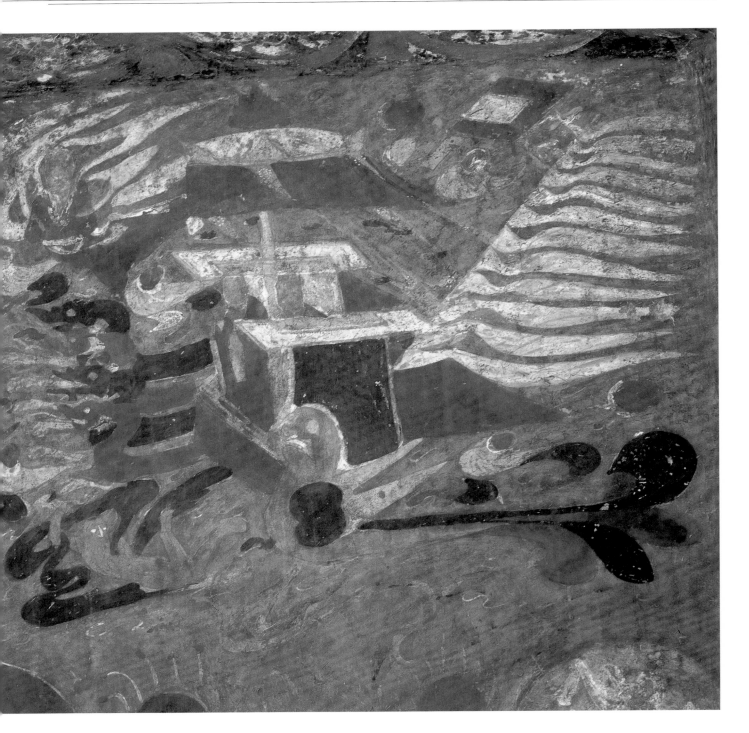

173 翱翔青天的四龙车

北周　莫294　西龛外南上角

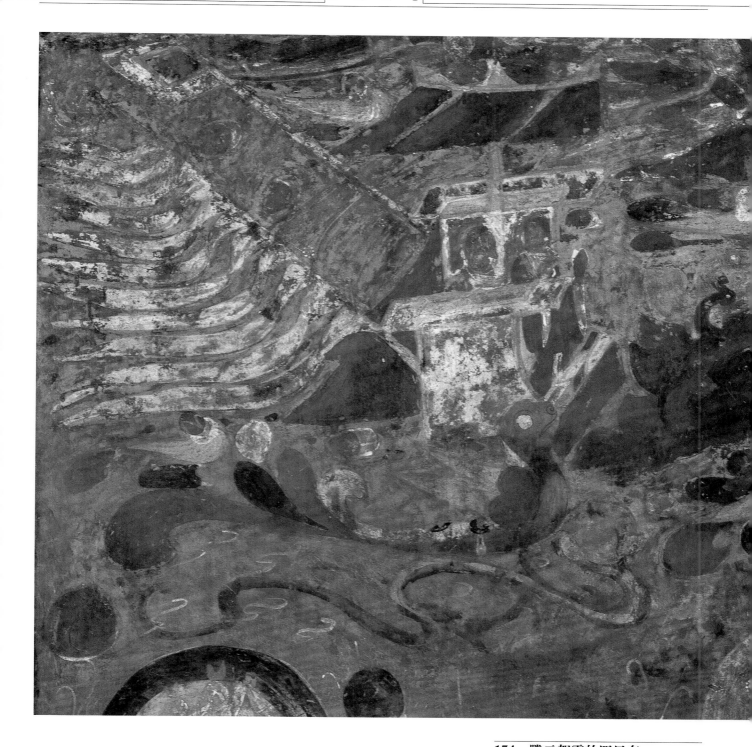

174 腾云驾雾的四凤车

北周　莫294　西龛外北上角

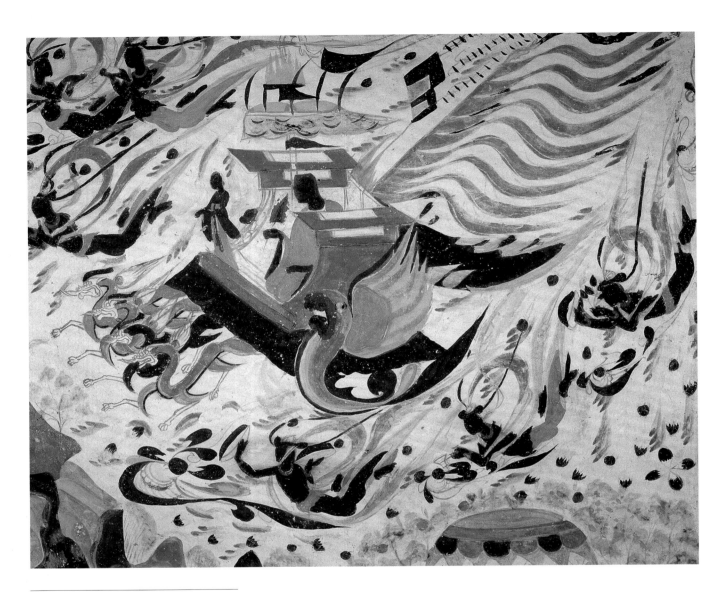

175　飞天伴随的四龙车

隋　莫423　西龛外顶

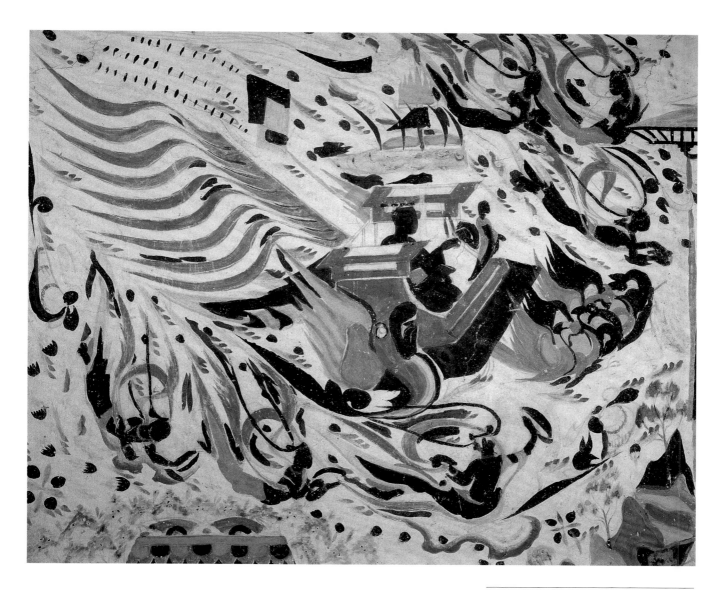

176 四凤车

隋 莫423 西龛外顶

177 帝释天的四龙车 见下页 ▶

帝释天所乘的龙车，由四龙驾驭，为敞式车舆，车舆底部有垂幔，车的旁边有神兽，车舆中央竖有华盖，车的两侧插旌旗。

隋 莫401 西龛内顶

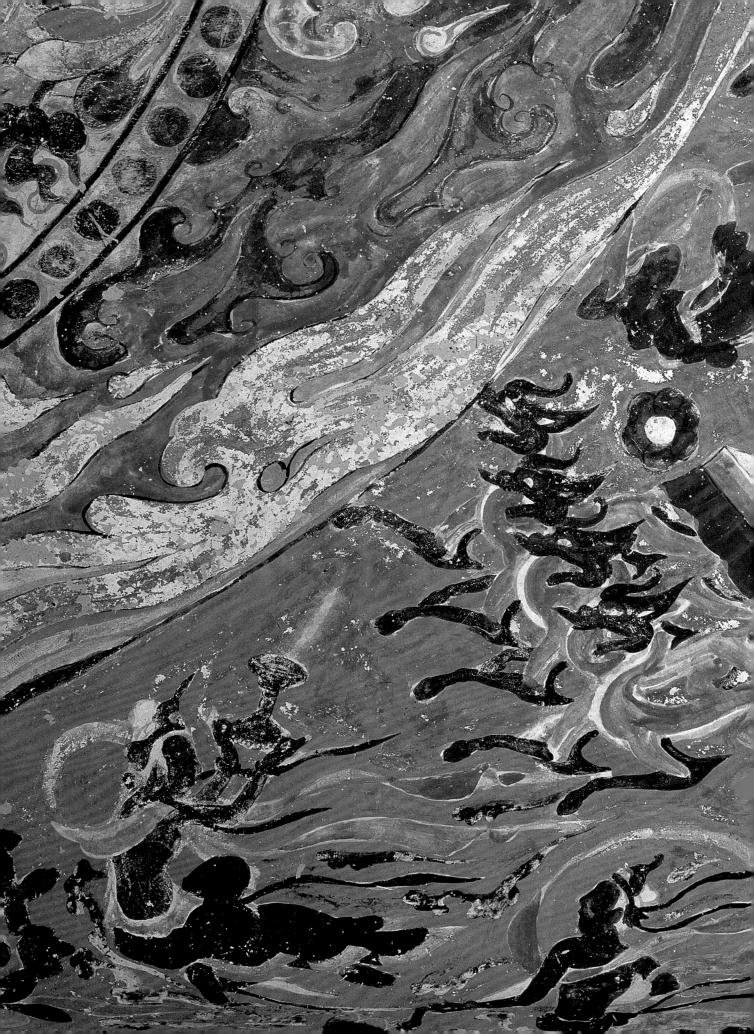

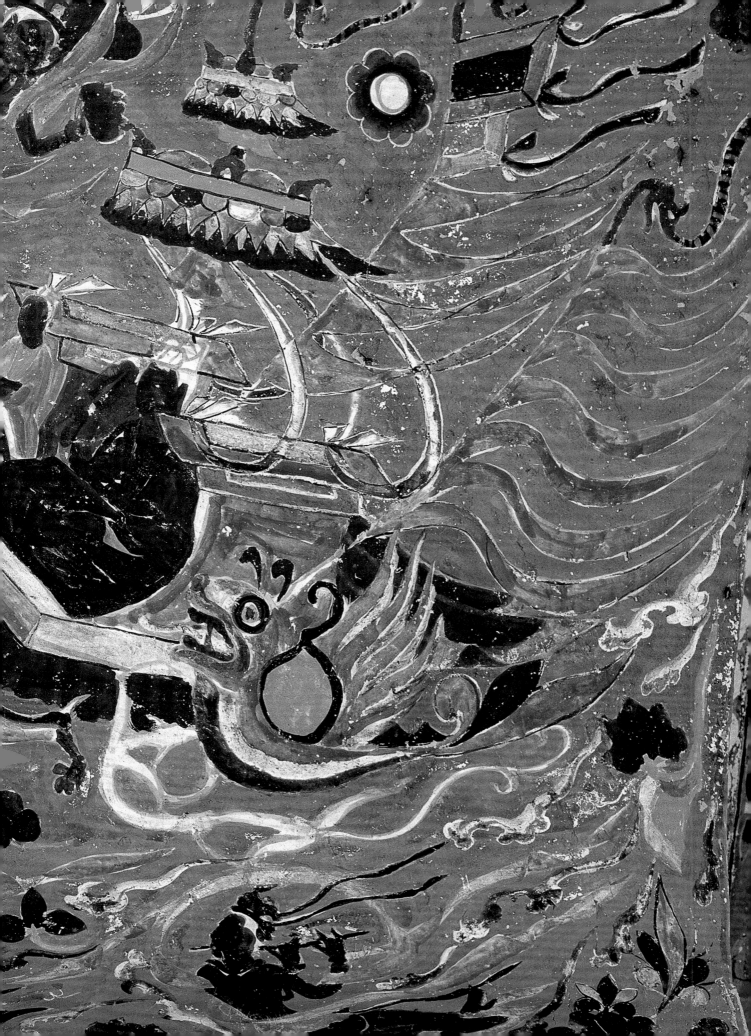

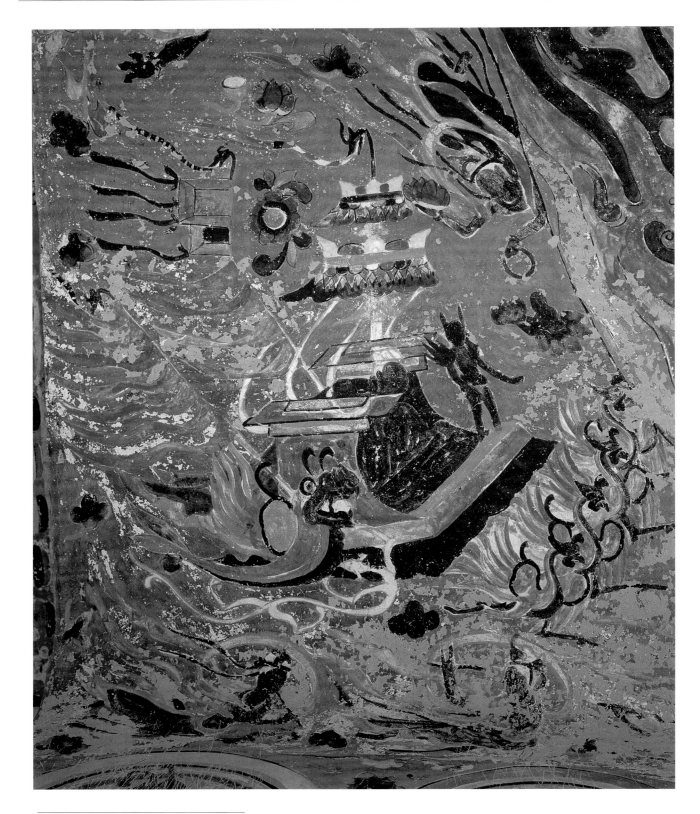

178　帝释天妃的四凤车

帝释天妃所乘的凤车，由四凤拉挽，无
轮，敞式车舆，车旁有神兽，车舆底部有
垂幔，车舆中央竖有华盖，车的两侧插旌
旗。

隋　莫401　西龛内顶

图版索引

敦煌石窟分布图

本全集所用洞窟简称：莫即莫高窟，榆即榆林窟，东即东千佛洞，西即西千佛洞，五即五个庙石窟。

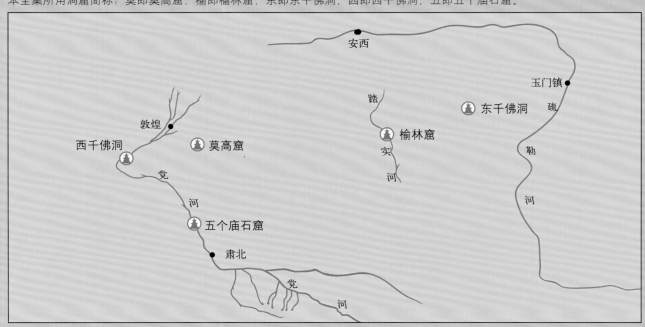

敦煌历史年表

历史时代	起止年代	统治王朝及年代	行政建置	备　注
汉	公元前111—公元219	西汉 公元前111—公元8 新莽 公元9—23 东汉 公元23—219	敦煌郡敦煌县 敦德郡敦德亭 敦煌郡	公元前111年敦煌始设郡 公元23年隗嚣反新莽；公元25年窦融据河西复敦煌郡名
三国	公元220—265	曹魏 公元220—265	敦煌郡	
西晋	公元266—316	西晋 公元266—316	敦煌郡	
十六国	公元317—439	前凉 公元317—376 前秦 公元376—385 后凉 公元386—400 西凉 公元400—421 北凉 公元421—439	沙州、敦煌郡 敦煌郡 敦煌郡 敦煌郡 敦煌郡	公元336年始置沙州；公元366年敦煌莫高窟始建窟 公元400至公元405年为西凉国都
北朝	公元439—581	北魏 公元439—535 西魏 公元535—557 北周 公元557—581	沙州、敦煌镇、义州、瓜州 瓜州 瓜州鸣沙县	公元444年置镇，公元516年罢，为义州；公元524年复瓜州 公元563年改鸣沙县，至北周末
隋	公元581—618	隋 公元581—618	瓜州敦煌郡	
唐	公元619—781	唐 公元619—781	沙州、敦煌郡	公元622年设西沙州，公元633年改沙州；公元740年改郡，公元758年复为沙州
吐蕃	公元781—848	吐蕃 公元781—848	沙州敦煌县	
张氏归义军	公元848—910	唐 公元848—907	沙州敦煌县	公元907年唐亡后，张氏归义军仍奉唐正朔
西汉金山国	公元910—914		国都	
曹氏归义军	公元914—1036	后梁 公元914—923 后唐 公元923—936 后晋 公元936—946 后汉 公元947—950 后周 公元951—960 宋 公元960—1036	沙州敦煌县 沙州敦煌县 沙州敦煌县 沙州敦煌县 沙州敦煌县 沙州敦煌县	
西夏	公元1036—1227	西夏 公元1036—1227	沙州	
蒙元	公元1227—1402	蒙古 公元1227—1271 元 公元1271—1368 北元 公元1368—1402	沙州路 沙州路 沙州路	
明	公元1402—1644	明 公元1404—1524	沙州卫、罕东卫	公元1516年吐鲁番占；公元1524年关闭嘉峪关后，敦煌凋零
清	公元1644—1911	清 公元1715—1911	敦煌县	公元1715年清兵出嘉峪关收复敦煌，公元1724年筑城置县

图书在版编目（CIP）数据

敦煌石窟全集. 26，交通画卷／敦煌研究院主编；马德本卷主编.
—上海：上海人民出版社，2001
ISBN 7-208-03889-9

Ⅰ. 敦... Ⅱ. ①敦... ②马... Ⅲ. ① 敦煌石窟－全集
②敦煌石窟－壁画－画册 Ⅳ. K879.21

中国版本图书馆 CIP 数据核字(2001)第 063120 号

ⓒ 上海人民出版社、商务印书馆(香港)有限公司

简体字版
策　　划　　陈　昕
责任编辑　　李远涛
设　　计　　吕敬人
美术编辑　　邹纪华

敦煌石窟全集
· 26 ·

交 通 画 卷

敦煌研究院主编
本卷主编　马　德
上 海 世 纪 出 版 集 团
上海人民出版社出版、发行
（上海福建中路 193 号　邮政编码 200001）
新华书店上海发行所经销
中华商务分色制版公司制版　深圳中华商务联合印刷有限公司印刷
开本 889 × 1194　1/16　印张 15
2001 年 12 月第 1 版　2001 年 12 月第 1 次印刷
印数 1-1,800
ISBN 7-208-03889-9/J · 35
定价 320.00 元

（限在中国大陆地区出版发行）